진품 고미술
명품 이야기

진품 고미술 명품 이야기

저자 / 양의숙
발행처 / 까치글방
발행인 / 박후영
주소 / 서울시 용산구 서빙고로 67, 파크타워 103동 1003호
전화 / 02·735·8998, 736·7768
팩시밀리 / 02·723·4591
홈페이지 / www.kachibooks.co.kr
전자우편 / kachibooks@gmail.com
등록번호 / 1-528
등록일 / 1977. 8. 5
초판 1쇄 발행일 / 2023. 1. 12

값 / 뒤표지에 쓰여 있음
ISBN 978-89-7291-789-2 03600

진품 고미술
명품 이야기

양의숙

까치

KBS 「TV쇼 진품명품」의 감정위원인 양의숙 한국고미술협회 회장
이 자신이 살아온 길과 더불어 우리 고미술품의 이야기를 책으로 펴
내면서 내게 글을 부탁해왔다.

그동안 나는 한국 미술사에 대한 계몽적인 해설서를 많이 써오
면서 한편으로는, 고미술품을 직접 다루는 박물관의 큐레이터나 화
상들의 실전 경험에서 우러나온 책이 많이 나오기를 기대해온 바 있
다. 어쩌다 이분들이 관객들을 상대로 유물들을 해설하는 내용을 곁
에서 듣다 보면, 학자들의 이론과는 완전히 다른 시각에서 작품의 아
름다움과 가치를 발견하여 전달하고 있다는 것을 자주 경험했기 때
문이다.

특히 양의숙 회장은 평범한 고미술 화상이 아니라, "예나르"를 운
영하면서 많은 고미술 기획전을 열어왔다. 전시회에 구경을 가면, 그때
마다 반갑게 맞이하면서 "교수님, 이 촛대 좀 보세요. 연꽃 받침에 연
꽃 줄기가 시원하게 뻗어 있고 연꽃 봉오리에 초를 꽂게 했는데 음각선
이 아주 곱고, 줄기 가운데는 배흘림이 살짝 들어 있어요. 발그스레한
행자목의 질감으로 아주 고급스럽지 않나요" 하고 거침없이 말하면서
나에게 미적 동의를 구하고는 했다. 이런 설명을 혼자 듣기가 아까워
서 "그런 이야기를 팸플릿에 싣지 그랬어요"라고 말하면, 부끄러워하면
서 "제가 무슨 글을 써요……" 하며 수줍은 미소를 짓고는 했다.

양의숙 회장이 이번에 펴낸 이 책은 이런 친절한 작품 해설로 구성되어 있다. 이번 책에서 소개하는 유물들은 대개 민예품이다. 민예품은 선조들이 일상생활에서 사용하던 공예품으로 장, 반닫이, 뒤주, 탁자 등 목가구는 물론이고, 등잔, 베개, 조족등, 떡살 등 생활용품과 노리개, 뒤꽂이, 원삼, 활옷 등 규방용품에 이르기까지 아주 다양하다.

양의숙 회장의 이야기에는 삶의 향기와 생활의 체취가 흥건히 녹아 있어서 보는 이로 하여금 사랑스럽고 따뜻한 서정을 느끼게 한다. 또한 낱낱 유물을 설명하면서 어떤 측면에서 이것이 진품이고 명품인지를 조리 있게 설명하는데, 그 기능은 말할 것도 없이 재료와 기법을 비롯하여 공예품으로서의 가치를 소상히 해설하고 있다. 그의 설명을 따라가다 보면 평범해 보이던 유물이 갑자기 빛을 발하는 것을 느끼게 되는데 그렇게 함으로써 우리의 안목은 자신도 모르게 높아지고 넓어지게 된다.

이 책을 통해 많은 사람들이 우리 민속 공예품에 대해서 깊이 이해하고 사랑하는 계기가 되기를 바란다.

명지대학교 석좌교수, 한국학중앙연구원 이사장

유홍준

KBS 「TV쇼 진품명품」의 산 증인이신 양의숙 선생을 만난 것은 불과 3년이 되지 않는다. 감사하게도 나의 방송 제작 37년을 마감하는 프로그램으로 「진품명품」을 연출하는 프로듀서가 되었던 까닭이다. 양 선생 하면 「진품명품」의 상징과도 같은 분이지만, 소재 선정에 엄격하고 까다롭다는(?) 이야기를 듣고 연출자인 나도 다소 긴장을 하며 만나게 되었다. 그러나 불과 서너 번 만나고도 우리 공예의 가장 뛰어난 감식안을 가진 양 선생과 나는 어느덧 소재 발굴과 제작 방향을 함께 고민하는 동지가 되었다. 휴일도 잊은 채 더운 여름날 소장자를 찾아 종횡무진 차를 몰았고, 공예품 구석에 담긴 이야기를 어떻게 풀어야 할지 함께 머리를 맞대는 제작의 동반자가 되었다.

양 선생의 원고를 읽는 내내 방송에서와는 또다른 전율과 감동이 몰려왔다. 선생은 앵두나무, 비파나무, 귤나무가 가득한 앞마당에서 왕벚꽃이 흐드러진 나무에 매달린 그네를 타고 어린 시절을 보낸 행복한 제주의 소녀였다. 제주, 그 섬은 거센 바람과 돌도 많지만, 만덕과 홍랑 같은 걸출하고 담대한 여걸과 죽음도 굴하지 않는 사랑을 이루어낸 여인을 키워낸 곳이었다. 그래서 선생은 바다에 둘러싸여서도 호연지기를 알고 불의에 굴하지 않는 DNA를 물려받았노라고 고백하는 것 같았다.

선생의 글을 읽다가 문득 흑백영화처럼 떠오른 한 장면이 있다. 때는 늦가을, 전주 근교 촌가. 소목장으로 이름이 높았던 조석진 명장과 함께 먹감장의 재료가 되는 감나무를 베는 장면을 찍었는데, 중간 허리쯤 확인한 바로는 먹감이 썩 아름답게 들지 않은 상태였다. 모든 감나무에 아름다운 먹감 무늬가 다 들어 있는 것은 아니라는 것을 그때 알았다. 장인은 작품을 만들기 위해서 그렇게 어렵사리 나무를 찾아 헤맨다는 것도.

한국 공예에 대한 평가가 남다른 오늘날은 선생의 높은 안목과 축적된 경험, 거침없는 진격에 힘입은 바가 크다. 이름 없는 장인들이 빚어낸 '진품명품'들이 지금 우리 곁에서 은은히 빛나고 있다.

전 KBS 「TV쇼 진품명품」 프로듀서
임혜선

나의 길, 나의 삶

오늘도 나는 인사동을 지키고 있다. 1970년대 중반 서울 아현동에 자그마한 공간을 마련하여 일을 시작한 것이 엊그제 같은데 벌써 수십 년이 흘렀다.

비전 없는 대학 강사 생활에 무료함을 느낄 즈음 전공을 살려서 공예 공방이라도 해볼 요량이 단초가 되었다. 우리 공예를 기반으로 하는 인테리어 공예점을 해보고 싶었다. 공예에 대한 기본 개념도 없던 시절이라 갈망이 더 컸다. 전통의 멋을 공예와 더불어서 한번 제대로 보여주자는 나름의 포부도 있었다. 주위에서는 만류했다. 돈에 대한 개념도 없는 사람이 어떻게 '장사'를 할 수 있겠느냐는 우려였다.

차라리 쏟아져나오는 옛것부터 차근차근 다루면서 공부를 깊게 해나가는 것이 어떻겠느냐는 조언도 많았다. 결국 "예술을 나르다"라는 큰 뜻을 품고 "예나르"라는 이름의 고미술 가게를 열게 되었다.

지난 세월을 뒤돌아보니 내가 지금 여기에 있기까지 많은 이들로부터 은혜를 입었다. 가장 먼저 꼽고 싶은 이는 어머니이다. 제주에서

9

나고 자란 나는 어린 시절부터 주변의 예쁜 것들에 관심이 많았다. 친정어머니는 늦둥이 딸이 좋아할 물건들을 애써 구해서 모아두었다가 나에게 안겼다. 대부분은 우리 민속공예품들이었는데, 어린 나이에도 왠지 그런 것들이 좋았다.

그 배경에는 자식의 눈에 좋은 것만을 비추게 해주려는 모정의 역할이 컸었던 것 같다. 어머니에게는 "감성의 눈은 유년기에 트인다"라는 나름의 철학이 있었던 것 같다. 그렇다고 무엇을 더 잘하라고 주입하거나 어떤 것은 하지 말라고 만류하는 일도 없었다. 제주여고 졸업 후에 학교 추천으로 서울에서 사범대학을 졸업하고 홍익대학교 대학원 공예과를 다니면서도, 공부의 중심에는 늘 '우리 것'이 자리했다.

건축을 전공한 남편도 나에게 큰 힘이 되어주었다. 경기도 일산에 있는 김대중 전 대통령 한옥(현재의 김대중 대통령 사저 기념관)을 비롯하여 많은 건축물과 박물관들을 한국적으로 설계한 남편은 특히 고건축 분야에 조예가 깊었다. 사라져가는 전통 가옥을 답사할 때면 항상 나를 데려가서 내가 선조들의 공간 철학을 자연스럽게 익히도록 배려해주었다. 이는 내가 전통 주택 공간에 수반되는 고가구 등 우리 것에 대한 미학을 가슴으로 받아들이는 바탕이 되었다.

예나르가 아현동에 있던 시절에는 월간지 「뿌리깊은나무」의 앵보(鸚甫) 한창기(韓彰璂, 1936-1997) 대표가 언론인이자 민속연구가인 지운(之云) 예용해(芮庸海, 1929-1995) 선생을 앞세우고 가게에 자주 들렀다. 우리 것에 남다른 안목을 지닌 선생들은 귀한 말을 많이 해주었다.

한국 화단의 대표작가인 무의자(無衣子) 권옥연(權玉淵, 1923-2011), 별악산인(別嶽山人) 김종학(金宗學, 1937-)도 예나르의 단골손님이었다. 권 화백은 주로 고가구에, 김 화백은 민예품에 관심이 많았다. 우리의 전통 미감을 깊이 이해하고 이를 작업 세계에 녹여낸 분들과 우리 것에 대해서 이야기를 주고받던 일들이 어제 일처럼 눈에 선하다.

학교 친구들도 사랑방처럼 드나들며 나의 말벗이 되어주었다. 바닥에는 카펫을 깔고 천장에는 보름달처럼 둥근 종이 등을 달아 '살롱에 온 것 같다'는 소리를 많이 들었다. 예나르는 그렇게 자그마한 문화 살롱 같은 역할을 했다. 내가 대학 강의로 자리를 비워도 예나르를 찾아와 끼리끼리 모여앉아 웃고 이야기를 나누던 모든 이들이 나에게는 스승이었다.

대학원 시절에는 낙원동에 있던 홍익대학교 미술대학 한홍택(韓弘澤, 1916-1994) 교수의 디자인 연구소에서 일주일에 두 번씩 지도를 받았다. 이때부터 사범대학 출신인 내가 미의 안목을 가질 수 있게 된 것 같다. 한 교수의 아들인 한운성(韓雲晟, 1946-) 선생도 서울대학교 미술대학을 다니며 같은 공간에서 공부했다. 당시 서울대학교 대학원의 한 학기 등록금은 2만7,000원이었고 홍익대학교 대학원은 그 3배가 훨씬 넘는 금액이어서, 등록금을 낼 때만 되면 그는 나에게 "학비가 무거워 지게에 짊어지고 가야겠다"라며 농담도 곧잘 하고는 했다.

국립현대미술관 관장을 역임한 이경성(李慶成, 1919-2009) 선생은 나

를 대학 강단으로 이끌어주었다. 이 선생은 대학원 시절 '공예 개론' 수업에 열중하는 나의 모습에서 남다른 열정을 발견했다고 했다. 대학원을 졸업하자마자 이 선생의 추천으로 경희대학교 요업공예과에서 공예 개론 강의를 시작한 것을 기점으로, 건국대학교 공예미술과와 홍익대학교 디자인과, 경원대학교, 명지대학교 문화예술대학원 등에서 두루두루 학생들을 가르쳤다. 감사한 일이다.

미술사학자 안휘준(安輝濬, 1940-) 박사는 뵐 수 있는 기회가 있을 때마다 "양 선생! 책을 써야지" 하며 늘 나를 재촉하듯 했다. "네, 어떻게 쓸까요?" 하고 여쭈어보면, "지금 말하듯이, 방송에서 이야기하듯이 그렇게 하면 돼요"라고 했다. 그 외에도 항상 내가 깨어 있도록 해준 분들이 많다.

많은 길을 돌고 돌아 이제 인사동에 서 있다. 변한 것이 있다면 귀한 인연들이 세월과 함께 많이 떠났다는 사실이다. 어머니도, 대부분의 선생들도 고인이 되었다. 하지만 우리 것에 대한 나의 사랑만큼은 변하지 않았다. 지금도 그 사랑은 식지 않고 나를 달뜨게 한다.

끝으로, 영국의 유명한 철학자이자 작가인 알랭 드 보통(Alain de Botton, 1969-)의 공예론이 나에게 큰 용기를 주었음을 말하고 싶다. 내가 우리 공예를 접하면서 늘 행복을 느끼는 이유를 간명하게 설명해 주었기 때문이다. 드 보통은 공예작품이 실용적인 동시에 심리적인 도구라고 지적하면서, 공예가 행복을 깃들게 한다고 선언했다. 그동

안의 세월은 아름다움이 왜 중요한지, 왜 미술과 공예가 때로는 과학과 기술에 비해서 초라해 보이면서도 실제로는 우리에게 큰 울림을 제공하는지를 스스로 묻고 답하는 시간이었다.

약 25여 년 전쯤으로 기억한다. 생면부지의 출판사 사장님이 연락을 해왔다. 고미술에 관련된 책을 출간하고 싶다며 조심스럽게 나의 의향을 물어온 분이 바로 박종만 까치글방 사장님이었다. 바깥에서 만나 차를 마시면서 이런저런 이야기를 나누어보니, 우리 것에 대한 애착이 남다른 분이라는 것을 알 수 있었다. 그때는 책을 쓰는 것이 나와는 동떨어진 일인 것만 같아서 사양할 수밖에 없었는데, 이제 그 따님이 운영하는 출판사에서 책을 내게 되니 이 또한 인연인가 싶다.

수십 년간 고미술품을 다루어온 나의 반생을 되돌아보는 일이기도 한 이 책이 관심 있는 분들에게 조그마한 도움이라도 되었으면 하는 바람이다. 자신의 일처럼 사진을 챙겨준 서헌강(徐憲康) 작가에게도 고마움을 전한다.

2022년 12월 인사동에서
양의숙

· 차 례 ·

2부 품격을 높이다

3부 맵시를 더하다

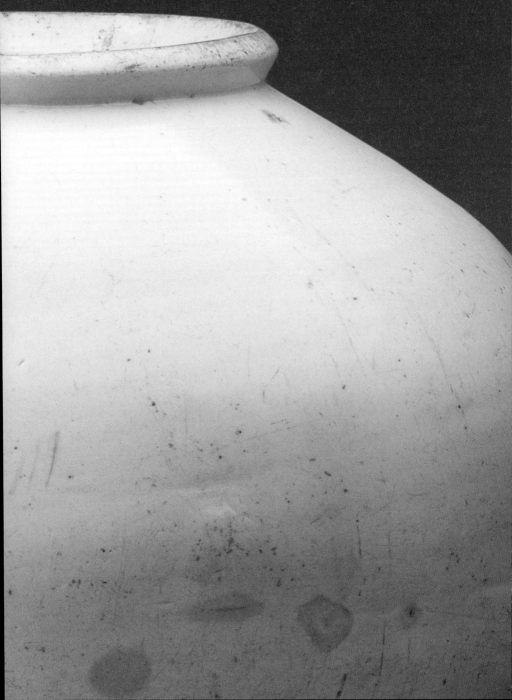

1부

일상을 빛내다

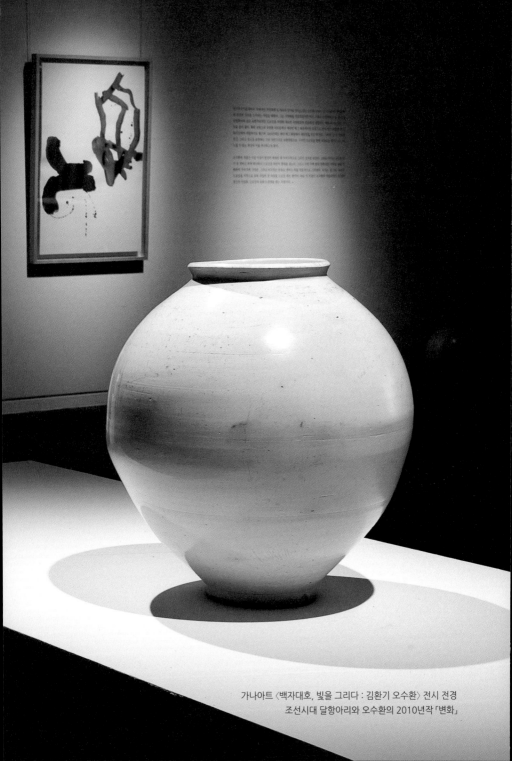

가나아트 〈백자대호, 빛을 그리다 : 김환기 오수환〉 전시 전경
조선시대 달항아리와 오수환의 2010년작「변화」

언제나 보름달
달항아리

지평선 위에 항아리가 둥그렇게 앉아 있다.
굽이 좁다 못해 둥실 떠 있다.

둥근 하늘과 둥근 항아리와
푸른 하늘과 흰 항아리와
틀림없는 한 쌍이다

똑
닭이 알을 낳듯이
사람의 손에서 쏙 빠진 항아리다.

— 김환기, 「이조 항아리」(1949)

조선백자 가운데에 17세기 후반부터 약 100년 동안 만들어진 백
자에는 "달항아리"라는, 잘 어울리는 우리말 이름이 있다. 이는 수화
(樹話) 김환기(金煥基, 1913-1974)가 처음 작명했다고 전해진다. 1950년대
부터 서울에서 "구하산방(九霞山房)"이라는 골동 가게를 운영해왔던 홍

기대(洪起大, 1921-2019)의 증언에 따르면, 일제강점기에 마루츠보[圓壺]라고 불리던 둥근 항아리를 환기가 유별나게 좋아하여 달항아리라고 이름을 붙였다고 한다.*

예로부터 우리 민족은 둥근 달이 뜨는 보름을 특별하게 여겨왔다. 가을의 명절 추석도 보름이고 여름철 농사를 마치고 즐겼던 7월의 명절 백중(百中) 역시 보름인데, 설날 이후로 첫 보름달이 뜨는 정월대보름은 설날만큼이나 중요시했다. 이처럼 옛 선인들에게 각별한 의미를 지닌 보름달이었으니 이를 닮은 달항아리를 좋아하지 않을 한국인이 누가 있으랴.

임진왜란(1592-1598)과 정유재란(1597-1598)을 거치며 조선에 중국과 일본의 채색 자기가 상업적으로 유입되던 시대적 배경 속에서 조선인들은 독자적인 백자 항아리 문화를 꽃피웠다. 달항아리는 기형(器形)이 너무 큰 만큼 수동식 물레로 끌어올려 한 몸체로 만들기 어려웠다. 그런 이유로 우리 도공들은 대접(왕사발) 두 벌을 따로 만들어서 위아래로 이어 붙이는 접동식(接胴式), 곧 몸체 연결 기법을 썼다. 기형이 무너져 내리지 않도록 흙의 점성도까지 고려해야 하는 제작 방식 때문에 항아리 형태가 완벽한 대칭을 이루기는 지극히 어려웠다. 만든 사람의 손길에 따라 둥근 형태가 달랐기 때문에, 달항아리에는 완벽한 조형미보다는 도공의 손맛이 고스란히 담긴 부정형(不定形)의 둥근 멋, 그리고 그것이 자아내는 푸근하면서도 형언할 수 없는 우아한 아름다움이 있다.

흰 유백색 바탕에 아무런 문양이 없는 순백자 달항아리. 그 빛깔

* 홍기대, 『우당 홍기대 조선백자와 80년』, 컬처북스, 2014.

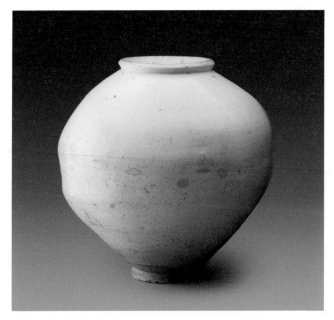

서울옥션 경매에 나온 백자 달항아리
조선시대, 지름 42.2cm, 높이 42cm

은 욕심 없이 어질고 순수하며 담백하다. 티 없이 깨끗한 백자를 만들기 위해서는 흙 속의 이물질을 완벽하게 제거한 고운 흙만을 써야 한다. 큰 대접 두 개의 입을 서로 맞대어 이은 후 1,300도에 달하는 고온에서 환원소성(還元燒成)을 해서 백자의 하얀 빛을 만드는데, 태토(胎土)가 곱고 환원이 잘 될수록 품질 좋은 백자가 만들어진다. 놀랍도록 고운 태토를 쓴 달항아리를 보면, 그 당시 좋은 도자기를 만들어내기 위한 도공들의 치열한 노력과 예술혼이 느껴진다.

그 자태만으로도 무한시공(無限時空)을 표현하는 달항아리는 요즈음 고미술품들 중에서도 최고의 인기를 누리고 있다. 2019년 6월 국

내에서 열린 한 경매에서 낙찰된 가격이 무려 37억 원에 달할 정도였다. 이렇다 보니 수집가나 고미술을 다루는 이들이라면 달항아리 한 점쯤은 소장하기를 원한다. 영국 현대 도예의 아버지로 불리는 버나드 리치(Bernard Leach, 1887-1979)도 달항아리의 매력에 심취하여 1935년 서울에서 구입한 달항아리를 가져가면서 "나는 큰 행복을 안고 갑니다"라고 하며 극찬을 아끼지 않았다. 이 항아리는 런던의 대영박물관에 소장되어 있다. 그의 소장품이 경매에 나왔을 때 화정박물관(창업자 한광호)에서 대영박물관을 지원했다는 일화도 있다.

많은 사람들이 달항아리를 좋아하는 이유는 모든 것이 불안하고 헛헛한 이 시대와 맞물려 있을지도 모른다. 허허로운 인간의 마음을 채워주는 듯한 꽉 찬 모양새에는 순하고 부드러운 보름달처럼 우리의 삶도 모난 미움과 편견을 버리고 둥글어지기를 바라는 염원이 깃들어 있는 듯하다.

·

아현동에서 인사동으로 예나르를 이전하고 얼마 되지 않았을 무렵이었다. 잘생긴 달항아리 한 점이 나에게 들어왔다. 아랫부분 한쪽이 살짝 일그러지긴 했지만, 보드라운 피부와 뽀얀 유백색에 전체 조형이 매우 아름다운 달항아리였다.

이 항아리를 보는 순간, 김종학 선생이 떠올라 연락을 드렸다. 들꽃을 소재로 작업하는 설악의 화가로 널리 알려진 선생과는 꽤 오래 전부터 인연이 있었다. 자수, 민화, 보자기 등 우리의 전통 민속품

을 특히 좋아했던 그는 옛것을 접하면 채 몇 분도 걸리지 않아 그 가치를 알아볼 수 있는 특별한 감각의 소유자였다. 훤칠한 키에 말수는 적고 피부도 하얘서 그 옛날 만석꾼집 아들이었다는 그의 말처럼 풍모가 달항아리를 닮았다. 갤러리에 들러 달항아리를 본 선생은 매우 흡족해하면서 달항아리를 품에 안고 갔다.

그런데 수개월이 지난 후 선생은 달항아리를 다시 들고 오셨다. 여태껏 그런 적이 없었는데, 아마 가정에 새로운 변화가 있을 무렵이라 부담을 느낀 것이 아닌가 싶었다. 모든 일은 인연에 따라 정해지는 것이라고 여겨 나는 그 달항아리를 집에 가져다 두고 감상하게 되었다. 삼층장 위에 올려놓은 달항아리는 마치 둥그런 달이 떠올라 환하게 비춰주는 듯하여 마음이 늘 풍요로워졌다.

·

두 살씩 터울 진 아이 셋을 키우며 학교 강의와 일을 병행하던 때였다. 어느 날은 요일을 착각해 강의를 놓칠 뻔했다가 간신히 남편과 어머님의 도움을 받고 위기를 모면했던 적도 있었다. 하고자 하는 일들을 해보고 싶었고, 다양한 일들을 경험하는 것이 의미있다고 여겼기 때문에 힘들어도 항상 주어진 일들을 기꺼이 감당하며 지내던 시절이었다. 그 당시에 힘들어하던 나를 보며 남편은 "우물을 파놓고 스스로 그 속에 들어앉아 나오지 못하는 형국"이라며 안타까워하기도 했다.

대개 모든 사고가 그러하듯 "아차!" 하는 순간 일이 벌어지기 마련

이다. 어느 날 둘째가 삼층장 앞 흔들의자에 앉아서 놀고 있었다. 의자가 흔들릴 때마다 삼층장도 따라서 미세하게 흔들렸는데, 아들은 그것이 재미있었는지 의자를 더 심하게 흔들었다. 결국 삼층장 위에 올려두었던 달항아리가 거실 바닥으로 떨어져 이내 산산조각이 나고 말았다. 눈 깜박할 사이에 벌어진 일이었다. 순간 나는 흙으로 빚어 놓은 사람처럼 움직일 수가 없었다. 달항아리처럼 나의 마음도 산산이 부서졌다.

당시에도 집 안 곳곳에는 늘 옛것들이 널려 있었지만, 아이들이 이런 실수를 저지른 적은 없었다. 아이들은 어릴 때부터 옛 물건들을 곁에 두고 자라서인지 나름대로 조심하는 법을 스스로 터득해서 용케도 잘 피해 다녔다. 어쩌랴! 누구를 탓할 수도 없는 일이었다. 나의 부주의 때문이 아니었겠는가. 대형 사고를 친 둘째에게는 대학교 보낼 비용을 미리 투자한 것이니 열심히 공부해서 장학금을 받아 학비는 스스로 해결하라고 꾸중하며 그렇게 슬픈 마음을 달랬던 기억이

40여 년 전
어린이날 공원에서
가족과 함께

난다. 그 개구쟁이 둘째가 지금은 박사학위도 받고 어느덧 일가를 이루어 사회인으로 성장한 모습을 보면, 불현듯 그때 그 달항아리가 떠오르고는 한다. 같은 일을 두고 그때는 슬픔이, 지금은 미소가 지어지는 것을 보면, 결국 시간이 지나 아름다운 추억이 된 모양이다.

완만한 비대칭으로 맑은 빛과 너그러운 후덕함을 가득 품은 백자 달항아리. 그 순정성은 어떤 것과도 바꿀 수 없는 미의 결정체이다. 하늘의 달은 모양이 변해도 달항아리는 언제나 변하지 않는 보름달이다. 한국인의 정서와 아름다움을 고스란히 품고 있는 달항아리에서 나는 오늘도 고요와 풍요를 배운다.

백자 달항아리가
깨졌을 때 살던 집

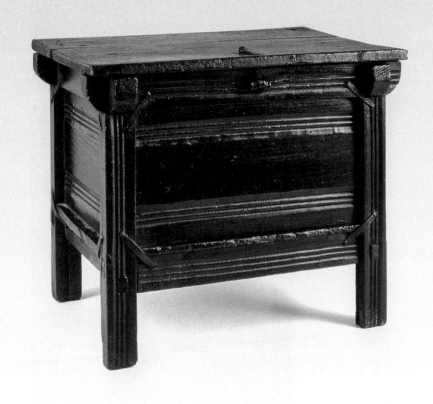

콩 뒤주, 19세기, 소나무, 39x27x27cm

풍요를 담다
너 말들이 뒤주

두 살 터울인 아이들이 초등학교에도 들어가기 전이었다. 어디든 집 밖으로 나가려면, 한 아이는 업고 다른 아이는 손을 잡고 어깨에는 무엇인가를 메어야 했다. 그야말로 전쟁을 치르는 듯한 외출이었다. 당시 네댓 살이었던 아이들이 이제는 40대 중후반이 되었으니 세월은 참 많이도 흘렀다.

지금은 상상하기 어려운 일이지만, 아이들이 어렸을 때만 해도 아파트 계단을 오르내리며 쌀이나 꿀, 참기름 등을 팔러 다니는 아주머니들이 종종 있었다. 가끔은 두세 명이 조를 이루어 다니기도 했다. 요즘에는 대형마트나 작은 가게에만 가도 손쉽게 쌀을 살 수 있지만, 그 당시에는 쌀만 전문으로 판매하는 쌀집이 따로 있었다. 그럼에도 불구하고 쌀집에서 배달은 잘 하지 않았다. 쌀을 팔러 다니는 아주머니들은 이런 틈새시장을 이용해 장사를 했던 것 같다. 아이들을 데리고 외출하는 일 자체가 버겁게 느껴지던 당시의 나는 쌀을 사러 나가기도 쉽지 않아서, 집 앞까지 드나드는 쌀 파는 아주머니들이 참 반가웠다.

당시 우리 집에는 쌀 너 말이 들어가는 뒤주가 있었다. 뒤주 중에는 좀 작은 편이다. 어느 날 아파트로 쌀을 팔러 온 아주머니에게 쌀 너 말을 샀다. 아주머니가 돌아간 직후 뒤주에 쌀을 담아보니 아뿔싸, 쌀의 양이 꽤 모자라는 게 아닌가. 쌀 뒤주는 계량이 정확해서 오차가 있을 수 없다. 허겁지겁 뒤쫓아 나가 모자라는 양을 다시 확인하고 쌀을 더 받을 수 있었던 것은 오로지 그 뒤주 덕분이었다.

·

뒤주는 곡식을 담아두기 위해서 나무로 만든 궤(櫃)를 말한다. 통나무로 만들기도 하고 널빤지로 만들기도 했다. 통나무 뒤주는 나무의 가운데를 파내서 만드는데, 밑동과 머리에 별도로 판재를 덧대어 막고 머리 부분의 한쪽을 열도록 문짝을 단다. 널빤지로 만드는 뒤주는 네 귀퉁이에 기둥을 세우고 널판으로 사면을 마감한 후에 천판(天板)을 붙인다. 이때 천판은 반씩 나누어 두 짝으로 구성된다. 한 짝은 붙박이로 고정하고 다른 한 짝은 위로 여닫도록 하는데, 여닫는 부분은 앞면의 가로 기둥 중심에 쇠 장석을 단다. 때에 따라서는 자물쇠를 채우기도 한다.

나무로 만든 쌀통이나 뒤주는 숨을 쉰다고 한다. 나무는 여름에는 숨을 만들어서 자연 바람을 통하게 하고, 겨울에는 수축하여 귀한 곡식을 잘 보관해준다. 사시사철 일정한 습도를 유지하여 벌레가 생기지 않게 하는 나무의 본성에 새삼 감탄하게 된다.

쌀과 김치만 있으면 1년 내내 먹을 것 걱정이 없었던 시절, 뒤주는

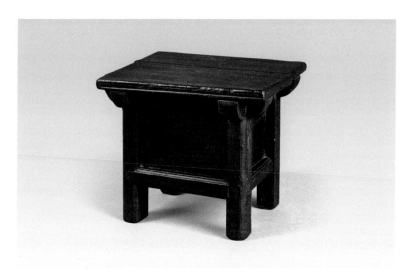

깨 뒤주, 19세기, 소나무, 29x25x26.5cm, 등잔박물관 소장

부의 상징이기도 했다. 뒤주에 쌀을 가득 채워둘 수 있을 정도면 먹거리 걱정은 없는 것이나 다름없었을 테니 말이다. 뒤주를 곳간에 두지 않고 마루에 두는 경우도 많았는데, 이 또한 부의 상징인 뒤주를 과시(?)하기 위함이었는지도 모른다. 마루에 둔 뒤주는 때에 따라서 제사상으로 사용하기도 했다. 뒤주 위에 제사 음식을 올리고 제사를 지냈던 것이다. 이 때문에 마루에 뒤주를 둘 때는 보통 마루의 정중앙에 두었다.

뒤주는 쌀만 보관하는 것이 아니었다. 쌀 이외에도 콩, 팥, 깨 등 다양한 곡물을 보관하는 용도로 쓰였으며 넣는 곡식의 종류에 따라서 뒤주의 크기가 다르고 명칭도 달랐다. 예전에는 아주 귀했던 깨를 따로 보관하기 위한 깨 뒤주도 있었다. 깨를 넣는 뒤주가 집에 있을

정도라면 분명 풍족한 집이었을 것이다. 깨 뒤주를 두고 사는 집은 흔하지 않았기 때문에, 그 희소성을 인정받아 뒤주 중에서는 제일 크기가 작은 깨 뒤주가 가격이 가장 높게 책정된다. 뒤주에 얽힌 이야기라면, 부왕인 영조의 명령으로 뒤주에 갇혀 있다가 굶어 죽은 비운의 사도세자를 먼저 떠올리게 된다. 이 참혹한 사건은 조선 왕실 역사상 가장 비극적인 이야기로 남아 있다.

그런가 하면 귀감이 되는 뒤주 이야기도 있다. 구례 운조루(雲鳥樓)는 호남 지방의 대표적인 양반 가옥으로, 흔히 말하는 아흔아홉 칸 고택이다. 당호인 운조루는 중국의 전원시인 도연명(陶淵明, 365~427)의 시 「귀거래사(歸去來辭)」에서 따왔다. "운무심이출수(雲無心以出岫) 조권비이지환(鳥倦飛而知還)", 즉 "구름은 무심하게 산골짜기에서 피어오르고 새는 날다 지쳐 둥지로 돌아온다"라는 뜻으로, 구름 속의 새처럼 숨어 사는 집을 의미한다.

운조루는 대문을 지나면 사랑채와 마주하고, 안채로 들어서려면 다시 중문을 지나야 한다. 이 중문 안에 통나무로 만든 원형의 독특한 뒤주가 하나 있다. 뒤주 아래에는 사각형의 구멍이 나 있어서 그곳으로 뒤주에 담긴 쌀을 빼낼 수 있다. 이 구멍을 막고 있는 나무판에는 "타인능해(他人能解)"라는 글씨가 적혀 있는데, "배고픈 사람은 누구든지 이 뒤주에서 쌀을 담아가도 된다"라는 뜻이다. 이 뒤주에는 항상 쌀이 가득 차 있었다고 한다. 쌀이 줄어들면 주인이 그만큼 다시 채워놓았기 때문이다.

운조루는 굴뚝도 매우 낮다. 밥 짓는 냄새와 연기가 행여 배고픈 이웃의 마음을 아프게 하지는 않을까 염려해서, 연기가 멀리 퍼져나

구례 운조루의 통나무로 만든 뒤주.
구멍을 막고 있는 나무판에 "타인능해"라는 글씨가 적혀 있다(운조루 제공).

가지 않도록 굴뚝을 낮추었던 것이다. 운조루에서 담장을 넘어 뻗어
나갈 수 있었던 것은 오로지 꽃나무뿐이었다. 만석꾼 부농이었지만
늘 가난한 이웃을 염려했던 집안이었다. 현대식으로 말하면 "노블레
스 오블리주(noblesse oblige)"를 실천한 셈이다.

　내가 처음으로 구입한 전통 목가구도 너 말들이 뒤주였다. 젊은
시절 학위논문을 준비하면서 시골로 답사를 많이 다녔지만, 고가구
를 직접 사들인 적은 없었다. 그러던 어느 날 신혼 초에 시어머니와
함께 조계사 인근에 있던 자수 공방 수림원(繡林苑)을 찾아가게 되었
다. 자수 분야의 인간문화재 제1세대인 한상수(韓尙洙, 1935–2016) 장인

(匠人)이 운영하던 공방이었다. 한 선생은 한평생 수를 놓고 자수를 연구한 중요무형문화재 제80호 자수장(刺繡匠)이다. 그날 수림원에서 유독 나의 눈길을 끈 것은 공방 응접실에 있던 뒤주였다. 어찌나 마음에 들었던지, 그 뒤주를 나에게 양보해달라고 조르지 않을 수 없었다. 우연히도 한상수 선생은 내가 졸업한 제주여고 대선배님이었다. 더욱이 시어머니와는 절친한 사이이기도 하여, 나의 간절한 부탁을 외면하기가 난처했을 것이다.

그때 가져온 뒤주가 바로 우리 집의 너 말들이 뒤주이다. 이렇게 어렵게 구한 뒤주를 나는 실내장식용 소품이 아니라 실생활의 용품으로 유용하게 사용했다. 하단에 있는 버튼을 누르면 선택한 용량만큼 쌀이 나오는 편리한 '라이스박스'가 유행하던 시절이었지만, 나는 나무로 만든 뒤주를 두고두고 사용했다. 덕분에 쌀 팔러 온 아주머니에게 속지 않을 수도 있었다.

요즘은 식생활이 바뀐 탓에 쌀 소비가 부쩍 줄었다고 한다. 뒤주는커녕 라이스박스마저도 더는 필요 없는 시대이다. 내가 처음으로 구입한 뒤주는 가난한 서민들의 배를 채워주는, 풍요의 상징이기도 했다. 이렇게 각별한 의미를 지닌 뒤주가 우리의 생활 속에서 급속히 사라지는 것이 못내 아쉽기만 하다.

때로는 하늘의 별처럼

목등잔

　어두운 밤을 등잔불이나 호롱불에 의지하여 보내던 시절이 있었
다. 소나무를 까뀌(목재를 다듬는 도구)로 깎아서 만든 등잔대 안에 놓인
등잔에 명씨(목화씨)기름을 붓고 무명 솜을 곱게 꼰 심지에 불을 붙이
면, 접시 끝에서 작은 불꼬리가 촐랑거렸다. 그 옛날, 등잔 불빛 아래
에서 해진 양말을 꿰매던 어머니 모습이 아스라이 떠오른다.

　우리나라는 세계 어느 나라보다도 등의 종류가 다양하다. 등잔은
삼국시대 이전부터 오랜 세월 우리 곁을 지켜왔다. 등은 용도에 따라
서 외부를 밝히는 것과 내부를 밝히는 것으로 나뉜다. 외부를 밝히는
등으로는 모닥불, 횃불, 초롱, 조족등(照足燈), 양각등(羊角燈)이 있고,
방 안을 밝히는 것으로는 등잔, 호롱, 초가 있다. 어둠을 밝히기 위해
서 사용하는 기름으로는 명주기름, 들기름, 아주까리, 호마유, 오동열
매기름 등이 있는데, 심지어 고래기름 같은 어유(魚油)도 사용한다.

　얼마 전, 인사동 고미술 전시회에서 목등잔 한 점을 구입했다. 이
등잔은 1994년 2월 예나르의 '불그릇' 기획전 때, 지금은 작고한 무의
자 권옥연 화백의 도움을 받아서 출품했던 작품이었는데, 30년 넘는

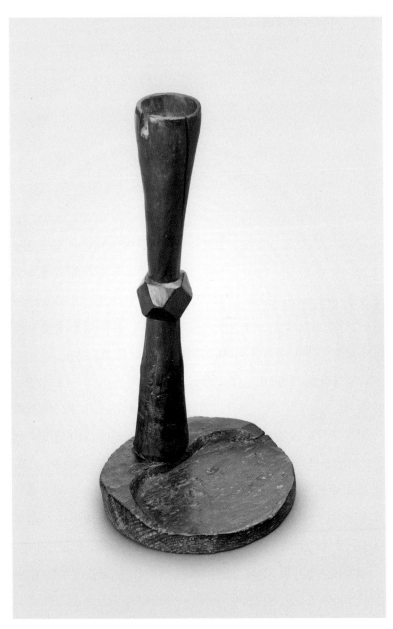

목등잔, 19세기, 높이 45cm, 개인 소장

김종학 서양화가가 그린 나무등잔
1990, 종이에 연필, 17.2x12.5cm
김화백은 누년에 걸쳐 모은 수집품들을 대거
국립중앙박물관에 기증했다(국립중앙박물관,
『김종학화백수집 조선조목공예』, 1989).

세월을 돌고 돌아 나에게 오게 된 것이다. 아무도 눈길을 주지 않
는 전시장 한쪽 구석에 자리 잡고 있었던 목등잔이 나에게로 다시 왔
을 때는 오래 전 멀리 떠나보냈던 자식을 마주한 듯한 큰 감동을 받
았다.

이 목등잔은 결이 없는 소나무를 알맞은 길이로 잘라서 유연한 곡
선을 이루도록 까뀌로 깎아 다듬은 것이다. 위쪽은 등잔을 얹어 놓
을 수 있도록 나팔꽃 모양으로 살짝 벌어져 있다. 비례와 균형이 절묘
하게 이루어져서 군더더기가 전혀 없다. 등잔대를 끼우고 있는 받침
은 둥그런 원형인데 초승달 모양을 남겨 두고 나머지 부분은 파내어
마치 하늘에 초승달이 떠 있는 형상을 상상하게 한다. 유연한 곡선으
로 다듬어진 등잔대 중심에는 각이 진 팔각모를 끼워 넣어서 밋밋한
부분에 조형적인 멋을 가미했다.

까만 옻칠이 살짝 입혀진, 단순한 형태이지만 묵직하게 버티고 있는 등잔을 바라보고 있노라면 "나야, 나. 뭐 좋은 일 없어?" 하던 선생의 전화기 너머의 다정한 목소리가 들리는 듯하다. 살짝 곱슬머리에 머리카락 색은 유난히 검고 윤기가 흘렀고, 큰 체구에 누구보다도 다정다감하고 섬세하며 부드러운 분이었다. 추상과 구상을 넘나들며 한국 화단을 대표하는 화가였던 선생은 틈만 나면 고미술에 취해서 많은 시간을 보냈다. "「모나리자」 뭐 그런 그림보다는 고려 불화가 훨씬 우수하고 훌륭하지. 어떻게 그걸 다른 것과 비교할 수 있겠나" 하던 선생의 고미술에 대한 사랑은 말로 다 할 수 없이 깊었다.

선생이 사들인 경기도 남양주시 금곡동 집이 문화재로 지정될 즈음, 남편을 따라서 여러 번 그곳을 다녀오면서 선생을 자주 뵈었다. 그 집은 영조의 막내딸인 화길옹주(和吉翁主, 1754-1772)가 살던 집이었다. 선생은 일찍이 한옥에 대한 관심도 지대했다. 모든 장르의 고미술을 섭렵하면서도 어느 날, 서울역 뒤 수산시장이 헐릴 때 바닥에 깔려 있던 사괴석(四塊石 : 외벽이나 담 등을 쌓는 데에 사용하는 네모난 돌)을 트럭 12대 분량이나 사들여 훗날 박물관을 조성할 때 이용하겠다며 좋아하던 그 눈빛을 잊을 수가 없다. 이후 전국에 흩어져 있는 아름다운 고택을 여러 채 매입해 금곡으로 옮겨와 부인인 무대설치미술가 이병복(李秉福, 1927-2017) 여사와 함께 "무의자박물관"을 세웠고, 그곳에서 판소리를 비롯한 수많은 야외 공연과 행사들을 열었다. 어느 해 완연한 가을 오후, 연못이 있던 뒤쪽 한옥을 무대로 펼쳐진 연극 「호동왕자와 낙랑공주」 공연은 잊을 수 없는 추억이 되었다. 그날 선생은 큰 가마솥을 걸어놓고 장작불로 해장국을 끓이며 손님들을 대접했다.

멍석 위에 앉아서 차를 마시며 공연을 보았던 일은 다시 누리기 힘든 최고의 호사였다. 이처럼 무의자박물관은 선생의 열정과 땀이 녹아 있는 곳이다.

　　•

2011년 12월, 선생은 돌아올 수 없는 길을 바람처럼 떠났다. 호인 무의자, 곧 "걸친 옷 하나 없는 벌거숭이 사람". 그렇게 빈 몸으로 왔다가 옷 하나 걸치지 못하고 돌아가는 것이 인간의 삶이거늘 덧없어도 어찌하겠는가. 그저 무심한 세월만 탓할 수밖에……. 권옥연과 이병복, 두 분이 작고한 후에 무의자박물관은 남양주시에 기증되었다고 들었다. "목기(木器)를 자연스레 윤기 나게 하는 데에는 사람 콧기름이 최고"라며 너스레를 떨던 선생의 구수한 이야기가 더욱 그리워지는 요즘이다. 사람을 좋아하고 예술을 사랑하고 옛것을 소중히 여기던 예인(藝人). 나의 책상 한 귀퉁이에 자리 잡은 목등잔을 보고 있으면, 선생의 모습이 자연스레 떠오른다.

"글로는 말을 다 하지 못하고, 말로는 뜻을 다 전하지 못한다(書不盡言 言不盡意)." 『주역(周易)』 「계사전(繫辭傳)」에 나오는 이 글귀처럼, 이 글 역시 선생의 면면을 모두 전하기에는 그저 부족할 따름이다. 등잔 하나가 어두운 밤을 밝히듯이 어둠 속에서는 작은 별도 빛이 된다. 먼 길 떠나 하늘의 별이 되었을 선생처럼, 목등잔 하나가 때로는 하늘의 별처럼 나의 앞길을 안내해주는 듯하다.

조선의 카펫, 모담

조선철

얼마 전까지만 해도 한국 문화가 세계를 흔들 것이라는 생각은 언감생심이었다. 최근 방탄소년단(BTS)이 세계적으로 활약하고, 2020년에는 봉준호 감독의 영화 「기생충」이 아카데미 시상식의 최고상인 작품상을 거머쥐더니, 2021년에는 윤여정 배우가 영화 「미나리」로 아카데미 여우조연상을 받았다. 세계 정상에 우뚝 자리매김한 한국 문화의 위상이 놀랍기만 하다. 어쩌면 한국인이 가진 뛰어난 문화 유전자를 우리만 제대로 알지 못하고 있었는지도 모른다.

사실 우리 문화에 대한 자부심은 경제적인 토대가 마련되면서부터 회복되기 시작했다. 인사동에서 고려불화와 조선백자, 고가구, 공예품 등이 외국인에게 헐값에 팔린 채 손수레에 실려 나가던 시절이 엊그제 같은데, 근래에는 국내 고미술 애호가들이 일본, 미국 등지에 흩어져 있던 우리 고미술품들을 다시 사들여오는 경우가 점점 많아지고 있다. 이 같은 변화에 힘입어 자연스레 고미술 시장도 활기를 되찾는 듯한 좋은 징조가 보인다. 조선철(朝鮮綴)도 다시 들어온 고미술품들 중의 하나이다.

우리가 잊고 있던 조선철은 털실과 면실을 엮어서 짠 조선의 카펫이다. 우리말로는 모담(毛毯)이라고 한다.* 삼국시대부터 이어져온 조선철은, 조선시대에 생활 형태가 입식에서 좌식으로 바뀌면서 사치품 목으로 규정되어 사용 금지령이 내려지면서 국내에서는 맥이 끊기고 말았다. 우리의 전통 주거 문화라고 하면 통상 좌식의 한옥 온돌을 떠올리지만, 삼국시대 기록을 살펴보면 우리 선조들도 입식 생활을 했다는 사실을 알 수 있다. 이 입식 생활에 필요한 용품들 중의 하나가 깔개, 즉 카펫이다. 후에 생활이 좌식 문화로 바뀌면서 카펫은 주로 걸개 용도로만 쓰였다. 추운 겨울의 외풍을 막아주는 방장(房帳)은 장식 효과도 겸하여 침실 방문이나 창문에 쳤던 대표적인 걸개로, 삼국시대부터 귀족이나 왕족의 집에서 많이 사용했다. 수레나 가마의 외부를 화려하게 꾸미는 걸개 역시 조선철이다.

한국의 카펫에는 오랜 전통이 있다. 당나라 말기의 소설가 소악(蘇鶚)이 쓴 설화집 『두양잡편(杜陽雜編)』에 따르면, 이미 삼국시대부터 우리 카펫의 아름다움이 널리 알려져 외국에 특산품으로 전달되었다고 한다. 일본 헤이안 시대인 11세기 후반에서 12세기 초반에 작성된

* 17세기에 조선통신사를 통해서 일본에 전해졌다는 모담은 문헌이나 초상화에서만 찾아볼 수 있을 뿐 국내에 남아 있는 실물은 확인되지 않았고, 따라서 관련 연구도 거의 없다. 2021년 여름, 국립대구박물관의 특별전 〈실로 짠 그림 : 조선의 카펫, 모담〉(2021년 7월 13일-10월 10일)에서 전시된 모담들도 제작연도와 제작자가 확실하지 않다. 그러나 국립대구박물관 학예연구사인 민보라에 따르면, "간결한 선과 색감, 면의 분할과 비례감은 현대의 디자인 감각과도 통한다."(이기욱, 「화려한 색깔-무늬 어우러진 조선 카펫 '모담'」, 『동아일보』, 2021. 8. 24.)

것으로 추정되는 『일본기략(日本紀略)』에는 신라의 양탄자가 일본에 교역품으로 전해졌다는 기록이 있으며, 일본 왕실의 유물창고인 쇼소인[正倉院]의 소장품 목록에도 그 기록이 남아 있다. 쇼소인이 소장한 "조모입녀(鳥毛立女) 병풍" 후면에는 신라와의 교역 물품들의 목록이 기록되어 있는데, 일본 왕족과 귀족들이 가지고 싶어했던 물품으로 신라 양탄자가 등장한다.

또한 김종서(金宗瑞, 1383~1453) 등이 1452년에 편찬한 『고려사절요(高麗史節要)』에는 고려시대에 조정에서 침상 깔개로 금실, 은실로 짠 화려한 카펫을 사용했다는 기록도 있다. 특히 조선시대에는 외교, 무역, 문화 교류의 임무를 띠고 파견된 조선통신사를 거쳐서 카펫 상당수가 다다미 생활을 하는 일본으로 전해졌다. 양국 간의 예물 교환뿐만 아니라, 대(對)조선 외교, 무역 업무를 수행하는 일본인들을 위해서 부산에 설치된 왜관(倭館)을 통해서도 일본으로 유입되었으니, 그 물량이 상당했을 것이다.

조선의 카펫은 일본에서 "조선철"이라는 이름으로 불렸다. "조선에서 온, 철직(綴織)으로 짠 깔개"라는 뜻이다. 조선철은 일본 권력층들에게 인기가 많았으며, 주로 귀족 집안의 걸개나 깔개로 사용되었다.

반면 조선의 통치이념이었던 성리학의 청빈사상과 16세기 온돌 문화의 시작으로 생활 문화가 크게 변화하면서, 정작 조선에서는 조선철이 쇠퇴의 길을 걸었다. 일제강점기 조선총독부 중추원이 1939년에 발행한 『이조실록풍속관계자료촬요(李朝實錄風俗關係資料撮要)』에 따르면, 세종 11년(1429), 성종 2년(1471)에는 여러 가지 색상으로 아름다운 무늬를 놓은 돗자리인 화석(花席), 채화석(彩花席), 잡채화석(雜彩花席)

의 사용을 조선과 외교관계를 맺은 나라에 보내는 선물 이외에는 금했다는 기록이 있다. 또한 조선의 기본법전인 『경국대전(經國大典)』에도 혼인 때 사라능단(紗羅綾緞)과 계담(罽毯)의 사용을 금지한다고 기록되어 있다. 이렇듯 15세기 조선 카펫은 사치품으로 분류되어 일반 서민들이 사용할 수 없었던 것으로 보인다.

국내에서 자취를 감춘 조선철은 되레 일본 교토의 기온 지역에서 미미하게 전해 내려오고 있었다. 교토에서 매년 7월에 열리는 전통 축제 기온마쓰리[祇園祭] 때 일본의 전통 가마를 감싸는 장식품으로 사용되었고, 유형민속문화재로도 가치를 인정받았다. 그럼에도 불구하고 우리나라에서는 일본인들이 부르는 조선철이라는 이름조차도 알지 못하고 있었다.

조선철은 2016년 경기여자고등학교 경운박물관에서 기온재단의 요시다 고지로(吉田孝次郎) 고문이 소장하고 있던 조선철 36점을 전시하면서 비로소 국내에 그 존재가 알려졌다. 한국미의 한 가닥을 새롭게 확인할 수 있는 조선철은 현재 우리가 가진 수량이 매우 미미하여 앞으로 다양하고 깊이 있는 연구가 필요하다고 생각한다.

2018년에는 한국고미술협회 서울 종로지회에서 조선철 60점을 공개했다. 한 수집가가 국내에서는 한 점도 구하지 못하고, 일본 또는 영국에서 열린 경매 등을 통해 모두 해외로부터 취득했다고 한다. 국립대구박물관도 이에 관심을 두고 작품을 수집하여, 2021년 7월에 특별전 〈실로 짠 그림 : 조선의 카펫, 모담〉을 개최한 바 있다.

다섯 마리의 학, 꽃, 식물 무늬 모담, 19세기, 태피스트리, 회염, 222x154cm, 국립대구박물관 소장
도록『모담, 조선의 카펫』에 수록

조선철은 면실을 날실로, 양과 염소의 거친 털을 씨실로 하여 철직(태피스트리) 기법으로 문양을 만들었다. 그 위에 먹이나 안료로 선이나 그림을 그려 회화성이 돋보인다는 점이 주목할 만하다. 조선철에 나타나는 세밀하면서도 담백한 화려함은 한국미의 원형을 보는 듯하다. 수평 구도의 학과 봉황, 귀족들의 화려한 생활을 연상시키는 도상과 길상문들이 그러하다. 특히 뒷면의 문양은 현대미술의 기하학적 추상화를 떠올리게 한다.

조선철은 문양에 따라서 사자도(獅子圖)와 호접도(胡蝶圖, 나비 그림), 오학도(五鶴圖)와 기물(器物), 보문도(寶文圖), 풍속, 산수도와 줄문도(문양을 넣지 않고 씨실의 색을 바꿔가며 제작하여 가로무늬를 표현한 그림) 등 총 여섯 가지로 구분된다.

조선철에서 가장 많이 나타나는 '오학도'는 다섯 마리의 학 문양이다. 학은 장수와 선비의 기상을 상징한다. 중앙에 날개를 활짝 편 학한 마리를 중심으로, 학 네 마리가 쌍을 이루며 마주 보고 있다. 오학도는 또한 위아래를 단순한 줄문으로 처리하여 다섯 마리의 학을 더욱 화려하게 부각시킨다. 줄문은 간결하지만 현대적인 미를 물씬 풍기고 있다.

한편 '기물'은 군자의 필수 교양이었던 금기서화(琴棋書畫)를 중심으로 하는데, 금(琴)은 음악(악기)을, 기(棋)는 바둑을, 서화(書畫)는 서예와 그림을 뜻한다. 우리 선조들의 그림을 보면, 속세를 떠난 무위자연의 경지를 은유하는 거문고, 바둑, 글씨, 서화를 소재로 한 것들이

많다. '보문'은 길상 기물을 형상화한 것으로, 불교의 팔기상문과 도교의 암팔선문이 있으며 이를 혼합한 잡보(雜寶) 등이 우리나라를 비롯해 중국, 일본, 동남아에서 많이 쓰였다. 보문과 함께 연꽃, 모란, 초화문이 함께 화제가 되었다. 기물과 보문이 어우러진 '기물, 보문도'에는 사대부의 생활상을 짐작하게 하는 인물들이 표현되어 있다.

조선철 중에는 산과 누각, 꽃과 나무 등이 어우러진 풍경과 괴석(怪石)과 대나무를 과감하게 표현한 것들도 있다. 용과 사자 문양도 눈길을 끈다. 청화백자에서 자주 보이는 능화문(菱花紋) 안에 나비를 그린 작품도 있다. 먹이나 안료로 그린 그림에는, 화려한 색감을 지닌 중동이나 서양의 카펫과는 달리 수묵담채화처럼 은은한 색이 펼쳐진다. 화려했던 고려의 미감이 조선의 미감으로 변모되는 모습으로 읽힌다.

문화는 전해준 곳에서는 쇠퇴해도 그 문화를 전달받은 곳에서는 유지되는 경우가 많다. 대표적인 사례로, 공자에게 제사를 드리는 석전대제(釋奠大祭)가 있다. 우리나라에서는 중요무형문화재 제85호로 지정되어 전해오고 있지만, 정작 유교의 발상지인 중국에서는 공산당 체제 아래에서 오랜 시간 잊히고 그 원형을 상실했다. 그러나 최근 중국에서 공자가 다시 각광을 받으면서 우리나라로부터 석전대제를 배워가는 일이 있었다. 조선의 당대를 지배하던 청빈사상과 온돌 문화가 조선철을 망각하게 만들었음에도 불구하고 그 조선철이 일본에 남

아 있는 것과 비슷한 사례일 것이다. 어쩌면 이것도 문화 흐름의 순리인 듯하다.

이제 우리가 할 일은 조선철과 같이 귀하고 소중한 문화재 속에서 화려하고 당당했던 한국미의 진정한 유전자를 되찾는 일이다. 일본인 민예운동가 야나기 무네요시(柳宗悅, 1889–1961)는 한국의 미를 일컬어 "애상적 소박미"라고 규정했다. 그러나 우리 것의 아름다움과 문화의 가치를 어찌 이 하나의 틀 안에 가둘 수 있겠는가.

조족등, 19세기, 한지에 옷칠, 35x25x25cm, 국립민속박물관 소장

어두운 밤길을 밝히는 작은 빛
조족등

둥근 항아리 모양에 기다란 손잡이가 달려 있다. 연꽃을 형상화한 것 같기도 하고, 박을 닮은 듯도 하다. 도대체 어디에 쓰는 물건일까? 눕히지 않고 세워 봐도 선뜻 그 쓰임새를 알아차리기가 쉽지 않다.

이 신기한 기물은 비출 조(照), 발 족(足) 자를 쓰는, 말 그대로 발 앞을 비추는 등이다. 둥근 부분의 지름은 대략 15-30센티미터 정도이며, 20센티미터 전후 길이의 손잡이가 달려 있다. 밑바닥에 뚫린 둥근 구멍으로 빛이 나온다. 조족등의 내부 구조는 매우 단순하지만 과학적으로 설계되어 있다. 초꽂이가 달린 철제 구조는 회전식이다. 따라서 등을 어떤 각도로 돌려도 초는 늘 수평을 유지한다. 댓가지나 쇠로 부챗살처럼 뼈대를 만들고 거기에 한지를 입혀 흙칠을 하거나 간혹 오색 한지로 아름다운 무늬를 만들어 붙이기도 한다.

제주가 고향인 나는 어릴 때 관덕정(觀德亭)을 중심으로 무근성[陳城]* 쪽 집으로 통하는 골목길을 자주 다녀야 했다. 지금처럼 가로등

* 탐라시대 주성(主城)의 서북쪽에 남아 있는 옛 성터로, 이 일대를 "묵은 성"이라고 부른 것으로부터 유래한 지명이다(홍순만 편, 『역주 증보탐라지』, 제주문화원, 2005 참조).

이 많지 않던 시절, 해가 진 후 집으로 가는 길은 늘 어두웠고, 주인 없는 들고양이도 많았다. 밤길에 고양이의 눈빛을 마주치면 말도 못 하게 무서웠다. 밤중에 집 안에서 있다가 앞마당에 나갈 때도 들고양이가 나타날까 봐 두려워했을 정도이다. 그때는 반딧불이도 왜 그렇게 무서웠는지 모르겠다. 어두운 밤길을 다닐 때면 반짝반짝 빛나는 반딧불이 도깨비불처럼 이상하게 나만 뒤쫓아오는 듯했다. 반딧불이가 공해 없는 청정 지역에서만 서식한다는 사실을 안 것은 한참 후의 일이다.

　　　·

　　조족등은 일종의 휴대용 조명기구이다. 걸어놓는 괘등(掛燈)이나 실내에 세워 놓는 좌등(坐燈)과는 다르다. 어린 시절 집 안에 조족등 같은 것이 있었다면 그렇게까지 밤길이 무섭지는 않았을 텐데……. 하지만 조선시대에도 일반 서민들이 조족등을 사용하는 경우는 드물었다. 플래시가 필수 앱으로 장착된 휴대전화에 익숙한 세대라면 상상조차 하지 못할 캄캄한 밤을 보내야만 했다.

　　조족등은 주로 궁궐이나 포도청의 순라군들이 야간순찰을 할 때 사용했다. 도적을 잡을 때에 사용한다고 해서 도적등(盜賊燈) 또는 조적등(照賊燈)이라고 부르기도 했고, 모양이 박과 같다고 해서 박등이라고도 했다. 애초에는 군사적인 용도로 사용하기 시작했다. 조선 후기 고종 때의 『훈국신조군기도설(訓局新造軍器圖說)』에 따르면, 1867년 대장(大將) 신헌(申櫶, 1810-1884)이 조족등을 만들었다고 한다. 그는 실학

조족등, 19세기, 한지에 옷칠, 35x25x25cm, 국립민속박물관 소장

자 다산(茶山) 정약용(丁若鏞, 1762-1836)과 추사(秋史) 김정희(金正喜, 1786-
1856)의 문하에서 가르침을 받기도 했던 이로, 일본의 강압을 이기지
못하고 체결한 강화도조약(1876), 그리고 미국과 수교하는 조미수호통
상조약(1882)의 체결을 맡았던 외교관이었다. 『도설』의 기록에는 군영
(軍營)을 습격하거나 강을 몰래 건널 때 사용된 조적등의 요긴한 특성
두 가지가 등장한다. 하나는 적을 비추면 적은 나를 알아보지 못하지
만 나는 바로 적을 알아볼 수 있다는 것이고, 다른 하나는 어둡고 움
푹 들어간 곳(심요지처[深凹之處])도 골고루 비출 수 있다는 점이다.**

** 민병근, 「제등 : 조족등」, 국립민속박물관 소장품 설명 참조.

조족등은 양반 가문의 하인들이 야간에 어른들을 모실 때 주로 사용했다. 조선시대까지만 해도 요긴하게 쓰이던 조족등은 전깃불이 들어오고 휴대용 손전등이 보편화되면서 자연스럽게 사라졌다.

낮에는 흉물스러워 보이던 한강의 다리들도 밤이면 형형색색 조명을 받아 옷을 갈아입은 것처럼 새롭게 태어난다. 요즘은 환경과 에너지 절약을 생각해 이런 관상 목적의 야간조명을 자제해야 한다는 의견들이 적지 않다. 맞는 말이다. 어두우면 어두운 대로 지혜롭게 적응했던 옛날에 비해서 오늘날 너무 밝은 도시의 밤은 생명의 순리에도 맞지 않는 것 같다. 자연의 어둠을 거스르지 않고 발 앞의 어둠만 조심스레 밝혀주었던 조족등은 그래서 더욱 소중하고 사랑스러워 보인다.

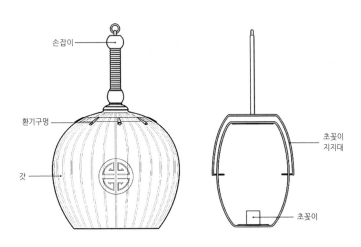

조족등의 부분 명칭 및 내부 구조

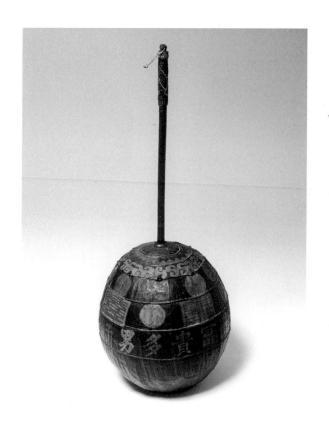

조족등, 19세기, 한지에 옷칠, 35x25x25cm, 일암관 소장

옛날 제주 집에서 그리 멀지 않은 방파제 끝에 등대가 있었다. 어두움 속에서도 멀리 저 너머까지 퍼지는 등대 불빛을 보고 있으면, 신기하게도 마음에 위안이 되고는 했다. 무엇이라고 형용할 수 없는 아련한 아름다움, 어두울수록 극명하게 드러나는 그 빛. 하지만 그 옛날 밤길을 다닐 때 항상 조심히 다니라고 일러주던 어머니의 목소리가 나에게는 가장 따뜻하고 환한 빛이었다.

경패, 고려시대, 흑단목, 14.3x3.8x1.7cm

경전의 이름표

경패

먼 곳에서부터 반가운 손님이 찾아왔다. 대구에서 고미술을 다루는 이다. 그는 서울에 오는 길이면 늘 고미술품을 몇 점씩 들고 온다. 어떤 물건을 가지고 왔을까. 들고 온 보자기를 나의 앞에서 조심스럽게 풀어 보였다. 그것은 호패(號牌 : 조선시대에 신분을 증명하기 위해서 16세 이상의 남자가 가지고 다닌 나무패)를 닮은 나무 조각품으로, 바로 고려시대에 만든 경패(經牌)였다. 이렇게 반가울 수가! 나 역시 경패를 한 점 소장하고 있다. 그동안 사찰박물관에서나 보았을 뿐 개인이 소장한 경패는 본 적이 없었기 때문에 나만 소장하고 있는 줄 알았다. 그가 가져온 경패를 보면서, 세상에 알려지지는 않았지만 개인이 소장한 경패들이 더 많이 있을지도 모른다는 생각이 들었다.

불교경전을 보관하는 목함(木函)에 함께 들어 있는 경패는 경전에 수록된 내용을 알려주는 이름표와 같은 것이다. 경패를 보면 목함 속의 경전이 어떤 내용인지 알 수 있다. 사람에게 호패가 있다면, 경전에는 경패가 있는 셈이다. 그가 들고 온 경패를 찬찬히 살펴보았다. 내가 갖고 있는 경패와 너무나도 흡사했다. 앞, 뒷면의 가장자리를 높

여서 사각의 틀(액[額])을 만들었고 앞면에는 이름을, 뒷면에는 불보살을 조각했다. 또한 위아래에는 틀을 감싸듯이 연판문(蓮瓣文)을 조각해놓았다. 섬세한 조각에서 공들인 흔적이 역력하다. 크기는 세로 12.2~16.2센티미터, 가로 2.3~3.5센티미터, 두께 1센티미터 정도였다. 보관 상태는 썩 좋지 않았다. 검게 옻칠하여 마감했던 나무가 군데군데 좀이 슬어 안타까웠다.

그날 이후로 나에게는 숙제가 생겼다. 나무로 만든 공예품들이 좋아서 소장하다 보니 오래 전부터 경패의 매력에 빠져 있었던 터였지만, 다양한 경패를 볼 기회는 흔하지 않았다. 이제부터라도 더 많은 경패를 찾아보리라고 마음을 먹었다. 마침 그 무렵 순천 송광사에서 '근현대 자료전'이 열린다는 소식을 들었다.

송광사는 수많은 고승들을 배출한, 우리나라 삼보사찰 중의 하나이다. 삼보(三寶)란 불자가 귀의해야 한다는 불보(佛寶), 법보(法寶), 승보(僧寶)를 일컫는 말로, 양산 통도사가 '불', 합천 해인사가 '법', 그리고 순천 송광사가 '승'에 해당한다. 이처럼 유서 깊은 송광사는 보물로 지정된 수준 높은 경패를 소장하고 있다.

늦더위가 한창인 8월 하순, 남들은 이미 휴가를 다녀온 때였다. 나는 남편과 함께 뒤늦은 휴가를 겸해서 기차에 올랐다. 둘이서 여행을 떠나는 것이 얼마 만이던가. 각자 일에 쫓기다 보니 함께 휴가를 보내는 것은 늘 꿈같은 일이었다. 젊었을 때는 남편과 함께 시골로 답

사를 많이도 다녔다. 남편과 함께하면 언제나 마음이 편하고 든든했다. 그만큼 남편은 늘 믿음직스러운 사람이었다. 그가 다 쓰러져가는 건축물에 줄자를 들이대고 치수를 잴 때, 줄자의 한쪽 끝을 잡아주는 일은 언제나 나의 몫이었다. 집주인과 인터뷰를 할 때도 내가 조교 역할을 톡톡히 했다. 물론 나도 고택에 놓여 있는 가구와 민속품 등을 유심히 살펴볼 기회를 틈틈이 가졌다. 작정하고 책을 읽는 사람은 많지만, 남편은 독서가 일상인 사람이었다. 집에서도 식사하고 잠자는 시간 외에는 늘 책을 들고 있었다. 그러니 고미술은 물론이고 다방면에 지식이 해박했다. 지방에 다니다가 궁금한 것이 있어 고개를 갸우뚱할 때면 무엇이든 거침없이 설명해주고는 했다. "예술을 나르다"라는 의미를 담아 "예나르"라는 상호를 지어준 것도 남편이었다.

그러나 힘을 쓰는 일은 속된 말로 젬병이었다. 결혼 후, 첫 여름을 맞아 친정에 갔을 때부터 이미 알아보았다. 남편은 처가에 왔으니 뭐

제주민가(제주시 조천읍) 조사 후 기념촬영

라도 해야겠다고 작정했는지, 삽을 들고 마당 한쪽의 꽃밭을 혼자서 손을 보았다. 그러고는 결국 그날 저녁 끙끙 몸살을 앓고 말았다. 집에서 가구들을 옮길 때도 힘쓰는 요령을 몰라 쩔쩔매기 일쑤여서 오히려 내가 해버리고는 했다. 형광등조차 내가 갈아야 했으니 다른 일들은 말해 뭐하겠는가. 그렇게 50년을 함께 살았다. 그런 남편과 함께 두루두루 시골을 찾아다니며 답사를 한다는 것이 쉬운 일은 아니었지만, 같이 있었기에 고생인 줄도 모르고 다녔다.

　　·

　기차에서 내려 택시를 잡아타고 송광사로 향했다. 마침 남편의 친구가 기도하기 위해서 송광사에 머물고 있어서, 덕분에 우리는 송광사를 차근차근 돌아볼 수 있었다. 나의 최대 관심사는 역시 성보(聖寶)박물관이었다. 1828년 이전부터 성보를 모시고 진열했다는 기록이 있을 정도로 송광사의 성보박물관은 역사가 깊은 곳이다. 소장한 유물도 무려 2만여 점에 이른다. 그중에는 국보 4점과 보물 27점이 포함되어 있다. 특별전시장에서는 1900년대부터 최근까지 송광사의 근, 현대 100년사가 담긴 각종 유물과 자료들을 전시하고 있었다. 송광사 주지를 지낸 석진 스님의 가사(袈裟)가 특히 눈에 띄었다. 상설전시장으로 발걸음을 옮겼다. 스님의 밥그릇인 발우와 삭발을 할 때 사용하는 삭도, 스님이 쓰는 모자인 승모를 비롯해 금강저와 금강령, 금고 등의 귀한 유물들이 즐비하게 진열되어 있었다.
　이윽고 그토록 보고 싶었던 경패 앞에 섰다. 송광사에 전해오는

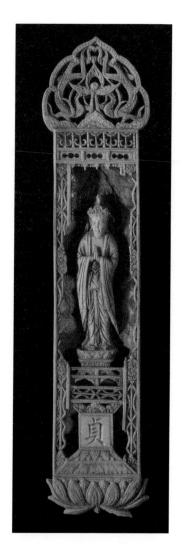

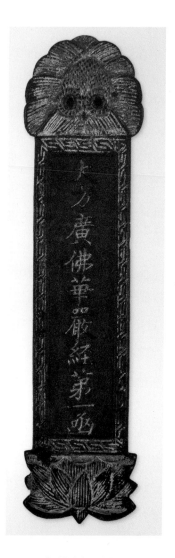

상아경패, 고려 중기
상아, 14.5x3.4x0.9cm
송광사 성보박물관 소장

2017년 송광사 성보박물관개관전시도록
『새롭게 문을 열다』, 86쪽 수록, 보물 제175호

흑단목경패, 고려 중기
흑단목에 조각, 15.7x4x0.6cm
송광사 성보박물관 소장

2017년 송광사 성보박물관개관전시도록
『새롭게 문을 열다』, 110쪽 수록, 보물 제175호

경패는 총 43점이다. 그중에 상아패가 10점, 목패가 33점이다. 일찌감치 모두 보물 제175호로 지정된 것들이다. 상아와 흑단 등에 정교하게 조각한 경패를 직접 마주하니 감탄이 절로 나왔다. 앞면에는 당초문과 연주문 등으로 장식한 테두리 안에 "대방광불화엄경 제1함(大方廣佛華嚴經第一函)", "별역잡아함경 10권(別譯雜阿含經十卷)", "속고승전 7권 제3질(續高僧傳七卷第三帙)" 등 경전의 이름과 번호가 음각되어 있었다. 뒷면의 장식 테두리 안에는 불보살(佛菩薩)과 신중상(神衆像)을 섬세하게 양각했고, 아래에는 사각의 구획 속에 승(承), 정(貞), 진(晉), 주(周), 연(淵) 등의 글씨를 음각했다. 머리 부분은 아래쪽으로 향한 연꽃과 용 등을 투각과 양각으로 새기고 아랫부분에 연화좌대형을 조각했으며, 경패에 따라서는 평면으로 처리하기도 했다. '과연 인간이 만든 것일까' 할 만큼 경이로웠다.

경패에 새겨진 이름들을 살펴보니 『화엄경』과 관련된 경패가 유독 많았다. 『화엄경』은 부처가 보리수 아래에서 성도(成道)한 후에 처음으로 설교한 내용이라고 전해지며, 우리나라 화엄종(華嚴宗)의 근본이 되는 불교 경전이다. 본래의 명칭인 "대방광불화엄경"은 "크고 방정하고 넓은 이치를 깨달은 부처의 꽃같이 장엄한 경(經)"이라는 뜻이다. 전시된 경패들은 모두 송광사에서 보관했던 대장경의 목함에 달려 있던 것들이다. 12-13세기 무렵 초조대장경이나 거란대장경, 또는 해인사 고려대장경 등을 만들면서 함께 제작한 것으로 추정된다. 경전은 수많은 고승을 깨달음의 경지로 이끌었다. 나라가 위기에 처했을 때는 호국의 상징이 되기도 했다. 이토록 귀한 경전들의 이름표 역할을 한 경패이니 얼마나 고귀한 것인가. 참으로 숙연하고 가슴 뭉클해지지

않을 수 없었다.

늦은 여름에 휴가처럼 떠난 남편과의 여행은 행복했다. 비록 힘쓰는 일에는 요령이 없어도 언제나 버팀목이 되어주는 사람이다. 그러고 보니 나 역시 그동안 남편에게 고맙다는 말조차 인색했다. 마음에 있는 말을 꺼내는 것이 뭐가 그리 쑥스러운지, 그날도 나는 아무 말도 전하지 못했다. 서울로 가는 기차 안에서 여행에 동행해준 남편에게 고마움을 전하는 대신, 엉뚱하게도 집에 가서 경패를 다시 들여다볼 생각에 마음이 싱숭생숭했다. 직업은 어쩔 수 없는 모양이다.

조선 왕실의 품격
주칠삼층탁자장

　궁중에서 생활하던 상궁에게서 할머니가 구입하여 사용하던 것이라면서, 젊은 여성이 찾아왔다. 북촌 중심에서 부를 누리며 살던 할머니가 며느리에게, 그리고 다시 손녀에게 물려준 주칠삼층탁자장(朱漆三層卓子欌) 한 쌍이었다. 미국에서 학교를 졸업하고 결혼해 살고 있던 손녀는 '이런 작품은 한국에 있어야 더 가치가 있지 않을까?' 하고 고민하다가 미국으로 건너갔던 삼층탁자장을 한국으로 가져와 나에게 실물을 보여준 것이다.

　가로 43.5센티미터, 세로 28.5센티미터, 높이 69센티미터의 크기로 흔히 보는 장(欌)과는 비교도 할 수 없을 만큼 작지만, 아기자기하고 화사하며 아름다웠다. 그뿐만 아니라 단순한 면 분할과 색감이 현대에 디자인한 작품이라고 해도 손색이 없을 만큼 감각적이었다.

　윗면은 이마받이가 없는 평판으로 되어 그 위에 상자나 책, 소품 등을 올려놓고 사용할 수 있도록 만들어졌다. 소형으로 제작된 탁자장이지만, 안쪽에 크고 작은 서랍들을 설치한 구성이 독특했다. 목재는 치밀하고 단단해서 귀중한 가구 재료로 많이 쓰던 감나무였고, 내

주칠삼층탁자장, 19세기, 감나무, 오동나무, 43.5x28.5x69cm, 개인 소장

부의 층널은 오동나무로 만들었다. 몸체와 문설주, 풍혈(風穴)에는 주칠(朱漆)을 올리고 기둥, 가로동자, 문 가장자리에는 흑칠(黑漆)을 올렸다. 문 복판은 붉은 자주색, 선홍색, 짙은 가지색 등 붉은색 계열의 구성으로, 세련되고 귀족적인 색감을 띠고 있었다. 보통 이런 옻칠은 경면주사(鏡面朱砂)나 진사(辰砂) 같은 붉은 염료를 칠 재료와 혼합하여 색을 내는 도장법(塗裝法)으로 칠해진다. 왕실의 권위와 부의 상징이었던 주칠은 한때 왕실 가구에만 할 수 있어서, 일반 민가에서는 사용이 금지되기도 했다.

양쪽의 문짝을 열어젖혔다. 상층 내부는 빈 공간에 턱을 없애서 서책 등을 넣어 두기 편하게 한 구조였고, 중간층과 아래층은 서랍으

로 각각 구성되어 있었다. 둥근 화형(花形) 경첩에 불로초형 머리 모양의 감잡이가 앞판과 옆판의 물림을 견고하게 잡아주었다. 앞바탕 역시 불로초형에 작은 버선코 모양의 은혈(隱穴)자물통(자물쇠 장치는 겉으로 드러나지 않고 열쇠 구멍만 밖으로 나 있는 자물쇠)을 달았는데, 이는 19세기 말에서 20세기 초의 전형적인 양식이다.

전체적으로 매우 정교하고 엄정하게 만들어져서, 궁중 기물의 만듦새를 완벽하게 따르고 있음을 볼 수 있었다. 장의 뒷면과 서랍 내부 등 시선이 잘 닿지 않는 곳까지 주칠과 황칠을 꼼꼼하게 입혔다. 하단의 풍혈은 작은 용과 당초문이 어우러진 초룡문(草龍紋)으로 화려하게 투각하여 네 면을 둘렀다. 초룡문은 왕실의 권위와 자손만대의 영원성을 상징하는 문양으로, 궁중 기물에 자주 등장한다. 조선 목가구의 양식에서 보기 드문 독보적인 구성과 화사하고 격조 높은 미감

을 갖추고 있었다. 왕실 미술품 제작을 전담했던 전문가의 노련한 솜씨가 온전히 반영된 명품으로, 왕실 가구의 품격을 잘 보여준다. 대략 100여 년 전에 제작한 것으로 짐작된다. 일본식과 서양식이 혼합된 화양(和洋) 가구가 들어오기 직전의 시기에 제작되어, 전통 기법이 잘 지켜진 삼층탁자장으로서 시대적인 가치도 있다.

•

그런데 손녀의 이야기를 따라가다 보니, 상궁이 궁 외로 반출한 줄 알았던 이 탁자장에 얽힌 남다른 사연을 알게 되었다.

구한말 왕실은 날이 갈수록 형편이 어려워져 곤궁하기 짝이 없었다고 한다. 그러니 삼층탁자장은 상궁이 남몰래 빼돌린 것이 아니라,

주칠삼층탁자장, 19세기
감나무, 오동나무, 43.5x28.5x69cm, 개인 소장

왕실에서 상궁을 통해서 민가의 재력가에게 하나씩 팔아넘긴 물건들 가운데 일부인 것이다. 이처럼 애틋한 사연이 담긴 물건조차 지킬 수 없었던 당시 왕실의 처지를 생각하니, 순간 처연한 기분이 들었다.

과거 왕실에서는 공주와 옹주의 탄생기념일 같은 특별한 날에 가구나 소반 등을 미리 제작하여 선물하고는 했다. 이 삼층탁자장의 본래 주인은 의친왕 이강(李堈, 1877-1955)의 옹주로, 왕실에서 하사한 것으로 추정된다. 정비(正妃)인 연안 김씨에게 후손을 얻지 못한 의친왕은 슬하에 12남 9녀를 두었다. 이들은 오늘날 종로구 인사동에 자리해 있던 사동궁(寺洞宮)에 거주했다. 옹주는 한창 소꿉장난할 나이에 이 탁자장에 작은 잡동사니를 넣어두고 꺼내 놀았을 것이다.

고사리 같은 손으로 이 고운 애기장을 연신 매만졌을 것을 생각하니 어쩐지 마음이 찡해온다. 나라 잃은 설움 속에서 어린 딸의 해맑은 웃음을 보고 의친왕은 얼마나 애틋했을까. 옹주가 예닐곱 살 되었을 즈음에 궁중에서 하사받은 것으로 보이는 삼층탁자장은 소형 맞춤 가구로, 어린 여자아이가 좋아할 만하게 구성이 화사하고 아기자기하다. 어린 딸을 위해서 왕실의 품격과 전통이 깃든 삼층탁자장을 선물한 아버지의 따스한 정이 작은 서랍 가득히 담겨 있는 것만 같다.

•

이 삼층탁자장은 왕실용 물품을 공급하기 위한 "한성미술품제작소"가 설립된 직후에 제작되었다. 1908년 궁내부 내장원(內藏院)에서 세운 한성미술품제작소의 이름은 일제의 식민 통치가 시작된 이후인

1913년에는 "이왕직미술품제작소"로, 1922년에는 "주식회사 조선미술품제작소"로 바뀌었다. 이후에는 왕실용 공예품을 전담해서 제작해온 관(官) 주도의 전통수공업 생산체제가 해체되었고, 단계별 공정에 따른 대량 생산체계가 도입되었다. 조선미술품제작소는 시대의 변화에 발맞추어 전통 장인들이 근대적 생산체계를 받아들이도록 건립했다. 그러나 1936년에 문을 닫기까지 사실상 왕실용 기물 생산에는 소홀할 수밖에 없었다. 수익을 내기 위해서는 일본인을 비롯한 외국인과 국내 일반 소비자들의 취향을 고려해야만 했기 때문이다.

이 제작소는 35년에 걸친 일제강점기 동안 한국 근대 공예의 흐름에 핵심적인 역할을 했다. 해방과 건국 이후에 활동한 장인들 중에는 이 제작소 출신들이 많았다. 전통 제작 기법이 기계생산으로 대체되는 과정에서 이들이 보여준 근대적 요소에는 많은 아쉬움이 있지만, 재평가될 부분은 있다. 제작소의 명칭에 "조선"이라는 빼앗긴 나라의 이름만 부질없이 남아 있던 식민지 시대의 소용돌이 속에서 전통을 고수하려고 노력하며 얼마나 고단하고 힘에 부쳤겠는가.

전통 공예의 퇴조가 본격화되는 시점에 특별히 제작된 삼층탁자장은 왕실이 요구한 격조 높은 미감과 전통 장인의 공력을 모두 보여주고 있다.

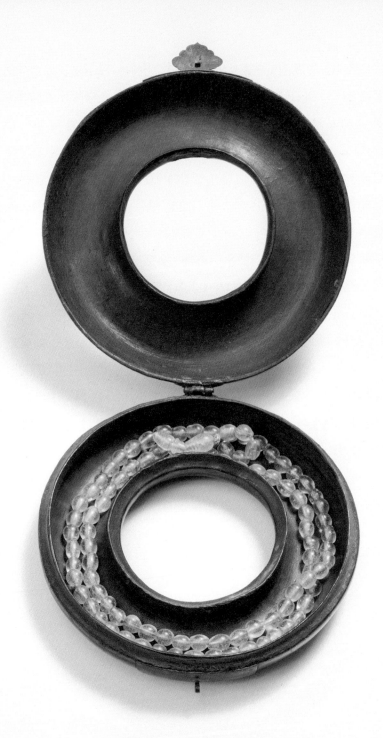

염주함, 조선초기, 행자나무, 19×19.5×5cm

원광의 형상

염주함

재작년 봄이었다. 벚꽃이 만발하던 날 길을 나섰다. A 씨 댁을 찾아가는 날은 늘 설렌다. 아름다운 한옥에 거주하며 많은 고미술품을 소장한 A 씨는 유명한 수집가이다. 전시장을 찾을 때처럼 그의 집에 가는 일은 즐겁다. 그날, 그 집에서 색다른 함을 접했다. 일반적인 형태의 함과는 달리, 똬리 모양을 한 염주함이었다. 둥근 도넛 모양 같기도 한 이 함은 염주(念珠)를 둥글게 담아서 보관할 수 있도록 고안되었는데, 앞면에 부착된 잠금장치와 경첩 등에서 격이 느껴지는 우수한 작품이었다. 형태가 흥미로워서 좀더 꼼꼼히 살펴보았다. 통나무를 둥글게 다듬어 목태(木態)를 만들고, 갈이틀*로 깎아서 똬리 모양의 환상형(環狀形)으로 완성했다. 뚜껑을 열어보니 환상형을 절반으로 절단하여 위아래를 몸체와 뚜껑 용도로 분리하고, 호비칼로 2-3밀리미터 두께의 틀만 남겨 놓고는 속을 파냈다. 완성된 백골은 사포질로

* "목선반"의 순우리말이다. 지금은 모터의 힘으로 돌리지만, 옛 갈이장들은 발판을 일일이 발로 밟아가며 전통 갈이틀을 회전시켰다. 해남 윤씨 종가가 소장한 공재(恭齋) 윤두서(尹斗緖, 1668-1715)의 화첩 일부인 「선차도(旋車圖)」를 보면, 옛 장인들이 목재를 회전시켜 가며 깎기 칼로 기물의 형태를 빚어내는 장면을 볼 수 있다.

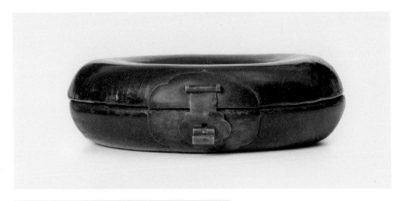

염주함,
행자나무, 19×19.5×5cm

다듬어 골분(骨粉)을 골고루 바른 후, 전체를 주칠하고 다시 내부를
제외하여 흑칠을 덧입혔다. 이는 목심칠기의 도장법 중의 하나인 "내
주외흑"** 기법에 해당한다.

　나는 이 염주함을 한국 목가구 연구의 대가인 K 선생에게 보여
주었다. 그는 염주함을 세세히 살피더니 매우 훌륭한 작품이라며 호
기심을 드러냈다. 우리는 염주함의 안팎을 꼼꼼하게 하나씩 짚어가

** 고대로부터 내려온 목심칠기(木心漆器)의 도장법(塗裝法)에는 전체를 주칠한 후에 다시 흑
　칠을 하는 "내주외흑(內朱外黑)" 기법, 반대로 전체를 흑칠한 후에 다시 주칠을 하는 "내
　흑외주(內黑外朱)" 기법 등 여러 가지가 있다.

며 이 함의 국적과 제작연대를 고려시대로 비정(批正)하는 데에 의견을 모았다. 자리를 파하고 일어서면서, K 선생은 염주함의 주칠 색조가 안동 태사묘(太師廟)에 있는 주홍목배(朱紅木杯)와 흡사하다고 지적했다. 태사묘는 고려 건국에 공이 있어 태사로 봉해진, 안동 김씨, 안동 권씨, 안동 장씨의 시조인 김선평(金宣平, 901-?)과 권행(權幸, ?-?), 장정필(張貞弼, 888-?)을 모신 사당이다. 고려 성종 2년인 983년에 건립되었으며 1,000년 넘게 내려오는 안동의 대표적인 문화유산이다.

2019년 여름은 하루가 멀다 하고 치솟는 기온 때문에 뉴스에서 기록적인 무더위라고 말할 만큼 더웠다. 그럼에도 불구하고 나는 주홍목배를 보기 위해서 안동 태사묘를 찾아갔다. K 선생이 이야기했던 것처럼, 염주함과 같은 색조의 주홍빛임을 확인할 수 있었다. 보물 제451호로 지정된 주홍목배는 잔(배[杯])과 잔 받침(대[臺])으로 구성되어 있다. 유리원판 속의 사진을 보니 이 둘을 받치는 반(盤)이 있었으나 현재는 멸실된 상태였다. 기록에 따르면 주홍목배는 삼태사 중에서도 권행의 소유였다고 한다.

각이 지게 만든 기물의 경우, 고려시대 칠기의 작업 과정은 목태의 표면에 삼베를 바른 후 전면에 흑칠을 하고 그 위에 주칠을 덧입히는 순으로 보통 이루어진다. 그러나 이 염주함과 같이 몸체를 둥글게 깎아 제작한 목심칠기라면, 표면에 아주 얇은 한지를 바르고 주칠을 한 후에 흑칠을 덧입히는 것이 상례이다.

염주함의 자물쇠와 경첩 등 모든 금속 장식은 주석으로 만들어졌다. 그런데 염주함에 부착한 장석에서 못은 찾아볼 수가 없었다. 어떤 기법으로 장석을 고정시킨 것일까? 이 염주함은 금속장식을 표면에 부착하기 전에 ㄷ 자형 못을 보이지 않게 속에 박고 옻칠을 쌓아올리며 고정시키는, 전형적인 고려시대 제작 기법으로 만들어진 것이었다. 염주함 표면이 평면이 아니라는 점을 감안해서, 부착한 경첩마다 일일이 표면에 상응하도록 미세하게 굴린 것을 보면 어느 하나 허투루 다루지 않은 장인의 정성에 감탄을 금할 수가 없다.

염주함의 상체와 하체에는 각각 여의두문(如意頭文)과 영지버섯 모양으로 만들어, 위아래가 합쳐지면 사능화형(四稜花形)을 이루도록 고안되었다. 뚜껑을 닫으면 위에 붙은 낙목(落目)이 아래에 설치된 자물통형 붙박이 한가운데로 드리워져서, 안쪽 두 개의 배목(排目)과 맞물리면서 잠기게 된다. 뒷면에 붙은 경첩은 감꼭지 모양의 사능화형으로 위아래로 접히게 만든 것인데, 앞쪽과 동일한 여의두문 형태이다. 또한 아래 삼배목(三排目)이 안쪽에서 뚫고 나오게 해서 두 혓바닥을 양쪽으로 구부려 견고하게 고정시켰다. 여의두문은 여의구름, 즉 상서로운 구름을 일컫는다. 통일신라 때부터 불교의 길상문양으로 널리 사용한 여의두문은 역시 불교문화가 융성했던 고려시대에도 지속적으로 사용되어왔다. 고려시대 향로와 금속공예품, 그리고 석탑 등의 불교건축에서 여의두문을 자주 찾아볼 수 있다.

염주를 보관하기 위하여 공들여 만든 염주함의 쇄금장치(자물통)는 조선시대에 귀중한 물건을 넣어둘 때 장식과 함께 붙박이로 제작한 것으로, 귀한 문서함 종류 등에서 종종 볼 수 있다. 석탑(石塔) 몸

망건통, 19세기, 오동나무, 8.5x8.5x13.5cm

함, 조선시대. 망건통(위)과 함(아래)의 자물통이 염주함의 자물통과 같은 방식으로 제작되었다.

돌에 새겨진 문비(門扉)의 자물쇠와 문고리를 연상하게 한다. 문비는 불탑 안에 사리기(舍利器)를 봉안하고 있다는 표시를 하는 문짝이다. 한국, 중국, 일본의 삼국 중에서 화강암이 많아 석탑 비중이 유독 높은 우리나라에서, 불교 금속공예의 요소들이 석조(石彫)로 응용되었다는 점이 상당히 인상 깊다.

금구장식의 기법과 형태, 그리고 옻칠 방법으로 보아 이 염주함은 고려시대의 양식으로 제작한 것으로 추정되지만, 잠금장치는 조선시대에 귀중품을 보관하기 위해서 제작해 쓰던 ㄷ자형 자물쇠라는 점을 종합해볼 때, 고려에서 조선으로 이어지는 이른바 여말선초(麗末鮮初) 시기의 작품으로 보는 것이 옳을 듯하다.

'수주(數珠)'라고 불리기도 하는 염주는 여러 개의 구슬을 엮은 법구(法具)로, 불자가 염불하면서 그 수를 헤아리는 데에 사용한다. 일념

(一念)이 되도록 도와주는 수행도구이다. 염주함은 유교 사회인 조선시대에 접어들면서부터 쇠퇴의 길을 걸을 수밖에 없었다. 더는 호화롭게 공력을 들여 만들지 않아서 점차 단순한 형태의 염주함으로 변해갔지만, 조선시대 초기까지만 하더라도 고려시대 양식을 이어받은 격조 높은 함이 만들어졌다고 본다. 야나기 무네요시가 1936년에 도쿄에 건립한 일본민예관(日本民藝館)이 소장하고 있는, 두툼한 도넛 형태인 주칠환상형염주함(朱漆環狀形念珠函), 그리고 고려시대 유물로『조선공예전람회도록』(1941)에 수록된 은제도금학문향함(銀製鍍金鶴紋香函)과 비교해보아도, 날렵하고 세련미가 있어서 염주함의 절정기를 엿보게 해준다.

특히 고려시대의 은제도금학문향함은 염주함과 형태가 유사하며, 원광(圓光)을 조형적으로 형상화한 전형적인 예로 알려져 있다. 원광은 둥글게 빛나는 빛, 불교에서는 불보살의 몸 뒤로 내뿜어져 나오는 빛을 의미한다. 그림이나 조각에서 인물의 성스러움을 드러내기 위해서 머리나 등 뒤에 광명을 표현한 원광, 두광(頭光), 신광(身光) 등은 광배(光背) 또는 후광(後光)이라는 용어로 통칭한다. 불교뿐만 아니라 기독교 성화(聖畵)의 인물을 감싸는 금빛 원형도 후광이다.

수행자가 도달하고자 하는 깨달음의 경지에서 내비치는 원광의 세계! 자연스레 수행의 도구들을 담아두는 용기도 원광으로 형상화한 것일까? 이 염주함 역시 고리로 된 형상이 원형의 빛을 시각화하여 원광의 미학을 가장 충실히 구현하고 있는 것이 아닌지 되짚어본다.

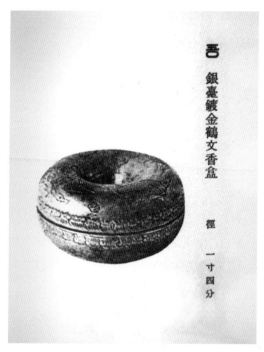

銀鍍鍍金鶴文香盒　徑　一寸四分

『조선공예전람회도록』에 수록된 은제도금학문향함

염주함, 조선시대

승려의 애달픈 철제 상

저승효행상

아름다운 채색이 곱게 몸체에 녹아들어 고혹적인 미를 느끼게 하는 철제 상(像) 한 점을 전시장에서 만났다. 세월의 흐름에 따라 철제에 녹아든 빛깔은 더없는 세월의 깊이를 느끼게 했다. 집에 돌아와 남편에게 사진을 보이고 1차 자문을 구해봤더니 "그런 게 있기는 했지만 사찰에 봉안돼 있었던 것일 텐데 지금은 찾아보기 힘들다"라는 대답이 돌아왔다.

어느 날 감식안이 남다른 지인이 찾아와 "나도 처음엔 '꼭두'인 줄 알았는데 꼭두도 아니고 대체 무엇인지 잘 모르겠다"고 일러주었다. 꼭두는 상여(喪輿)를 장식하기 위해 만든 작은 나무인형(木偶)으로, 주로 가벼우면서 깎기좋은 좋은 소나무, 피나무 등으로 만들고 그위에 색채를 입혔다. 여러 정황으로 봐서 이 철제 상은 꼭두에 비해 크기가 크고 손쉽게 들기에는 힘들 만큼 무거우니 꼭두는 아닌 것 같았다.

이 철제 상의 면모를 알게 되기까지는 그리 많은 시간이 걸리지 않았다. 오래 전부터 박물관을 계획하여 여러 장르의 유물을 많이 모아온 J 씨 덕에 의문이 풀리게 된 것이다. 갤러리를 둘러보던 그는 자

저승효행상, 19세기, 철(무쇠)에 채색, 26x33cm

기도 비슷한 것을 한 점 갖고 있다고 말하며, 이것은 꼭두가 아니라 '저승효행상'이라고 정확한 명칭까지 알려 주었다. 이어 그는 여기에 슬프고도 애절한 사연이 담겨 있다면서 평생 자식의 도리를 다하지 못한 승려가 부모의 죽음을 애달파하며 만든 조각상이라는 설명을 덧붙였다.

속세의 무게를 어쩌지 못하여 스승을 찾아 절로 가는 사람은 계(戒)를 받아 승려가 된 뒤 상좌(上座)로 스승을 모시게 된다. 구도(求道)

의 길에는 스승이 있어야 하는 만큼 당초에 스승을 찾아간 경우는 행자 시절부터 그 스승의 지도를 받는다. 훗날 어디서 무엇을 하건 집착의 늪에서 벗어나 다시는 되돌아볼 수 없는 출가의 상태가 되는 것이다. 때로는 출세간(出世間)의 향수가 되어 문득 그리워질 때도 있다. 모든 중생을 받들어 사는 법연(法緣)의 세계에서 일생을 살아야 하는 것이 머리카락인 무명초(無明草)를 잘라낼 때부터 승려가 받아들여야 하는 숙명이다. 그렇게 출가하여 산문(山門)의 승려가 되면, 속세에 두고 온 부모를 모시고 지내는 생활은 영영 끝이 나고 만다. 평생 자식 노릇을 하고 싶어도 할 수가 없는 것이 승려의 운명이다. 산문(山門)의 승려로 살아가는 동안 속세에 두고 온 부모가 연로하여 차례로 세상을 떠나도 출가한 승려는 돌아가신 부모의 장례식은 물론이고 제사조차도 찾아가보지 못하는 신세가 된다.

그러나 승려 또한 부모가 낳아서 길러준 세상의 자식이 아니겠는가. 자식이 승려가 되어 떠나버림으로써 그야말로 생이별을 하게 된 부모의 입장에서는 비록 승려가 되어 떠난 자식도 평생 잊지 못하고 피가 마르도록 가슴 아프게 그리워하며 그 자식이 무탈하게 잘 지내기를 기원했을 것이다. 승려가 된 아들 역시 자기를 낳고 길러주신 부모를 그리워하기는 마찬가지일 테다. 그러다 부모가 세상을 떠나게 되면 승려는 그동안 쌓인 그리움과 자식 도리를 못한 불효로 인해 씻을 수 없는 자책감이 들게 마련이다. 그 자책을 표현한 것이 바로 '저승 효행상'이다. 부모를 여읜 승려가 부모에게 속죄하는 마음과 감사하는 마음을 담아서 이러한 철제 조각상을 만들고 봉안한 것이다.

저승효행상은 승려가 저승에서 축생(畜生)*이 되어 부모의 영혼을 모시고 삼악도(三惡道)를 지나 불교의 낙원인 청정불국토로 가는 것을 표현하고 있다. 꼬리가 달린 축생으로 묘사된 승려, 그리고 축생이 된 아들의 등 위에서 편히 좌정하고 있는 아버지의 모습이다. 아버지는 이승에서 쌓은 공덕을 상징하는 탑형의 관식(冠飾)을 머리에 하고 있다. 승려의 아버지에게는 이토록 훌륭한 아들을 낳아 불도에 귀의하기까지 기른 공덕이 생전에 쌓은 공덕 가운데서도 으뜸가는 공덕일 것이다. 이처럼 승려는 자신의 불효를 참회하고자 하였다. 부모가 죽으면 흙에다 묻고 자식이 죽으면 가슴에 묻는다는 말이 있지만, 이 저승효행상은 부모의 은혜에 대한 감사와 자신의 불효에 대한 참회를 주제로 하고 있다. 저승효행상 봉안 예불에는 재가의 형제나 친족들이 참가하여 눈물을 흘렸다고 한다. 특히 같은 처지의 승려들은 부모에 대한 회상과 참회로 저마다 눈시울을 적셔야 했다. 그리고 이 예불의식에서는 불교의 팔만사천경 가운데『부모은중경(父母恩重經)』을 염송하였다고 한다.

불교를 배척하고 유교를 숭상하던 조선시대에는 이러한 철제 저승효행상이 대중적으로 만들어지지는 않았다. 간혹 목재로 만들어지기도 했으나 제작을 의뢰한 승려가 열반하면 함께 화장되었기에 남아있는 것은 귀하다. 게다가 일제강점기를 거치며 많이 훼손되고 사라져서 철재로 만들어진 저승효행상은 정말 귀하고 희소한 문화재로 남아있다.

* 축생(畜生): 악업을 쌓아 사람의 몸을 얻지 못하고 새·짐승·벌레·물고기 등 온갖 동물로 태어나는 것

감정(鑑定),
눈으로 보고 가슴으로 느끼다

예술품(고미술) 감정은 진품과 위작을 가려내고, 좋은 작품과 그렇지 않은 것을 구별하는 일이다. 고미술은 만들어진 시기와 당시의 문화가 어우러진 산물이기에 시대적 풍격(風格)을 지닌다. 따라서 감정을 제대로 하려면, 실전 경험뿐만 아니라 감정 대상인 유물에 대한 정보나 문헌 기록 같은 사전 지식을 밑받침으로 갖추어야 한다. 그 점을 일깨우듯이 독일 출신의 미술사학자 파노프스키(Erwin Panofsky, 1892-1968)는 감정가를 "말수가 적은 미술사가"라고 표현했다.

고미술을 접해온 지도 어느새 반세기 가까이 되었다. 그동안 많은 명품을 직접 대하는 눈 호사도 누렸지만, 젊은 날 가짜 물건을 사들였던 아픈 경험도 했다. 고미술품에 대한 안목을 갖게 되기까지 수많은 시행착오를 거치면서 '수업료'도 많이 지불한 셈이다. 인생에는 정답이 없고 명답만이 있다고 했던가. 감정도 명확한 정답이 있다면 좋으련만, 감정은 정답을 찾는 것보다는 명답을 알아내는 일이다. 스스로 자신만의 길을 확립해야만 하기 때문에 감정은 외롭고 고독한 작업이기도 하다. 그런 점에서 감정은 인생과 닮았다고 생각한다.

감정의 첫째 덕목은 '스스로의 길을 찾아 자신의 눈을 믿어야 한다'는 것이다. 문득 스승이 "귀로 보지 말고 눈으로 보며, 가슴으로 느껴라"라고 일깨워준 말이 귓가에 맴돈다. 욕심은 귀를 얇게 만들어 판단을 흐리게 한다. 무엇보다도 오랜 경험과 노력으로 다져진 자신을 믿고 신뢰하되, 의심의 여지가 있거나 확인할 필요가 있다면 여러 전문가들에게 자문한 연후에 판단하는 것이 순서이다.

둘째 덕목은 '좋은 유물과 작품, 즉 명품을 많이 접하고 보아야 한다'이다. 가짜 모조품만 보다 보면, 그 수준의 안목만을 가지기 쉽다. 40년도 훨씬 지난 일이다. 나이는 나보다 적었지만 고미술 분야에서의 경륜으로는 선배였고 사업수완도 좋던 이가 나를 자기 사무실로 초대했다. 그곳에는 서화, 민속품, 도자기 등 고미술품들이 가득했다. 그는 호방한 성격에 유물을 설명하는 기술만큼은 거의 달인급이었다. 나에게 좋은 것들이라고 자랑도 하고 일부는 구입을 권하기도 했다. 그러나 오래되지 않았거나 위작인 미술품들도 보여서 물건을 권하는 그가 의심스러웠다. 알면서도 의도적으로 권하는 것인지, 아니면 본인이 잘 몰라서 권하는 것인지, 어떻든 간에 나로서는 이해가 되지 않아서 마음이 불편했다. 경륜은 오래되었어도 주로 모조품이나 연대가 얼마 되지 않은 수준 낮은 물건들을 적당히 다루다 보면, 위작까지도 진품으로 여기는 근거 없는 확신이 몸에 배게 된다. 그 때문에 그가 그런 태도를 보였다는 사실을 나는 후에 알게 되었다. 최고 수준의 물건을 원한다면 꾸준히 노력해서 심미안을 키워야 한다.

고미술을 다루는 이들이나 수집가들은 최고의 명품에 관심을 두고 사활을 거는 경우가 많다. 작품이 고화(古畵)에 '삼원(三園: 단원 김홍

도, 혜원 신윤복, 오원 장승업)'이나 '삼재(三齋 : 겸재 정선, 현재 심사정, 관아재 조영
석)'의 작품이라면 누구나 쉽게 그 가치에 대한 감을 잡을 것이라고 생
각할 수 있겠지만, 그 안에서도 명품만이 제대로 대접을 받는다. 같
은 작가라도 작품의 수준에 따라 엄청난 가격 차이가 있기 마련이다.
고미술은 최고라는 기준이 확실하게 정해지지 않은 분야이기 때문에,
방황하면서 머릿속이 혼란스럽고 의심이 들 때도 있다. 그러나 명품
을 기준으로 많이 접하고 비교하면서 꾸준히 관심을 두다 보면, 수준
미달의 물건을 가려낼 수 있고 자연스럽게 감정 기준을 세우게 된다.

셋째 덕목은 '함정에 빠지지 않아야 한다'는 것이다. 선조들이 쓰
던 유물을 파악할 때, 단서가 될 만한 점이 확실하게 있거나 어디에서
어떻게 사용하던 물건인지 유래를 파악할 수 있다면 감정은 한결 수
월해진다. 어느 지역에서, 어떤 집에서, 어떤 사람이 사용했는지 출처
를 자세히 알 수 있다면 금상첨화이다. 그런 단서들이 물건의 가치를
가장 확실하게 알려주는 보증수표가 되기 때문이다. 우리가 혼사 때
신랑, 신부 당사자는 물론 어떤 가정에서 성장했는지를 따져보는 것
과 마찬가지이다. 사람에 대한 판단처럼 어려운 일이 어디 있겠는가.
그래도 태어나고 자란 가정의 분위기와 부모의 삶을 살펴보면, 어느
정도 그 됨됨이를 짐작해볼 수 있다. 대부분 이런 판단이 크게 어긋
나지 않는 것처럼, 고미술 감정에는 출처가 매우 중요하다.

전문가들은 이 세 가지 덕목을 기본으로 유물을 감정하고 가격도
책정한다. 고미술품의 가격을 평가하는 기준으로는 예술성과 보존성,
희소성을 들 수 있다. 미술품을 감정할 때, 회화는 당대의 시대적인
풍격(風格)을 지녔는지 아닌지에 따라서 진위와 가치를 평가한다. 도자

기는 형태, 색깔, 시대를 기본으로 예술성을 따져서 가격을 책정한다. 그 유물이 어떤 용도로 쓰였고, 누가 사용했는지도 중요하다. 궁중이나 상류층에서 애장품으로 사용하고 사랑받던 물품이라면 가격은 당연히 상종가를 치기 마련이다. 물론 훼손된 부분이 없이 잘 보존된 유물이라면, 더욱 높은 가격을 받는 것은 당연하다. 보존을 잘하지 못해서 원형이 흐트러졌거나 유물의 중요한 특성이 많이 훼손되었다면 가격은 내려갈 수밖에 없다. 반면, 특수계층의 사대부들이 사용했다고 해도 사료 가치 외에 별다른 의미가 없다면 가격 역시 내려간다.

유물의 가치와 가격은 엄연히 다르다. 가치 있는 물건이라고 해서 모두 비싼 것도 아니고, 반대로 비싼 물건이 꼭 가치 있는 것도 아니라는 점은 고미술을 접해본 사람들이라면 누구나 아는 사실이다. 가격이 낮다고 해서 고미술품의 가치가 낮은 것이 아니다. 가격은 낮아도 시대적, 사회적 의미가 담겨 있다면 그 고미술품은 우리 역사와 문화의 타임캡슐 같은 존재이다. 이처럼 사료적인 가치가 있는 유물과 고미술품들은 주로 박물관이나 미술관 등에 필요한, 연구 대상으로서 더없이 귀중한 자료가 된다. 가치는 변하지 않지만, 가격은 시대 흐름이나 선호도에 따라서 달라진다는 점은 분명하다. 고미술품도 시기에 따라서 많은 사람들이 선호하는 유행이 있다. 반닫이, 조형미가 뛰어난 책장, 또는 민속품과 도자기 등 인기가 있는 품목이 시기에 따라서 변하기도 한다.

많은 사람들이 선호하지만 구하기 어렵다면, 희소가치를 인정받아 가격이 올라간다. 그러나 아주 귀하다면 거래가 이루어지지 않아서 가격 형성이 어렵다. 현재 시장에서 유통 가능한 유물의 숫자가 너무

많거나 적어도 문제가 된다. 적정 수준의 물량이 있어야 가격이 책정되는 것이다. 가령 구매하려는 사람이 10명이고 유통 가능한 유물이 6-7점 있다면, 가격이 형성될 수 있다. 수요와 공급이 적당한 긴장 관계에 있을 때, 비로소 가격은 탄력을 받는다. 고미술품 가격 형성에는 적정한 희소성이 필요하다는 이야기이다.

무엇보다도 고미술품의 가격 책정에 가장 큰 영향을 미치는 것은 단연 예술성이다. 미적 판단의 기준이 가장 중요하기 때문이다. 시대를 무시할 만큼 예술성이 우선되는 때도 있다. 이런 경우, 시대가 조금 뒤떨어져도 비슷한 시대의 다른 고미술품들과 5-10배나 가격 차가 나기도 한다. 예를 들면 조형성이 뛰어난 불로초 문양의 약함이나 문양이 조화로운 화약통 등이 그러하다. 가격 책정에는 조형성과 예술성이라는 요소가 보존성이나 희소성을 넘어 절대적으로 으뜸이 된다. 전문가 집단이 모여서 유물의 가격을 책정해보면 희한하게도 80-90퍼센트가 거의 비슷한 가격으로 평가된다. 시대의 유행에 따라서 형성된 시장성과 유물의 예술성, 보존성, 희소성 사이의 중요한 함수관계가 있기 때문이다. 공예품에 대한 식견이 있어야만 비로소 이런 것들을 볼 수 있다.

고대 중국의 법가사상을 정립한 한비자(韓非子, 기원전 약 280-기원전 233)는 말[言]의 진의를 감정하는 법에 대해서 "보이지 않는 것을 보고 알아내는 것"이라고 했다. 예술품 감정이 바로 그런 것이다. 한국계 일본 소설가 다치하라 마사아키(金井正秋, 한국 이름 김윤규, 1926-1980)는 감정을 이렇게 정의했다. "잠깐 스치듯 본다. 좋은 것은 금방 눈에 들어오고 감지된다." 고미술 감정은 우리 것에 대한 해박한 안목을 바탕

으로 하되, 머리로 하는 해석이나 논리 이전에 눈과 가슴으로 느끼는 감수성이 무엇보다 중요하다고 생각한다. 그러나 고미술을 보고 느끼는 감성은 결코 하루아침에 생기지 않으니, 감정할 때는 항상 긴장을 늦춰서는 안 된다.

나의 스승
예용해 선생님

언론인 예용해
청도 박물관-국립민속박물관 공동기획전도록
『민속문화의 가치를 일깨우다』, 14쪽 수록

지난날을 돌이켜보면 내 곁에는 고마운 분들이 참 많았다. 부모님, 인생의 길을 함께 해온 남편, 그리고 내 삶에 가르침을 준 스승들이다. 그중에서도 나의 이름 석 자를 부끄럼 없이 당당히 내세울 수 있게 해준 분이 있다. 바로 지운 예용해(之云 芮庸海, 1929-95) 선생님이다.

선생님은 지구 네 바퀴를 돌 정도의 거리를 이동하면서 전국 방방곡곡에 흩어져 있는 장인(匠人)들을 만나 인간문화재의 개념을 정립한 분이다. 선생님과의 인연은 학교에서 '민속공예론' 강의를 들으면서 시작되었다. 석사과정이 끝난 뒤에는 논문 지도교수로도 나에게 남다른 애정을 쏟아주었다. 때로는 서울 이문동 선생님 댁으로 초대해 민속 문화에 대한 현장특강도 많

홍익대학교 교정에서 예용해 선생과 공예과 학우들과 함께

이 해주었다. 그때 떡국을 맛깔나게 끓여주시던 사모님 모습이 지금
도 눈에 선하다. 집 안 곳곳에는 선생님 성품을 닮은 소박한 공간들
이 퍽이나 인상적이었다.

　민속 문화 연구자이자 평생 언론인이었던 선생님에게 논문 지도를
받기 위해 일주일에 한번 꼴로 한국일보사 논설위원실로 찾아갔던 기
억이 엊그제 일처럼 생생하다. 논문 초고를 들고 가면 바쁘신 중에도
꼼꼼히 묻고 세심하게 방향을 잡아주었다. 같은 길을 가고자 하는 후
학에 대한 애정이 아니었을까 싶다.

　나는 당시 논문을 준비하며 반닫이에 대한 연구 자료를 확보하기
위해 제주를 중심으로 전국의 반닫이 소장자들을 일일이 파악하고
찾아가 장식 문양을 탁본하며 인터뷰를 진행했었다. 그러던 어느 날

선생님은 내가 탁본한 것과 소장자 조사 자료를 살펴보시더니 "네가 직접 현장에 가서 조사하고 쓴 것이냐?"며 물어보고 특별한 제안을 했다. 살아 있는 훌륭한 자료이니 논문과 별도로 도록도 만들고 소장자들과 연락을 취하여 당시 가장 훌륭한 전시 공간이었던 신세계백화점 미술관에서 전시해보면 어떠냐고 하였다.

하지만 그 당시 나는 그런 전시를 한다는 게 엄두가 나질 않았다. 사실 전시를 진행할 내공도 부족했다. 지금 생각해보면 선생님의 깊은 뜻을 헤아리지 못하여 실행하지 못한 아쉬움이 크다. 불모지대나 다름없었던 민속연구에 어떤 방식으로라도 불을 지피려는 간절함이 있었던 것은 아니었을까, 싶다.

이후 나의 삶은 '그 과제'를 수행하는 노정(路程)이 됐다. 나의 삶, 나의 길은 그렇게 시작됐다. 요즘도 선생님이 늘 그러했듯이 "천년을 내려온 기예(技藝)가 우리 세대에 끊어진 사실을 다음 세대가 묻는다면 어떻게 대답할거냐?"고 나를 다그치는 것 같아 어려울 때마다 마음속에 새기는 말이기도 하다.

무슨 이유인지 요즘 들어 옛 친정을 자주 떠올려 보게 된다. 어린 시절로 돌아가는 시간이다. 그 당시 친정집 안채 뒤꼍 담벼락엔 오죽(烏竹)이 군락을 이루고 뒤뜰엔 앵두나무, 비파나무, 모과나무, 귤나무 등 과실수들이 정원을 이뤘다. 어머니의 온기 속에 마음껏 뛰놀던 너른 앞마당을 지나 바깥채에 이르면 뒤꼍엔 지붕의 키를 훨씬 넘은 왕벚꽃나무엔 흐드러지게 꽃이 피었다. 안채 마루에 베틀을 놓고 곧잘 무명을 짜시곤 했던 나의 할머니는 손수 촘촘히 새끼를 꼬아 그네를 커다란 왕벚꽃나무에 매달아 주어서 난 심심할 때면 혼자서 그네를

자주 타곤 했다. 오로지 나만의 그네였다. 그 모습들이 아직도 눈에 선하지만 이젠 친정집 앞뒤로 길이 나서 흔적조차 찾아 볼 수 없다. 큰 고목이 된 무화과나무만이 여전히 뒤꼍 한쪽 그 자리를 지키며 어린 날의 기억을 소환해 주고 있을 뿐이다. 어릴 적 집안에 예쁘고 곱디고운 것들은 온통 내 차지가 되어 오동나무 서랍(단스)에 모아두고 시간 날 때마다 정리하며 꺼내보곤 했던 나의 정서를 키워준 공간이었다. 이런 감성적 씨앗이 선생님과 인연의 끈을 만들어 주었다고 생각한다.

선생님은 늘 당신이 수집한 민속자료는 개인의 것이 아니라 우리 민족 전체의 유산이라 하였고 그 물건 값을 절대 깎지 않는 것으로도 정평이 나 있을 정도로 장인에 대한 사랑이 남달랐다. 글과 책으로 우리나라에서 '인간문화재'라는 개념을 처음으로 정립한 한국 민속공예의 대부이시다.

화각장(華角匠), 두석장(豆錫匠), 방장장(房帳匠), 전장(箭匠), 궁장(弓匠), 패도장(佩刀匠)을 비롯한 수많은 장인들이 선생님의 글을 통해 대중에 소개되었다. 이름 없이 태어나서 이름 없이 돌아가는 그들의 눈길과 손길은 못내 잊을 수가 없다고 하시며 "맑고 깊은 그 눈길 속에는 너나없이 한 가닥 슬픔 같은 빛을 머금고 있으니 왜 그럴까?" 반문하셨다고 한다. 국립민속박물관 설립과 낙안읍성(樂安邑城) 문화재 지정에도 결정적 역할을 하였다.

선생의 미감(美感)은 각별했다. 장인들이 평생 살과 뼈를 저미고 깎으면서 익힌 '아름다움의 세계'를 가슴으로 거두었다. 선생님이 수집하셨던 향로를 보며, 시대에 따라 생김새를 달리하고 놓일 자리에 맞

게 크기를 달리하며 형편에 따라 소재를 달리했던 유연성의 미학에도 주목하였다. 쓸데없는 군더더기 장식이 말끔히 사라지고 날렵하면서도 힘차고 다부져서 이렇다 할 꾸밈새가 없는 것이 도리어 꾸밈새로 여겨질 만큼 아름답다고 평하였다. 돌이켜보니 자물통과 열쇠에 대한 단상(斷想)도 예사롭지 않았다. 사람의 끝없는 소유욕을 이토록 맛보기로 나타내면서도 도리어 볼품의 아름다움을 저버리지 않은 비밀이 무엇인지 당혹스럽기까지 하다고 고백했던 것을 보면 알 것 같다.

꾸밈새가 섬세하게 엮은 갓, 선비들이 보배롭게 여겼던 문방사우 등에도 세심한 눈길을 주었다. 예를 들어 붓에 대해선 네 가지의 덕성과 두 가지의 자질을 언급하였다. 네 가지의 덕은 붓촉이 쪼뼛하면서 가지런하고 둥근 맛과 꿋꿋한 기운이 갖추어져 있는 것을, 두 가지의 자질은 강한 것과 부드러운 것을 함께 지녀야 하는 것을 말한다. 붓을 뺀 문방삼우는 장인의 솜씨에 의해서만이 아니라 쓰는 이의 애정과 정성이 곁들여져 아름다움이 마무리된다고 하였다. 아름다운 물건이란 그것을 쓰는 사람의 마음가짐에서 완성된다는 얘기다. 또한 선생님은 맷돌 하나에 시대와 지역과 구실에 따라, 또는 돌 스스로가 지닌 질감에 따라 저마다 독특한 아름다움을 품고 우리 눈앞에 남아 있다고 하였다. 선비들이 차를 갈 때 썼다고 생각되는 차 맷돌은 결이 곱고 무른 응회암으로 다듬어지고 꾸밈새도 자그마하여 손에 가지고 놀고 싶을 정도라 하였다.

선생님은 우리 민속 문화의 처지에 대한 안타까운 심정도 토로하였다. 똥짤막하고 숭굴숭굴하면서도 흙에 뿌리를 내린 듯이 듬직하게 오늘을 지키고 있는 절구는 가치의 소용돌이 속에 방황하는 우리

에게 삶의 참된 뜻을 일깨우기라도 하듯 조용히 뜰 한 모퉁이에 서 있다고 했다. 그러면서 명절이나 집안에 좋은 일이 있는 날에는 반상기를 제대로 갖추어 상을 차려볼 수 있는 마음의 여유를 되살려봄직하다고 하였다. 또한 곱돌화로는 불씨를 간직한 한 집안의 태양으로 식구들이 따스한 정을 나눴던 구심점이었다는 점을 환기시키던 모습에선 오늘 우리네 가정의 현주소를 되짚어보게 된다. 뿔뿔이 흩어져 대화도 없이 각자의 방에서 전자기기에 빠져 사는 세태를 반성케 만든다. 우리가 곱돌화로에서 할머니의 거칠고 마디진, 그러면서도 따뜻한 손길을 느끼게 되는 이유는 뭘까?

애연가였던 선생님은 끽연 도구에서도 민속 문화의 가치를 일깨웠다. 우리의 담배 문화는 400년도 채 안 되었지만 담뱃대의 다양한 종류와 생김새의 아름다움, 그리고 기능의 탁월성은 우리 공예의 터전이 깊고 넓고 튼튼했기 때문이라고 분석했다. 더러는 무늬가 좋은 곱돌로 담배합을 만들어 복숭아 잎을 새기고 글씨를 쪼아 만든 것이 있는가 하면 백자에 청화로 무늬를 놓아 구워내기도 했다. 담뱃대도 매한가지라 그 제작은 연죽장(煙竹匠)만의 일이 아니고 조각장, 석수, 목공, 사기장의 일이기도 했던 것이다.

표주박에 대해서도 말씀하였다. 박에 물을 채워 들여다보면 '마음을 비추는 거울'이라며 극찬하였다. 표주박의 모습이 제각각이듯이 그것을 대하는 사람의 마음도 저마다 다르다고 하였다. 값으로 따지는 사람, 형태가 정교한 것을 좋아하는 사람, 간드러진 것에 정을 기울이는 사람, 투박한 것에 홀리는 사람 등, 그런 뜻에서 표주박은 사람의 마음을 비추는 거울일 수도 있겠다는 얘기다. 스스로에게 엄격

해야 한다는 속내를 우회적으로 표현한 것 같기도 하다. 표주박은 보통 조롱박이나 둥근 박을 반으로 쪼개 만들었다. 표주박은 괴목 뿌리나 등걸*로 만든 것도 있다. 형태는 복숭아 모양이 많다. 먼 길을 떠날 때 허리춤에 차고 다니며 물을 마실 때 사용했다. 선생은 주로 나무 재질에 옻칠로 마감한 표주박을 좋아했고 흥겨운 자리에서는 술잔으로 사용하기도 했다.

표주박을 애용하며 아끼던 선생의 모습이 그립다. 온화하고 강직한 성품의 발로라 생각된다. 외로이 홀로 걸었던 민속공예의 그 길에 지금 같으면 길동무라도 해드렸을 텐데, 당신의 소신만큼은 외고집 선비가 되어 어느 누구도 함부로 하지 못했다. 서슬이 퍼런 박정희 군사정권 시절에도 예외는 아니었다. 혼례와 관혼상제 간소화를 사회 개혁의 기치로 내세웠던 때지만 부친상을 격식에 맞게 치른 강단(剛斷)은 지금도 회자될 정도다. 이문동 자택으로 문상 갔을 때 마루에 상청(喪廳)이 있었던 모습이 기억에 남는다. 술은 별로 안했지만 주변사람을 편하게 해주려고, 농을 건네던 인간미 넘치는 어른이었다. 당장이라도 하늘에서 선생님이 웃으시며 "양 선생, 이제야 철이 들었네!"라고 할 것만 같다.

* 등걸: 줄기를 잘라낸 나무의 밑동

졸업작품 전시장에서

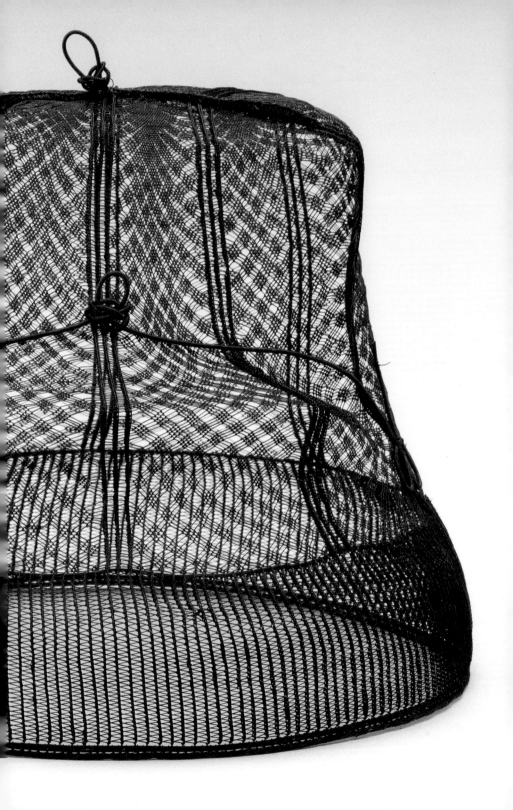

2부

품격을 높이다

선비의 야외활동 필수품
화약통과 화살통

"우와, 신기해요."

"딱 보니까, 이건 술병 아닌가요?"

"그게 아니라, 혹시 무속인이 쌀 같은 것을 넣어서 흔드는 산통 아닐까요?"

"에이, 갑자기 무슨 산통 깨는 소리입니까."

"하하하!"

특이한 모양의 옛 물건이 도대체 무엇인지, 어떻게 쓰이던 것인지에 대해서 상상력을 발휘하며 추리해보는 출연자들의 한마디에 방송국 스튜디오는 웃음바다가 되고는 한다. KBS 텔레비전 프로그램 「TV쇼 진품명품」(이하「진품명품」)에 출연한 지도 어느덧 26년이 지났다. 매주 등장하는 의뢰품들 중에서도 민속품에 대해서는 출연진들의 질문이 유독 많이 쏟아진다. 워낙 다양한 쓰임새의 신기한 물건들이 많기 때문이다.

이날의 의뢰품은 거북 네 마리가 납작 엎드려 있는 모양의 민속품 넉 점이었다. 진열대에 놓인 이 민속품들 중에는 손안에 들어올 만큼

작고 앙증맞은 것도 있었다. 넓은 아래쪽 면은 평면이고 반대쪽은 볼록하게 거북의 등 모양을 하고 있어, 언뜻 보면 영락없는 술병 같았다. 게다가 양쪽의 고리에 끈까지 달려 있으니, 어깨에 걸어서 휴대하고 다니는 자라 모양의 물병 같기도 했다. 과연 이 민속품은 어디에 쓰이던 물건일까?

첫 문제의 보기로 네 가지가 등장했다. (1) 병, (2) 함, (3) 통, (4) 화약통. 아리송한 쓰임새를 놓고 고민하던 출연진들은 각각 한 가지씩 답을 골랐다. 휴대용 담배합, 파종할 때 씨앗을 넣고 다니던 씨앗통, 그리고 총을 쏠 때 화약을 넣어두던 화약통. 셋 다 그럴듯한 상상이지만, 정답은 화약통이다.

화약통은 나무로 만든 것에서부터 가죽이나 종이로 만든 것까지 형태와 재질이 다양하다. 심지어 작은 거북을 말려서 외피를 얇게 벗긴 다음, 등 쪽에 붙이고 모양을 내서 마치 박제된 거북을 보는 듯한 착각에 빠지게 하는 것도 있다. 이 거북 껍질을 "대모(玳瑁)"라고 한다. 대모를 이용한 민속품은 아주 다양하다. 고려시대 경함(經函: 경문을 넣어 두는 함)에 자개와 함께 붙이는 재료로 쓰기도 했고, 풍잠(風簪: 망건의 앞쪽에 달아서 바람이 불어도 갓이 뒤로 넘어가지 않도록 고정하는 장식물)에도 대모를 사용했다. 또한 지체 높은 어르신들이 쓰는 갓에 매달린 갓끈의 소재도 대모였다.

예로부터 거북은 장수를 기원하는 길조의 상징이었고, 귀신을 물

리친다는 벽사(辟邪)의 의미도 있어 일종의 부적처럼 사용되기도 했다. 전쟁터에서는 무사귀환을 기원하는 간절함에 더 의미를 두었을 것이다. 거북은 다섯 가지 신령스러운 동물인 오령(五靈) 중의 하나이다. 오령은 거북, 용, 기린, 호랑이, 그리고 봉황을 말한다. 여기에서 기린은 우리가 아는 목이 긴 동물이 아니라, 빛깔이 오색찬란하고 이마에 뿔이 난 상상 속의 동물이다. 이 다섯 가지 동물들은 길조의 의미로 민속품이나 도자기에 새겨진 그림에 자주 등장한다. 특히 거북은 거북 등의 문양과 비슷하게 육각형무늬를 연속적으로 새겨넣은 귀갑문의 형태로 많이 쓰였다.

화약통은 재질뿐만 아니라 생김새 역시 정교했다. 큰 나무토막으로 외형을 먼저 만들고 속을 파낸 다음, 배면이나 윗부분을 따로 조각하여 딱 맞게 끼워서 맞추는 식으로 만들었다. 여기에서 주목해야 할 부분이 뚜껑이다. 거북의 목 부분이 뚜껑인데, 아주 과학적으로 설계되어 있다. 이 뚜껑은 조총 한 발을 쏠 때 필요한 화약의 양을 정확하게 담을 수 있는 계량컵 역할도 했다. 말하자면 화약통의 기능적인 면을 치밀하게 계산해서 외형적인 조형에 더한 것이다. 이처럼 정밀하고 과학적인 계산은 어디에서 비롯된 것일까?

고려시대에 최무선(崔茂宣, 1325-1395)이 화약을 발명한 이래로, 세종대왕 때 도량형이 통일되는 과정을 거치면서 모든 것이 더욱더 정교하고 과학적인 방식으로 진화했다. 문화적으로 상당 부분 중국에 의존하던 시기에 세종대왕은 조선의 표준음을 찾고자 독자적인 노력을 기울여 마침내 악기의 음을 맞추는 데에 기본이 되는 황종율관(黃鍾律管)을 만들어냈고, 바로 이 황종율관이 생활 속에서 도량형의 기준

이 되었다. 대나무로 만든 황종율관의 지름이 12밀리미터라고 하는데, 그 안에는 기장 알갱이 1,200개가 들어갔다. 그러니 자연스럽게 부피의 기준도 될 수 있었다. 황종율관 두 개의 양을 한 홉으로, 열 홉은 한 되로, 열 되는 한 말로 도량형이 정해지자 생활에 큰 도움이 되었다. 이 원리가 가뭄과 홍수를 가늠할 수 있도록 물의 높낮이를 살피는 수표교를 설치하는 기준이 되었다. 그런데 화약통의 부피 측정에도 적용되었을 것이라고 생각하니, 우리 선조들의 지혜가 감탄스러울 뿐이다.

화약통은 그 기능성에 버금가는 뛰어난 조형미를 갖추고 있어서 일반 군사용이라기보다는 재력과 지위를 상징하는 용도로도 인기가 높았다. 주로 사대부가 사냥하러 나갈 때 휴대하거나 민간에서 활약했던 전문 포수들이 사용하던 애장품이기도 했다.

　·

총이 발명되기 이전, 활쏘기는 군사용이나 수련용으로 남성이 갖춰야 할 필수 덕목이었다. 과녁을 쏘는 것뿐만이 아니라 달리는 말 위에서 활시위를 당기기도 했다. 그런 기사(騎射)의 모습은 용맹함 그 자체이자 나라가 위기에 처했을 때는 백성을 안심시키는 신뢰의 상징이 되기도 했을 것이다. 평화로운 시절에도 활쏘기는 사대부들이 심신을 단련하면서 호연지기를 기르는 수양의 한 과정이었다. 선비가 글을 쓰거나 그림을 그릴 때 사용하던 필수품이 지필묵(紙筆墨)이었다면, 야외에서는 수련용으로 사용하는 활과 화살, 화살통이 선비의 필수

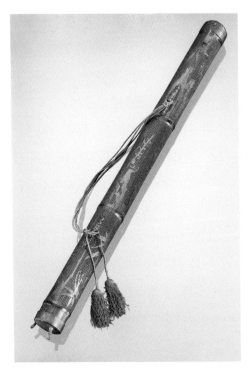

화살통
19세기, 대나무, 길이 100cm 지름 8cm
국립민속박물관 소장
도록『선비 그 이상과 실천』에 수록

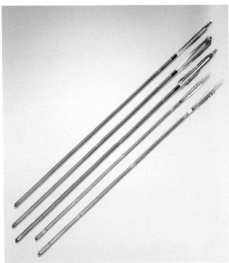

화살
19세기, 대나무, 길이 82.8~94cm
국립민속박물관 소장
도록『선비 그 이상과 실천』에 수록

품 역할을 했다. 화살통은 화살을 휴대하기 위해서 담는 통으로 "전통(箭筒)"이라고 불린다.

화살통은 화살을 만들어 넣어두는 위험한 장비이기 때문에 각별히 섬세하고 기능적으로 만들어진 것들이 많다. 한지를 꼬아서 만들어 그 위에 옻칠을 입히거나, 대나무를 비롯한 다양한 소재를 활용하여 만들어진 것들도 있다. 화살을 담는 목적 외에도, 신분을 과시하기 위하여 외장에도 신경을 많이 썼다. 조선시대에는 활쏘기[射]가 남성이 갖추어야 할 육예(六藝, 예[禮], 악[樂], 사[射], 어[御], 서[書], 수[數]) 중의하나로 여겨지면서, 화살통은 부유한 사람들의 사치품이 되었다. 공조(工曹)에 화살통을 제작하는 통개장(筒介匠)이라는 장인을 특별히 배치할 정도였으니, 당시 화살을 담는 전통은 선비의 필수품이었다고해도 과장이 아닐 것이다.

활쏘기를 위한 필수 장비 외에 보조기구들도 다양하다. 그중에 깍지는 활시위를 당길 때 손가락을 보호하기 위해서 엄지에 끼우는 도구이며, 손목에 두르는 완대는 활을 쏠 때 도포 자락을 묶어서 고정하는 일종의 팔목 덮개인데 토시와 비슷하다. 과거에는 완대가 안전장치뿐만 아니라 신분과 지위를 가늠하는 척도이기도 했다. 활은 무소뿔이나 뽕나무, 대나무, 쇠 힘줄, 어피실 등을 이용해 만들었다. 활꽂이는 버선 모양으로 만들어져서 활이 반쯤 들어가고, 화살 꽂이에는 화살의 아랫부분만 들어간다. 위급한 순간에 기동성을 살려서 재빨리 활과 화살을 뺄 수 있도록 기능적으로 설계한 지혜가 돋보인다. 또한 화살에 촉을 박거나 뽑을 때 쓰는 촉도리가 있는데, 얼핏 보면동물의 뿔을 잘라놓은 듯하다. 앞면과 뒷면을 관통하는 반달 모양의

구멍이 뚫려 있고 끝은 뾰족하며 몸체 둘레에는 백동 장식을 더했다. 군사용품이지만 선비의 신분과 취향을 나타내는 장식 효과를 두루 갖췄던 것이다.

·

무엇에 쓰는 물건일까? 처음에는 호기심만을 느꼈지만, 그 쓰임새를 알아볼수록 조상들의 정교한 솜씨와 놀라운 지혜에 감탄사를 연발하게 된다. 오늘날에도 활의 기백, 화살의 기세, 화살통의 기예 등 활쏘기의 멋과 품격에 빠진 사람들이 꽤 있다. 10년 넘게 활쏘기의 매력에 빠져든 김형국(가나문화재단 이사장) 교수는 그 심신수양의 경위를 『활을 쏘다』라는 책으로 펴냈다.

긴장 속에서 바라보는 과녁이 어느 순간 화살을 통해서 꼭 도달해야 할 간절한 염원의 상징으로 화신이 되어 저 앞에 우뚝 서 있다. 그것을 향해 시위를 당기던 손이 마침내 시위를 풀어버리자 화살은 쏜살같이 날아간다. 2초 정도 흘렀을까. 화살이 과녁을 때리는 '탁' 하는 외마디 소리가 활터를 울린다. 서로 대치하던 나와 과녁이 하나가 되는 물아일체(物我一體)의 순간이다. 한순간의 득도는 바로 이런 것일까?*

* 김형국, 『활을 쏘다』, 효형출판, 2006.

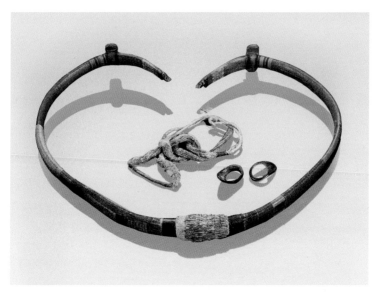

각궁과 깍지, 19세기, 각궁은 물푸레나무와 뽕나무 그리고 물소뿔을 붙여서 만들었다.
각궁 높이 36cm, 깍지 높이 4.5cm, 도록 『선비 그 이상과 실천』에 수록, 국립민속박물관 소장

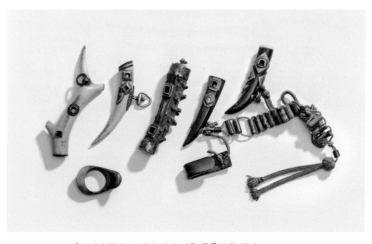

촉도리와 깍지, 19세기, 상아, 나무, 동물의 뿔, 길이 5.5-12cm

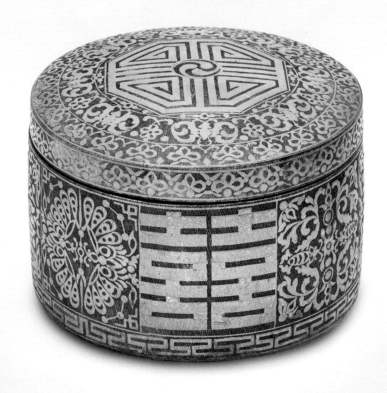

담배합, 19세기, 무쇠와 금, 은, 구리, 9x15x15cm

피보디 박물관에서 만난 담배합

박천 담배합

미국 북동부의 아담하고 조용한 도시 세일럼에는 한국과 특별한
인연을 맺은 피보디 에식스 박물관(이하 피보디 박물관)이 있다. 1883년에
조선 최초의 서양 외교사절단인 보빙사(報聘使)의 일원으로 미국에 간
개화사상가 유길준(俞吉濬, 1856-1914)이 소장했던 유물들이 있는 곳이
다. 우리나라 국비유학생 1호로 보스턴에서 공부하던 유길준이 모아
두었다가 귀국하면서 동양 문화에 관심이 많았던 당시 피보디 박물관
장 에드워드 모스(Edward Morse, 1839-1925)에게 선물로 준 것들이다. 모
스 관장은 유길준에게 받은 부채, 관복, 한복, 갓, 망건, 토시 등 70
여 점을 박물관에 기증했다. 모스 관장은 다윈의 진화론을 일본에 처
음 소개한 미국인 생물학자이며 동북아시아 문화에 심취해 있던 안
목 있는 일본 도자기 소장가이기도 했다.

1877년 일본 도쿄 대학교의 초빙교수로 부임한 모스 관장은 이때
신사유람단으로 일본을 방문했다가 현지에 남아 유학 중이던 유길준
을 처음 만났다. 미국으로 돌아가서 1880년부터 1924년까지 피보디
박물관 관장을 지낸 모스는 미국에서 다시 만난 유길준의 현지 생활

을 도왔다. 그는 우리나라를 직접 방문한 적은 없지만, 구한말 외교 고문이었던 독일인 묄렌도르프를 통해 조선 도자 225점을 수집했고 조선을 방문했던 미국인들에게서도 조선의 민속품을 입수했다. 이밖에도 조선이 1893년에 시카고 만국박람회에 처음 참가하면서 출품했던 생황, 가야금 등 전통 악기 10점과 민속품도 인수했다. 피보디 박물관이 소장한 2,500여 점에 달하는 조선 말기 민예품들은 현재 한국유물전시관의 유길준 전시실을 풍성하게 채우고 있다. 이 모두는 유물에 큰 관심이 있었던 모스 관장 덕분이라 하겠다.

　•

나는 1994년에 국립중앙박물관에서 열린 특별전 〈유길준과 개화의 꿈 : 미국 피보디 에식스 박물관 소장 100년 전 한국풍물〉에서 이 박물관 소장품들의 일부를 볼 수 있었다. 전시 후 나의 발길은 자연스레 미국 피보디 박물관으로 이어졌다. 그리고 피보디 박물관에 소장된 우리 담배합에 이르게 되었다.

원통형으로 자그맣게 만들어져서 당당하고 묵직하다. 화려하지는 않지만, 그런대로 품위가 있어서 좋다. 기개 있는 선비의 사랑방에 놓여서 주인의 품격을 아우르기에 제격이었을 것이다. 내가 소장한 담배합(연초함)의 풍모이다. 처음에는 우리 것이 아니다, 싶을 만큼 생경한 느낌이 들었다. 우아한 모양새가 내가 가진 담배합들 중에서도 색다르다. 27년 전 미국에서 한국 고미술품 수집가 로버트 무어에게서 구입한 우리 담배합이다.

담뱃대 걸이와 곰방대, 19세기, 박달나무, 47x27x27cm

무어의 로스앤젤레스 자택을 방문했을 때 그가 나에게 이 담배합을 보여주었다. 처음에는 모양이 좀 낯설고 소재나 기법도 평소 보던 것이 아니라서 고개를 흔들었다. 그러자 그가 잠깐 기다리라고 하더니 서재에서 도록 한 권을 들고나왔다. 피보디 박물관의 전시 도록이었다. 무어는 거의 똑같은 담배합이 실려 있는 책자를 보여주면서, '이 담배합은 당신네 나라의 것'이라고 했다. 어쨌든 나는 그에게서 담배합을 구입했고, 언젠가는 이 담배합을 잘 파악하여 글을 쓰면 좋겠다는 생각을 해왔다.

무어는 6−25전쟁의 상흔이 채 가시지 않은 1955년에 한국에 들어와서 부산과 서울에서 1년간 주한미군 보급병으로 근무한 후 고향 로스앤젤레스로 돌아가서는 한국 고미술품을 본격적으로 사 모으기 시작했다. 누군가가 들고 와서 매입하게 된 한국 그림과, 우연히 15달러

담배합, 19세기, 무쇠에 은입사, 9x12x7cm(좌), 6x9x5.5cm(중앙), 7.5x10.5x6cm(우)

를 주고 구입한 물고기 모양의 고려시대 청동숟가락이 지금까지 이어져온 한국 고미술품 수집의 시작이었다. 그는 틈나는 대로 도서관에서 자료를 찾고 전문가를 만나는 등 소장품의 수준을 높이는 데에 애썼다. 그 결과, 그의 손을 거친 도자기와 불상 등 한국 고미술품들이 오늘날까지 대략 700여 점에 이른다. 무어는 한국 유물에 대해서 상당히 전문적인 지식을 가지고 있어서, 웬만한 한국 수집가들 중에 그를 모르는 이가 없을 정도이다. 그가 소장한 한국 유물이라면 신뢰를 하는 편이다.

무어의 자택에는 우리나라 묘석(墓石)인 양(羊) 모양의 석물이 대문 양옆에 하나씩 자리를 잡고 있었다. 그는 일본에서 구입해서 가져온 것이라며 나에게 자랑을 했다. 1년에 두세 번씩 일본에 가서 한국의 고미술품을 꾸준히 수집해왔다고 했다. 본업인 자동차 판매업을 병행하며 미술품 수집을 이어온 그는 중국이나 일본의 고미술품을 산 후에 한국 고미술품과 물물교환을 하기도 했다. 그의 한국 소장품들은 여러 차례 크리스티 경매를 통해서 공개되었다. 어느 곳에서 구입한 조선시대 현종의 어보(御寶)가 도난 문화재로 밝혀져서 미국 사법당국에 압수당했다가 종국에는 한국 품으로 돌아온 일도 있었다. 한국 고미술의 인위적이지 않은 자연스러운 미에 끌렸다는 무어는 미국 내 한국 미술품 애호가로 꼽히는 인물이다.

무어 씨로부터 구입한 것과 거의 같은 피보디 박물관의 담배합은 피보디 박물관 도록에는 "은입사담배합"이라고 표기되어 있다. 그러나 잘 살펴보면 은을 끼워 넣는 입사 기법의 담배합은 아니다. 금속

기물 바탕에 칼 줄을 내고 자개 놓듯이 문양을 덧씌워서 두들겨 넣는 첩금법(貼金法)을 사용해서 만든 것이다. 문양의 소재는 은이 아니고 은백색 광택이 나는 주석이다. 피보디 박물관 담배합과 나의 소장품 모두 첩금법으로 만들어졌다. 이는 입사 기법보다 작업이 수월하기도 하거니와 완성된 후에는 더욱더 입체감이 난다. 복을 상징하는 박쥐 문양과 더불어서 몸체에는 기쁠 희(喜) 자를 쌍으로 새기고, 뚜껑에는 목숨 수(壽) 자를 첩금시켰다. 행복과 장수를 기원하는 문양이다. 확대경으로 보면 무쇠 바탕에 날카로운 칼 줄이 빼곡히 채워져 있다. 자개를 덧입히듯이 칼 줄 위에 문양을 얹히고 두들겨서 고정한 것이다. 손으로 만져보면 처음부터 문양이 있는 한 판 같은 느낌을 줄 정도로 정교하면서도 입체감을 더해준다.

담배합, 19세기, 백동, 6.3x8.3x3.8cm(좌)
담배합, 19세기, 무쇠, 5.3x9x4.3cm(우)

담배합은 궐련이 발달하지 않던 시기에 다듬은 잎담배(엽연초)를 담아서 집 안에 보관하던 합의 일종이다. 밀폐된 합은 담배 향이 증발하는 것을 막아줄 뿐만 아니라 담배 향을 숙성시켜주는 역할도 했다. 철판을 두들겨서 합을 만들고, 그 표면에 금, 은, 구리 등으로 문양을 새겼다. 이 담배합은 서울에서는 거의 찾아볼 수 없는, 전형적인 평안도 박천 지방의 담배합이다. 박천 지방은 장석을 섬세하게 투각한 숭숭이 반닫이로도 유명하다. 무쇠 소재의 만듦새에 익숙한 박천에서 만들어졌기 때문에 남쪽에서는 다소 낯설게 느껴질 수도 있다. 이럴 때 우리는 단지 낯설다는 이유만으로 종종 외국의 것이라고 치부해버리는 일이 허다하다. 우리의 반쪽은 북에 있다는 사실을 결코 잊어서는 안 될 것이다. 적어도 문화자산 분야에서만큼은 남북 분단의 비극이 극복되어야 한다.

입사장(入絲匠)인 중요무형문화재 홍정실(입사장 78호) 선생도 나의 소장품과 비슷한 담배합을 한 점 가지고 있었다. 20여 년 전에 구입했는데, 그후로 같은 것을 아직 한 번도 본 적이 없다고 했다. 분명 우리의 유물이 확실하며, 남쪽이 아니라 평안도 박천에서 제작된 듯싶다. 연대는 150년 전후의 것으로 추측할 수 있었다.

담배합은 요즘 담배 문화에서는 더는 소용없는 물건이 되어버렸다. 지난날의 애연가에게는 소중한 존재였다는 사실이 무색할 정도이다. 조선시대 최초의 세시풍속지인 유득공(柳得恭, 1748-1807)의 『경도잡지(京都雜志)』를 풀어쓴 진경환의 『조선의 잡지』(소소의책, 2018)에는 18-19세기 서울 양반가의 취향이 엿보이는 내용이 있다. 그 당시 선비나 양반들은 체면 때문에 품위 없이 쌈지 따위를 가지고 다닐 수가

없었다. 그래서 무쇠로 만든 담배합에 은으로 매화나 대나무를 새기고, 자줏빛이 도는 사슴 가죽으로 끈을 달아서 담뱃대와 함께 말 꽁무니에 달고 다니면서 멋을 부렸다고 한다. 이렇듯 행세깨나 하는 이들의 담배합은 그 당시에는 상당히 고급스러운 사치품이었다.

조선시대에는 담배 재배법을 비롯해서 흡연 예절과 문화 등을 소개하는 일종의 백과사전이었던 『연경(烟經)』도 있었다. "담배의 경전"이라는 뜻의 "연경"은 조선 후기의 문장가 이옥(李鈺, 1760-1815)이 18세기 조선의 흡연 문화를 다룬 책이다. 애연가라면 담배 이야기를 경전으로까지 떠받든 이옥의 문학적 상상력에 공감할 수도 있겠다. 실제로 이옥은 유명한 담배 애호가였던 것으로 알려졌다.

이옥이 송광사(松廣寺) 향로료(香爐寮)에 머물며 담배를 피우려다가 저지되자, "향은 향 연기가 되고, 담배는 담배 연기가 된다. 연기는 비록 다르지만 연기라는 점에서 똑같다. 사물이 변화하여 연기가 되고 연기가 바뀌어 무(無)가 된다. 보라! 이 향로 가운데 향 연기와 담배 연기가 지금은 어디에 있는가. 인간 세상은 하나의 큰 향로이다"라고 일갈했다.*

한문학자 안대회 교수가 이옥의 글을 중심으로 엮은 『연경, 담배의 모든 것』의 한 대목이다. 지난 시기, 정신적인 지지대 역할을 했던 담배 문화를 가늠해보게 된다.

* 이옥, 『연경, 담배의 모든 것』(안대회 역), 휴머니스트, 2008.

낮잠의 동반자
목침

서랍 속에 소중히 간직해둔 베개 마구리(베개의 양쪽 머리끝)를 가끔 꺼내본다. 어머니가 생전에 마지막까지 사용하던 베개의 양 끝에서 떼어낸 것이다. 가지색과 초록색이 곁들여진 갑사(甲紗: 얇고 성기게 짠 비단)에 곱게 누벼서 만든 베갯모를 보며 나는 어머니를 추억하고 그리움을 달랜다. 어머니는 메밀 겨로 속을 채운 베개를 좋아하셨다. 메밀 겨는 통기성이 좋아서 더운 여름철에 진가를 발휘했고, 바스락거리는 촉감으로 언제나 편안한 잠자리를 마련해주었다.

베개와 유사한 것이 목침(木枕)이다. 베개가 저녁 잠자리용이라면, 딱딱한 나무토막으로 된 목침은 주로 낮잠용이다. 우리 조상들은 대개 이른 저녁에 잠자리에 들고 새벽에 일어나서 농사일을 하거나 집안일, 독서 등을 했다. 일찍 시작되는 하루 중에서 점심 식사 후에 잠시 눈을 붙이는 낮잠은 어떤 것과도 견줄 수 없는 보약과도 같았을 것이다.

목침, 조선시대, 20x7x13.5cm

목침은 가죽나무, 박달나무, 느티나무, 후박나무 등 단단하고 탄력 있는 나무를 소재로 만들었다. 조선 후기에는 이들 나무와 성질이 비슷하면서 실용성 있는 대나무로 만든 목침이 등장하기도 했다.

목침은 상류층과 서민들이 두루 사용했다. 상류층이 사용하던 목침에는 바람구멍을 두어 십장생무늬를 투각하거나 길상문 등을 강조하여 만든 풍침도 있었으며, 서민이 사용하던 목침에 비해 섬세하고 아름다운 세공으로 목침에 미감을 드러낸 것이 많다. 예술성이 가미된 민속품은 대부분 지체 높은 이들이 사용했던 것들이다.

목침에 서랍이 달린 것을 퇴침(退枕)이라고 한다. 퇴침에는 서랍과 위로 여는 뚜껑이 달려 있는데, 뚜껑을 열면 그곳에 거울이 달려 있

기도 하다. 거울은 잠시 눈을 붙이고 난 후에 흐트러진 매무새를 바로 잡기 위한 것이다. 서랍 안에는 흡연할 때 필요한 도구를 비롯해 수염 빗, 코털 뽑는 족집게, 상투 모양을 가다듬는 도구 등을 넣어두었다.

목침 중에는 안침을 본떠서 작게 만든 특별한 목침도 있다. 안침 또는 의침(依枕)은 방바닥에 앉을 때 겨드랑이 밑에 괴어서 몸을 편안하게 기대는 팔걸이를 일컫는다. 바르고 곧은 생활을 추구하던 당시 사대부들에게 편안함과 여유를 제공하던 사랑방의 기물이었다.

『세종실록』에 수록된 「오례의(五禮儀)」에 따르면, 70세 이상의 원로 대신에게 사궤장(賜几杖)을 하사했다는 기록이 있다. 이는 임금이 오랜 기간 책무를 다해온 신하를 예우하여 팔걸이용 안침인 궤(几)와 지팡이인 장(杖)을 하사하는 것으로, 궤장이 내려질 때는 재상연(宰相宴)

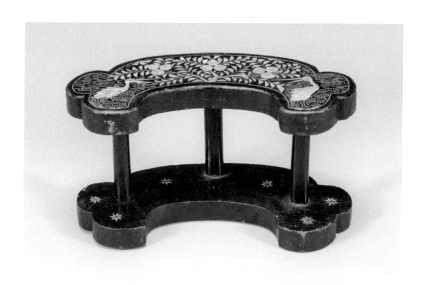

나전침(베개), 19세기, 골각패갑-나전, 13x11.2x24.5cm, 국립중앙박물관 소장

이라는 큰 연회도 베풀었다. 이 연회 때 임금이 직접 내리는 하사품인 만큼, 궤장은 형태와 비례를 세심하게 고려하여 귀하게 만든 당대 최고의 명품이었을 것이다. 이와 같은 안침을 적절한 비례로 축소하여 만든 목침은 희소성과 예술성을 모두 갖춘 수작이라고 해도 무리가 없다.

가장 오래된 목침은 백제 무령왕릉에서 출토된 무령왕과 왕비의 나무 베개라고 알려져 있다. 예용해 선생이 쓴 『민중의 유산』*에 이와 관련된 내용이 있다.

> 왕의 목침은 굵은 나무토막에 머리가 놓일 가운데 자리를 오목하게 파고 표면에 흙칠을 했으며 따로 황금판 띠로 거북무늬를 두르고 이음자리에는 꽃잎이 여섯 개인 황금꽃으로 장식했다. 왕비의 것은 생김새는 왕의 것과 비슷한데 주칠을 하고 금박으로 거북무늬를 놓고 그 무늬 속에 희고 붉고 검은 칠과 금니로 여러 가지 그림들 곧 연꽃, 어룡, 봉황, 사화문 따위를 세필로 정성을 다하여 유려하게 그려 넣었다.

왕실의 목침이나 서민들의 목침 모두 낮잠용 베개라는 본래 목적은 다르지 않다. 그런가 하면 목침으로 하는 놀이도 있었다. 아이들은 목침 여러 개를 탑처럼 쌓아 올렸다가 무너트리며 놀기도 했고, 북한 지역이나 충북, 제천 등의 지방에서는 추운 겨울날 방 안에서 목침 뺏기 놀이를 했다. 목침 뺏기 놀이는 두 명이 목침을 맞잡아 당겨

* 예용해, 『예용해 전집』 2권, 대원사, 1997.

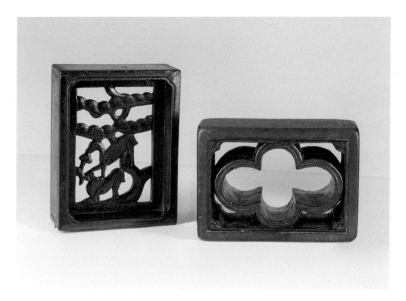

투각 목침(십장생 안침), 19세기
피나무(좌), 행자목(우), 12×6×13.5cm

퇴침 경대, 20세기 초, 나무에 거울, 8.5x12.4x16.3cm,
도록『한국의 화장도구』에 수록, 코리아나 화장박물관 소장

서 승패를 가렸는네, 당연히 손가락이나 손목의 힘이 센 사람이 승자
가 되는 놀이였다.

 예나 지금이나 사람들은 건강과 장수를 소망하고 이를 커다란 복
으로 여긴다. 피로를 풀고 잠을 잘 자는 것이야말로 건강의 비결이 아
닐까. 조형미가 뛰어난 안침 모양의 작은 목침이나 검은 옻칠에 영롱
한 자개로 무늬를 박아놓은 목침처럼, 섬세하고 아름다운 옛 목침들
은 보는 사람의 마음까지도 포근하게 해준다. 부귀와 장수, 건강, 행
복을 염원하는 목침 위에 머리를 누이고 잠이 들면 꿈길마저 아름다
울 것 같다.

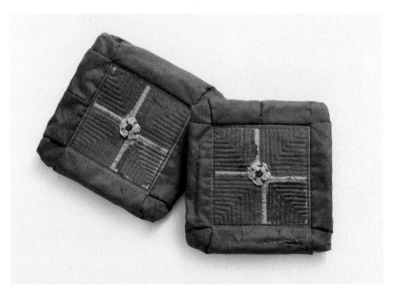

친정어머니께서 생전에 사용하던 베겟모

한국인의 미감으로 승화시킨

조선 흉배

흉배는 네모난 바탕에 여러 가지 무늬를 수놓아 가슴과 등에 달던 관복(官服)의 문장(紋章)을 일컫는다. 사방 30센티미터 내외 크기 안에 왕조의 권위와 위계질서가 담겨 있다. 흉배에 새겨진 동물 문양에서 문관은 학이나 공작 등 문(文)을 상징하는 날짐승을, 무관은 호랑이와 표범 등 무(武)를 상징하는 달리는 길짐승으로 각기 다른 직무를 나타내었다. 그리고 당상관이냐 당하관이냐에 따라 두 마리 또는 한 마리씩 수를 놓았다.

해치 흉배는 오늘날의 대법원장에 해당하는 대사헌(大司憲) 관복에 부착했던 문장을 지칭한다. 대사헌이란 임금 앞에서 탄핵받을 사람의 잘못을 대쪽같이 조목조목 지적하며 꿋꿋이 자기의 소임을 다해야 했던 벼슬로 그만큼 엄정하고 무서운 직책이었다. 옳고 그름을 명확하게 판단할 줄 아는 상상의 동물로 전해져 온 해치야말로 그런 직위에 어울리는 동물이라 하겠다. 흔히 해태라고 불리우며, 광화문을 지키고 있는 해태상이 바로 그것이다.

'하늘은 둥글고 땅은 네모지다'는 천원지방(天圓地方)의 논리가 지

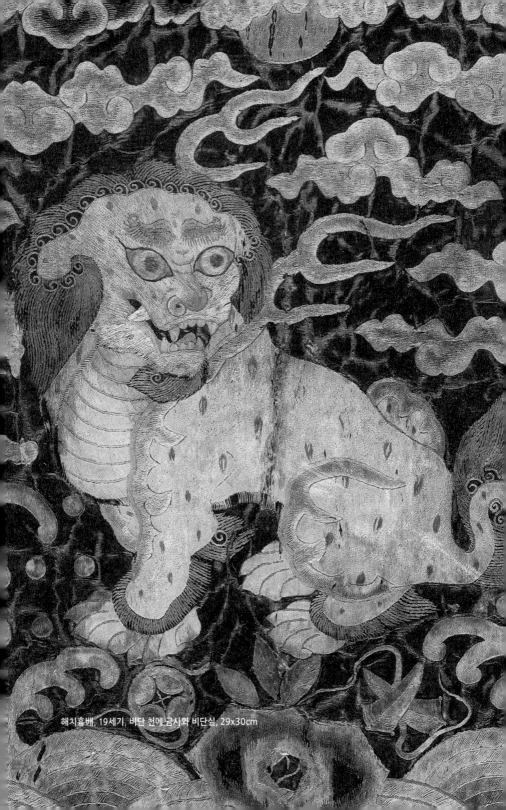

해치흉배, 19세기, 비단 천에 금사와 비단실, 29x30cm

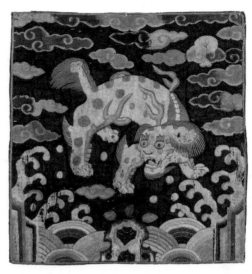

해치흉배, 19세기, 비단 천에 금사와 비단실, 28x29cm, 고려대학교 박물관 소장

배하던 시절, 임금은 곧 하늘이고 그가 거느린 신하와 백성은 땅에 비유됐다. 백관의 관복에는 네모난 흉배를 가슴과 등에만 붙였지만, 임금과 왕비 및 왕세자의 의복에는 특별히 하늘을 상징하는 둥근 원형의 보를 가슴과 등, 양어깨에 붙여 임금의 권위를 높였다. 왕과 왕세자의 보에는 어김없이 왕위의 상징인 용 문양을 수놓았으며, 왕비와 세자빈은 용문과 봉황문을 겸용했다. 날개 달린 모든 조류의 우두머리인 봉황은 어진 임금이 나라를 잘 다스려 나라가 편안할 때 나타난다고 하여 태평성대를 의미하는 상서로운 새로 여겨졌다.

위계질서에 따라 왕 아래의 서열인 대군은 기린(麒麟)을, 군은 백택(白澤)을 표장(表章)으로 했다. 기린은 동물원에서 우리가 흔히 볼 수 있는 목이 긴 짐승과는 다른 상상 속 동물이다. 용의 머리에 몸은 사

습과 흡사하며 꼬리는 탐스러운 소꼬리 같은 형상이다. 말과 비슷한 네 발굽과 갈기가 있으며 갈기 좌우로는 화염이 돋아있다. 기린은 용·거북·봉황과 더불어 사령(四靈)이라 하여 때로 뛰어난 남자의 별칭으로도 쓰였다. 세상 만물에 대한 모든 것들을 다 알고 있으며 인간의 말을 한다는 백택은 사자와 형상이 비슷하나 온몸이 비늘로 덮여있고 화염무늬를 갖추었다. 꼬리는 탐스럽게 한주먹으로 해태와 비슷하고 머리에는 사자처럼 많은 털이 돋았다. 그래서 사자의 별칭을 백택이라고도 부른다. 그 이하 기타 문무 관원의 흉배는 품계에 따라 차등을 두어 공작, 운학, 백한, 호표, 사자, 웅비, 기러기, 사슴 등 실제 존재하는 짐승을 선별해 특정 직책과 계급을 나타내었다.

흉배는 중국과 한국, 베트남에만 있는 양식이다. 중국의 영향을 직접 받지 않았던 일본에는 흉배가 없다. 우리나라의 경우, 단종 2년(1454) 즈음 조선시대 관복에 흉배가 부착되기 시작한 것으로 알려져 있다. 조선의 흉배는 명(明)의 스타일을 계승해 자연친화적 문양을 담고 있으나 그 크기는 명나라 흉배보다 작았다. 시행 초기엔 명나라와의 '이등체강(二等遞降)' 규정에 따라 중국의 품계보다 두 단계 낮은 도안을 사용했지만 시간이 흐르면서 동급의 흉배도안을 시행하게 되었다. 특히 조선왕조에서 재위기간(52년)이 가장 길고 안정된 정치체제 하에서 문화가 부흥하던 영조(1724-1776) 때에는 과거시험을 통해 2,000명 이상의 문관이 등용될 정도로 조선시대를 통틀어 가장 큰 규모의 관료제도가 형성되었다. 이 시기에 흉배 디자인의 혁신이 이뤄지면서 자연스레 이등체강원칙도 무시하게 됐다.

흉배 유물은 대부분 조선후기의 것들이 많다. 조선왕조 500년 동

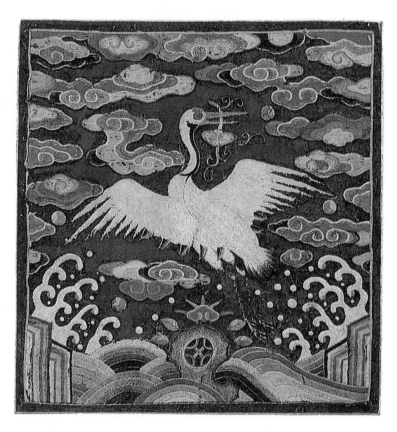

단학흉배, 19세기, 비단 천에 금사와 비단실, 25x25cm

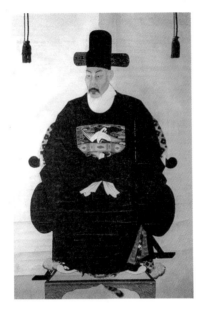

김중만(1681-1755, 조선 중기의 무신), 영조 4년(1728)

안 1만4,620명의 유생만이 과거시험에 합격하여 흉배를 사용할 수 있는 주요 관직에 등용됐다. 관복을 입는 사람의 수가 적다보니 흉배 유물이 드물어 초상화에 그려진 흉배와 최근 들어 묘에서 출토되는 흉배를 통해 겨우 흉배의 변천사를 실제적으로 가늠해 볼 수 있을 뿐이다. 물론 사료를 통해 대략의 윤곽을 살펴볼 수 있다.

초상화 속 흉배는 때론 재미있는 시대상을 엿보게도 해준다. 분명 무관인데 문관의 흉배를 한 예도 있다. 문치주의(文治主義)를 국가이념으로 내세운 조선에서는 무관보다 문관을 우대했기 때문에 핵심 관직이 문관에 치우쳐 있었다. 따라서 차별대우에 상처 입은 무관의 가

슴 속엔 문관이고 싶은 마음이 생기기도 했을 것이다. 그런 마음을 초상화에서 무관이 문관 흉배를 사용하는 것으로나마 보상받고 싶은 심리가 있지 않았을까 싶기도 하다. 한편 명나라 흉배를 부착해서 그린 초상화들도 있다. 화공들이 '멋짐'을 위하여 조선이 대국으로 섬기던 명나라 흉배를 그렸을 것으로 보인다. 수입된 중국 흉배가 무덤에서 출토되는 경우도 있다. 당시 호화로운 물품으로 소중히 여기던 명의 흉배가 망자를 위한 예우로 무덤에 부장된 것이다. 간혹 왕이 신하에게 총애의 표시로 하사한 명의 흉배가 사후 함께 매장돼 출토되기도 한다. 패션 선진국의 명품을 좋아하는 것은 예나 지금이나 매한가지인가 보다.

원나라 대에는 탈착이 가능한 흉배가 상류층의 의복을 치장하는 장식품으로 유행하였다. 원나라를 세운 몽고인들은 고려로부터 페르시아를 거쳐 유럽에 이르기까지 확장된 영토에서 문화의 매개자가 됐다. 페르시아 회화에도 흉배 속 문양들이 나타나는 이유다. 이 또한 서구의 영향이 가미된 당나라 복식에서 유래된 것들이다. 문화는 그렇게 흘러가고 흘러오는 것이다. 명대에 난징(南京)은 황실의 직조공장이 있을 정도로 패션의 도시였다. 명·청 시대에 조선이 정기적(1년에 3-4번) 또는 부정기적으로 중국에 파견됐던 사절이 가져온 중국 흉배는 조선 왕실공방의 솜씨 좋은 장인이 새로운 기술을 흡수하는 촉매제가 됐다. 이는 오늘날 신기술을 흡수하는 방식을 연상시키게 한다.

수를 놓아 만드는 흉배는 유능한 화원이 상징 짐승의 표정을 솜씨 있게 그려낸 수본(繡本)으로 제작됐다. 그 수본 위에 수놓은 사람의 솜씨가 더해지면 흉배는 한층 더 빛나게 되는 것이다. 이른바 '조

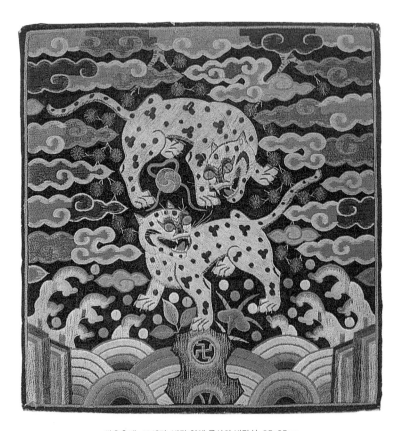

쌍호흉배, 19세기, 비단 천에 금사와 비단실, 25x25cm

선판 콜라보'라 할 수 있다. 검정색 실 한 가닥으로 눈썹을 그려 눈의 정기를 모으고 흰 실 한 가닥으로 눈의 흰자를 표현했으며, 눈동자는 검은 실로 점 하나를 콕 찍어 냈다. 수를 놓는 것은 회화와 동일한 수준의 예술적 미감과 주체적이고 창의적인 기량이 필요한 일이다.

전문적으로 수놓는 장인을 화아장(花兒匠)이라 했다. 안주수의 장인 오형률 옹의 구전에 의하면, 병자호란 때 평안도 안주에서 중국 산동(山東)으로 건너간 선비가 소일거리로 그곳 남자들이 수놓는 것을 보고 배워왔는데 귀국 후 그 솜씨가 널리 알려져 궁의 부름을 받아 궁수(宮繡)에 종사하였다고 한다. 그로부터 유래된 것이 안주수(安州繡)이다. 평안도 안주는 전국에서 으뜸으로 치던 수사(繡絲)가 생산되던 곳으로, 19세기 최고로 숙련된 남성기능공에 의해 제작된 안주수는 품질이 뛰어나기로 유명했다.

조선왕조 자수는 시각적인 풍부함이나 화려함보다 우아함을 선호했다. 특히 18세기 이후 청나라의 흉배에서 권위적인 상징은 사라지고 풍요롭고 상서로운 것만 묘사했다. 오히려 단순하면서도 유교와 도교를 반영하는 조직적이고 유기적인 구도를 창조해냈다. 마치 조선 후기에 겸재 정선 같은 화원이 산수화에 우리나라의 산하 모습을 직접 담아냈던 진경(眞景)시대의 한국미술을 보는 듯하다.

남자도 비녀를?
탕건과 망건

제주에서는 처서가 지나면 벌초와 성묘가 시작된다. 이 시기에는 제주 전체가 성묘를 위해서 조상의 묘를 찾는 사람들로 들썩인다. 뭍에 나가 있던 일가친척은 물론이고 심지어 해외(주로 일본)에 사는 가족들까지 벌초와 성묘를 하러 고향으로 돌아오고는 한다. 집마다 조금씩 차이는 있지만, 대부분 수십 명 이상의 일가친척들이 모인다. 학교에서는 이른바 "벌초 방학"이라는 것도 있었다. 거의 일주일간 이어지는 벌초와 성묘는 집안의 가족들이 모여 화목을 다지고 그간의 소식을 주고받는 소중한 만남의 기회가 되었다.

시아버님의 고향은 제주 화북리이다. 지금도 화북에는 종손을 비롯한 많은 일가친척들이 살고 있다. 예로부터 해상교통의 요지였던 화북 포구는 제주와 외지가 연결되는 관문들 중의 하나로, 외부 세상의 다양한 최신 문물들이 활발히 오가는 통로 구실을 했던 곳이다. 이 지역적 특성 때문에 화북 사람들의 삶은 비교적 자유로운 편이었다. 사람들은 고루한 것에 집착하지 않고 경제적 이익이 남는 물품을 만드는 일에 열성을 기울였다. 특히 화북리 지역은 탕건을 제작하는

곳으로 유명했다.

　•

　탕건은 선비가 갓 속에 받쳐 쓰던 일종의 관(冠)이다. 머리 위로 맨 상투가 보이지 않도록 탕건을 쓴 후에 그 위에 갓이나 선비들이 평상시에 쓰던 정자관(程子冠)* 등을 썼다. 우리가 흔히 "감투"라고 하는 것도 탕건을 뜻한다. 집 안에서 탕건만 쓰고 있다가도 외출할 때에는 그 필요에 따라 다양한 모자를 쓰는 것이 선비들의 관행이었다. 성인 남자라면 갖추어야 머리장식중에 하나라 할 수 있다.

　탕건의 재료는 말총, 즉 말의 갈기나 꼬리털이다. 말총을 잘게 세워서 앞쪽은 낮고 뒤쪽은 높게 틀을 잡아서 탕건을 만들었다. 제주는 예로부터 말[馬]이 많은 고장이다. "사람은 나면 한양으로 보내고, 말은 나면 제주로 보내라"라는 옛말이 괜히 나왔겠는가. 말이 흔했기 때문에 말총으로 탕건을 만드는 일은 지역 사람들의 주요 생계 수단이었다. 동네 여인들이 삼삼오오 모여 탕건을 만드는 모습은 너무나도 쉽게 볼 수 있었다. 제주에서도 탕건 제작으로 유명하던 화북에서는 대부분의 동네 여인들이 부업 삼아서 탕건을 많이 만들었다. 틈틈이 만든 탕건이 열 개, 스무 개 단위로 모이면, 화북 주변의 삼양장, 조천장, 성안장 등의 시장에 나가서 중간 상인에게 팔았다. 당시에도 분업이 이루어졌다. 제주에서 만든 탕건은 완성품보다는 부분 제작이

* 조선시대 사대부 사회에서 유행한 관모이다. 말총으로 짜거나 떠서 만들었는데, 실내나 가정에서 갓을 쓰는 번거로움을 덜기 위해서 썼다.

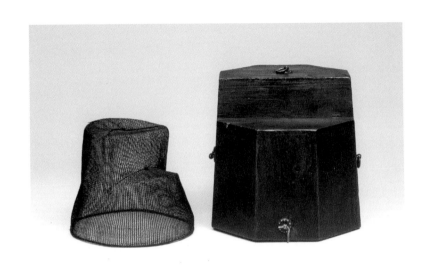

탕건과 탕건집, 19세기, 높이 21cm(좌), 17x17.7cm(우)

많았고, 육지 중에서도 주로 통영에서 완성품으로 가공되었다.

　　　　·

　시아버님은 막내였다. 일찍이 전라남도 광주에 기반을 두고 부를 이룬 시큰아버님은 막냇동생인 시아버님을 일본 유학까지 보내며 뒷바라지했으니, 시아버님에게는 시큰아버님이 부모와 같은 분이었다. 유학을 마친 막냇동생을 곁에 두고자 했던 큰형의 뜻에 따라서, 아버님은 일찍이 전남대학교에 자리를 잡았다. 그리고 오랜 세월이 지나 장남이 대학에 입학하면서 홍익대학교로 적을 옮겼다. 그러니 자

김희경, 바둑탕건, 2021년작, 말총, 높이 15cm, 지름 21cm
제46회 대한민국전승공예대전 대통령상 수상작

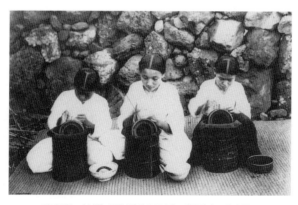

망건 겯는 소녀들, 도록 『사진으로 보는 제주역사2』에 수록

연스럽게, 광주에도 사촌지간을 비롯한 시댁 일가의 가족묘가 조성되었다. 이렇게 고향인 제주 화북과 시큰아버님이 살았던 광주로 가족묘가 나뉘자, 결국 시댁 어르신들은 집안 회의를 거쳐서 광주에 있는 가족묘 모두를 제주 화북 인근의 용강으로 이장하기로 결정했다.

결혼하고 몇 해가 지나지 않았던 때, 그해 여름은 유난히도 무더웠다. 가만히 있어도 물에 불린 마른미역처럼 몸이 축축 늘어지는 폭염이 이어졌다. 에어컨이 흔하지 않아서 여름 내내 선풍기를 끌어안고 지내던 그 시절, 그토록 힘겨운 여름이 점차 지나가고 이제 막 선선한 바람이 불어오기 시작하던 때였다. 이장 이후 첫 성묘라서 그 어느 때보다도 많은 일가친척들이 모였다. 50명은 훌쩍 넘었던 것 같다. 아니, 어쩌면 100여 명쯤 되었는지도 모르겠다. 성묘가 끝나자 일가친척들은 그늘이 드리워진 잔디밭에 음식을 펼쳐놓고 담소를 나누며 식사를 했다.

이런 날이면 음식은 한 집안에서 모두 장만했다. 음식뿐만 아니라 환갑이나 칠순 잔치처럼 작은 선물도 준비해서 친척들이 돌아갈 때 손에 들려주기도 했다. 한 집안에서 그 많은 음식과 선물을 준비하는 일이 큰 부담이기는 했다. 그러나 1년에 한 번 있는 행사이고 여러 집안이 번갈아가며 준비를 맡다 보니, 그 순번이 수십 년에 한 번 올 정도였기 때문에 어느 집이든 자기 차례가 되면 정성을 아끼지 않았다. 어쩌면 일생에 딱 한 번 치르고는 다시는 기회가 없는 큰 행사일 수도 있었기 때문에 어느 집이건 최선을 다했다.

여느 해처럼 성묘와 식사를 마치고 들길을 내려올 때였다. 바싹 마른 건천을 끼고 시어머니와 나란히 걷고 있었다. 모퉁이를 돌아 조금 널찍한 길에 들어섰을 때, 계곡 건너편에 세워진 서너 개의 비석이 눈에 띄었다. 시어머니 말씀에 의하면 그중 하나는 열녀비였는데, 놀랍게도 시댁과 관련된 것이었다. 시어머니가 당신의 시어머니(나에게 시할머니)에게서 전해 들은 이야기라고 했으니 거의 100년은 지난 옛일이었다.

당시 시댁 친족들 중에 한 사람이 이웃 마을로 시집을 갔다고 한다. 풍습에 따라서 새댁은 혼례를 마치고 며칠 후에 새신랑과 함께 친정으로 신행을 왔다. 새신랑을 구경하려고 동네에서 속속 모여든 사람들 때문에 집 안은 사람들로 북적였다. 그런데 하필 바로 그날, 새댁의 친정에서 만들어둔 탕건들이 없어지는 사건이 발생했다. 탕건은 귀한 고가의 물건이었다. 당시 탕건 하나를 만들려면 소요 시간만 보름에서 스무 날 정도 걸렸고, 가격이 비쌀 때는 쌀 한 말값 정도에 달했다. 쌀이 귀했던 제주에서 쌀 한 말값은 엄청난 금액이었다. 그 비싼 탕건들이 분실되었으니 동네가 발칵 뒤집혔다.

지금은 사라졌지만, 제주에는 "고냉이 방쉬**"라는 풍습이 있었다. 도둑을 좀처럼 잡지 못할 때 사용하는 극단의 방법이었다. 절차는 다음과 같았다. 우선 도둑이 든 집에 마을 사람들을 모두 모이게 한다. 집행자는 솥에 물을 붓고 삼발이 같은 것을 넣은 후, 그 위에 방석을 깔아 고양이를 올려놓는다. 그리고 물건을 잃어버린 날짜와

** "고냉이"는 고양이의 제주 사투리이고, "방쉬"는 "방사(放赦)", 곧 "풀어줌"에서 유래한 말이다.

시간을 적은 쪽지도 넣는다. 그러고는 솥뚜껑을 닫는다. 불을 지펴서 물이 서서히 뜨거워지면 고양이가 발악을 하기 시작한다. 물이 뜨거워져서 고양이가 더는 견디기 어려울 즈음에 솥뚜껑을 열면, 고양이가 순식간에 튀어나온다. 미신에 기대서라도 고약한 도둑을 잡고자 했던 사람들은 빙 둘러서 있는 무리 중에 고양이가 달려든 사람을 범인이라고 여겼다.

귀한 탕건 여러 개를 분실한 새댁의 친정에서는 범인을 찾기 위해서 고냉이 방쉬를 했다. 무슨 수를 쓰더라도 도둑을 잡아야 한다는 주변 사람의 부추김도 있었을 것이다. 그렇게 시작된 고냉이 방쉬. 불행하게도 고양이가 달려든 사람은 이제 막 혼례를 마치고 신행을 온 새신랑, 그러니까 그 집안의 사위였다. 새신랑은 진짜 범인이었을까? 뜨거운 무쇠솥에서 죽기 직전에 튀어나온 고양이가 과연 도둑을 알아보았던 것일까? 누구라도 그 상황에서는 혹시라도 고양이가 나에게 달려들지는 않을지 두려워했을 것이다. 죄가 있고 없고를 떠나서 의식이 진행되는 동안 모두의 얼굴에는 긴장과 공포, 당혹감이 서려 있으리라. 누구도 감히 그 결과에 이의를 제기할 수 없기 때문에 고냉이 방쉬는 참담한 결과를 낳기도 한다.

겁에 질렸던 새신랑은 고냉이 방쉬 후에 결국 숨을 거두고 말았다. 오래 전 이야기라 사인이 심장마비였는지 아니면 다른 이유였는지는 정확히 알 수 없다. 그러나 분명한 사실은 그 집안에서 상여가 나갔다는 점이다. 숨을 거둔 것이 고냉이 방쉬 직후는 아니더라도 며칠 사이였던 것 같다. 이 사건은 모두에게 불행이었다. 갓 결혼한 자식을 잃은 신랑의 본가는 말할 것도 없거니와, 멀쩡한 사위가 신행을 와서

숨졌으니 처가도 슬픔을 금할 길이 없었다. 그러나 비극은 여기서 끝나지 않았다.

상여가 나가는 날, 계곡에는 많은 물이 흐르고 있었다. 제주의 계곡은 건천이 대부분이지만 비만 내리면 순식간에 물이 넘칠 때가 많았다. 제주의 특성상 해발 100-300미터 고지대인 중산간 지역에만 비가 내리는 경우도 많다. 이렇게 한라산 줄기를 타고 온 물줄기가 불어나면, 말라 있던 건천에 순식간에 급류가 흐르기도 한다. 신랑의 상여가 내터진*** 계곡을 지날 때였다. 상여를 뒤따르던 새댁이 돌연히 계곡에 몸을 던지고 말았다. 친정에 왔다가 허망하게 세상을 떠난 남편의 뒤를 따른 것이다. 새신랑에 이어 새댁까지 세상을 등지고 말았으니 가족은 물론이고 마을 사람들의 충격이 얼마나 컸겠는가.

성묘 후 들길을 내려오며 보았던 열녀비는 계곡에 몸을 던져서 남편의 뒤를 따랐던 새댁을 추모하는 열녀비였다. 시어머니에게 전해 들은 이 사연은 오래 전에 일어난 전설과도 같은 이야기였지만, 바로 어제 일어난 실화처럼 마음이 아팠다. 고냉이 방쉬는 지금으로서는 상상조차 할 수 없는 미신이자 동물 학대이기는 해도, 탕건을 많이 생산하던 화북 지역의 삶과 당시의 제주 풍습을 전해주는 일화라고 할 수 있다.

•

탕건과 함께 따라다니는 것이 망건이다. 망건은 상투를 튼 머리카

*** 급작스러운 폭우로 건천이 순식간에 불어나 급물살로 흐를 때 제주에서 쓰는 표현.

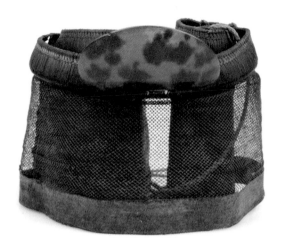

망건과 대모 풍잠
19세기, 피모-말총, 50x8x8cm
국립대구박물관소장
풍잠, 경기대학교 소성박물관 소장

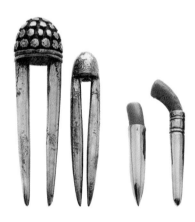

동곳
19세기, 은, 산호
길이 6.1cm, 5.1cm, 3.5cm, 4.5cm
도록『코리아나 화장박물관 100선』, 57쪽 수록

136

락이 흘러내리지 않도록 머리에 두르는 용품이다. 망건 없이는 탕건도 사용할 수 없다. 망건도 말총이 주재료이며, 부분을 보수할 때는 인모(人毛)를 사용하기도 했다. 망건에는 두 가지 부속 용품이 딸려 있다. 하나는 상투가 풀어지지 않게 정수리에 꽂는 "동곳"이고, 다른 하나는 갓이 흔들리지 않도록 망건앞 이마받이에 다는 "풍잠"이다. 동곳은 상투를 고정하기 위한 필수품이었다. 동곳을 남성용 비녀라고 일컫는 이유도 여기에 있다. 동곳은 여성용 비녀에 비해서 별다른 장식이 없고 길이도 매우 짧지만, 기본적인 모양은 여성용 비녀와 매우 흡사하다. 남자도 비녀를 사용했다는 재미있는 사실을 아는 사람은 그리 많지 않다.

탕건과 망건은 제주뿐만 아니라 통영, 김제, 공주, 논산, 서울 등지에서도 만들었다. 제작 지역은 달라도 재료는 주로 제주 말총이었다. 길고 가늘면서도 윤이 흐르고 잘 끊어지지 않는 제주 조랑말의 말총의 우수함이 널리 인정받은 것이다. "총장사"라고 불리던 상인이 말총 생산지에서 거두어들인 말총을 탕건이나 망건을 만드는 곳에 납품했다.

구한말 단발령과 함께 서서히 사라지기 시작한 탕건과 망건. 제주에서는 해방 무렵까지 말총 생산을 생업으로 삼는 주민이 상당수였지만, 6·25전쟁 이후로는 모습을 거의 감추었다. 이제는 일부 장인들만이 간신히 그 명맥을 이어갈 뿐이다.

임금이 내린 영광의 꽃

어사화

동서고금을 막론하고 자식이 잘되기를 바라는 것은 모든 부모의 한결같은 마음일 것이다. 첫째가 원했던 대학에 합격한 일은 본인뿐만 아니라 우리 집안에도 큰 경사였다. 당시에는 밤을 꼬빡 새우다시피 기다리다가, 새벽 6시가 되어서야 학교에 전화를 걸어서 합격 여부를 확인하고는 했다. 시어머니는 합격자 벽보에 손자 이름이 붙어 있는 것을 직접 확인하고 싶어서 추운 날씨에도 그 새벽에 신림동까지 갔다. 대학교 운동장의 벽보에 쓰여 있는 손자 이름을 보고, "할아버지가 살아 계셨다면 얼마나 기뻐하셨을까?" 하며 눈시울을 붉히던 어머님 모습이 지금도 눈에 선하다. 집안의 장손이니 그 마음이 오죽했으랴. 이것이 부모의 마음인 것을.

유교 사회였던 조선시대에 문, 무과 과거 급제는 고급 관리로 출세하는 등용문이었다. 과거의 문과는 크게 소과와 대과의 두 단계로 나뉜다. 소과는 유교 경전으로 시험을 보는 생원과와 문장으로 시험 보는 진사과로 나뉘는데, 지방에서 치르는 초시(初試)를 통과한 이들이 한양에 다시 모여서 복시(覆試)를 치른 후에 합격자를 결정했다. 소과

합격자는 생원 또는 진사 칭호를 얻고 서울의 최고학부인 성균관에 진학했다. 성균관 유생들은 학문에 매진하다가 자격이 되면 3년에 한 번씩 치러지는 대과에 응시할 수 있었다. 대과에서도 먼저 초시를 거친 후에 복시에서 최종 합격자 33명을 선발했다. 마지막 관문은 임금 앞에서 치르는 시험인 전시(殿試)를 통해서 33명 모두의 등수를 매기고 갑과, 을과, 병과 등 3과로 등급을 결정했다.

지방에서는 과거 시험이 향시(鄕試)로 치러졌다. 제주는 과거에 전라도에 포함되어서 향시를 보기 위해서는 바다를 건너야 했는데, 그 어려움을 감안하여 중앙에서 별견어사(別遣御史)를 내려보내서 제주에서 시험을 치를 수 있게 했다. 숙종 때부터는 제주목사가 시험관이 되어 제주에서 향시를 시행했다.

갑과의 1등인 장원급제자는 특별히 대우하여 6품 이상의 참상관(參上官)에 임명되었다. 이때 무과의 복시에서 선발된 28명도 궐내에서 같이 시험을 치렀다.* 이처럼 치열한 경쟁을 거쳐서 1등에 오른 사람만이 장원급제자가 되었다. 장원이 없는 경우도 있었다.

　·

합격자가 발표되고 며칠 후에 장원급제자들은 방방의(放榜儀) 또는 창방의(唱榜儀)라는 의식을 치른다. 왕이 친림하고 조정 대소신료, 부모, 형제들이 모인 가운데, 장원급제자는 홍화, 잇꽃, 탱자 등으로 곱게 물들인 한지에 급제자의 성명과 날짜를 기록한 홍패와 햇빛 가리

* 이기백, 『한국사신론』(일조각, 1999) 등 참조.

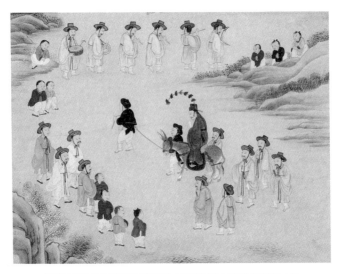

평생도 중에서 삼일유가(三日遊街), 종이에 채색, 국립중앙박물관 소장

개로 쓰이는 일산(日傘)인 개(蓋)와 더불어서 어사화(御賜花)를 하사받고
는 삼일유가(三日遊街 : 과거에 급제한 사람이 사흘 동안 시험관, 선배 급제자, 친
척을 방문하는 짓)를 한다. 어사화는 일명 모화(帽花) 또는 사화(賜花)라
고도 불렸다. 삼일유가가 시작되면 천동, 무동이라고 불리는 사내아
이들이 앞장서서 길을 인도했고 악동들은 풍악을 울렸으며, 황초립에
공작 깃털을 꽂고 갖가지 꽃의 문양을 넣은 비단옷을 입은 광대가 익
살맞은 춤과 재주를 선보이면서 구경꾼들의 눈길을 사로잡았다.

　입신양명의 길에 들어선 급제자는 벼슬아치들이 입는 관례복이나
앵삼**을 입고 머리에는 복두(幞頭)를 썼는데, 그 복두의 뒤쪽에 어

**　 鶯衫 : 조선시대 유생이 과거에 급제했을 때 입는 예복. 유록색 비단으로 만든 겉옷으로,
　　단령, 깃, 소매부리에 검은색 가를 둘렀다.

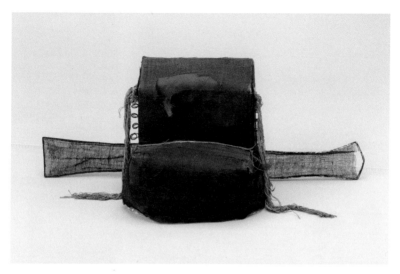

복두, 19세기, 섬유, 견, 44x19.5cm, 국립민속박물관 소장

사화를 꽂았다. 어사화는 길이 120센티미터 정도의 대나무 가지로 만들었다. 가늘게 쪼갠 참대오리 두 개에 종이를 비틀어 꼬아서 군데군데 청색, 홍색, 황색의 꽃종이를 꿰어 붙이고, 대오리 아랫부분만 함께 싸서 붙여서 대오리가 위쪽으로 갈수록 벌어지게 했다. 이를 복두 뒤에 꽂고 다른 끝은 명주실로 잡아매어 머리 위로 휘어지도록 앞으로 넘겨서 입으로 물게 했다. 급제자들은 3일 동안 꽃을 입에 물고 다녔다.*** 그 꽃은 줄기가 낭창낭창하게 잘 휘어진다고 하여 개나리 꽃 또는 조선시대에 궁중이나 양반가에서 키우던 능소화 등일 것이라고 거명하지만, 모두 추론일 뿐 꽃 이름에 대한 확실한 근거는 아직도 밝혀지지 않았다.

***　성현, 『용재총화(慵齋叢話)』(1525, 민족문화추진회 편, 1998) 등 참조.

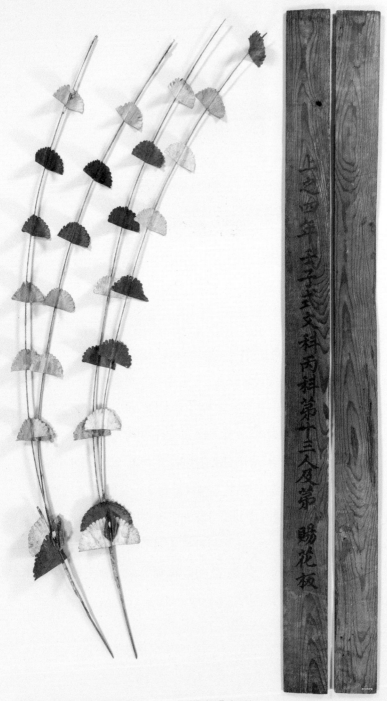

어사화, 19세기, 종이, 대나무, 길이 197cm, 국립중앙박물관 소장

삼일유가가 끝날 때는 고을 어른이나 일가친척들과 함께 만사형통과 부귀영화를 기원하는 홍패고사(紅牌告祀)를 지내기도 했다. 이는 급제가 집안의 경사를 넘어서 그 지역의 자랑거리임을 당사자에게 일깨워주는 동시에, 미처 과거에 급제하지 못한 이들에게는 상당한 동기부여가 되었을 것이다. 자식의 장한 모습을 가까이에서 지켜보며 부모의 가슴은 얼마나 벅차 올랐을까.

남편과 아들의 출세를 도와 가문을 영예롭게 하는 것이 부덕의 으뜸이라고 여기던 시대에 어머니의 역할은 지대했다. 우리 역사에 대표적인 현모양처로 기록된 신사임당(申師任堂, 1504-1551)은 13세에 초시 장원을 지낸 이후 대과에 별시까지 두루 섭렵하고 아홉 번이나 장원급제하여 구도장원공(九度壯元公)이라고 불린 율곡(栗谷) 이이(李珥, 1536-1584)의 어머니이다. 남들은 평생 한 번도 받기 힘든 어사화를 아홉 차례나 받아 세인의 존경을 한 몸에 받았다. 율곡은 어머니 사임당의 행장(行狀)을 남겨서, 어머니를 여성으로서는 드물게 위인의 반열에 올렸다. 아들의 행장기 덕분에, 뛰어난 화가이며 시인이었던 사임당의 면모가 오늘날 우리에게까지 전해질 수 있었다. 옛날 우리 어머니들은 새벽마다 정화수를 떠놓고 자식의 입신양명을 빌고 또 빌었다. 천지신명께 의지해서라도 자식의 앞날을 열어주고 싶은 부모 마음은 예나 지금이나 크게 다를 바 없을 것이다. 율곡의 행장기는 그런 어머니의 간절한 마음에 대한 보답이 아니었을까.

한편, 고종 때 박문규(朴文逵, 1805-1888)라는 선비는 과거 시험에 평생을 걸어 83세의 나이에 최고령으로 별시문과 병과로 급제하여 사람들을 놀라게 했다. 고종은 그 열의를 높이 사서, 그에게 특별히 정3품 당상관인 병조참의 벼슬을 내렸으나 애석하게도 이듬해에 세상을 뜨고 말았다는 이야기도 있다.

어사화! 오랜 시간 부모의 정성, 자신과의 힘겨운 싸움을 거쳐 수석을 차지한 급제자에게만 임금이 하사하는 최고 포상의 꽃. 어쩌면 어사화는 이 세상에 존재하지 않는 꽃인지도 모른다. 존재하지 않기 때문에 한없이 우리의 상상력을 자극하는 불멸의 꽃이 아닐까. 수없이 많은 이들이 그 꽃을 머리에 꽂기를 간절히 갈망했을까. 학문과 수양을 갈고닦아 오직 최고의 경지에 이른 이에게만 임금이 내려준 어사화는 신뢰의 징표이자 당대 엘리트의 표상이었다. 이는 단지 하나의 꽃이라기보다는 장차 헤쳐나갈 삶의 무게와도 같은 것이 아니었을까.

청빈한 삶을 담다

서안

단순하고 자그마한 서안(書案)이 내 앞에 있다. 가만히 서안을 바라보고 있노라면 선비가 초가삼간에 앉아서 글 읽는 소리가 들리는 듯하다. 청빈한 삶이 묻어나는 기물이다. 최소한으로 누리며 즐기는 단순한 삶의 전형을 보는 듯하다. 돈, 명예, 벼슬, 관직 등 세속의 덧없는 것들을 전부 털어낸 삶을 서안이 증언하고 있다.

서안은 선비가 책을 보거나 글을 쓸 때 쓰던 서실용 앉은뱅이책상이다. 대개 서안 곁에는 붓과 벼루를 넣어두는 연상(硯床)과 문방사우 등이 있기 마련이다. 그러나 공간이 비좁다면 그것마저 거추장스러워서 연상을 합쳐서 만든 검약한 서안도 있다. 어쩌면 가난한 선비가 안빈낙도(安貧樂道)의 삶을 추구하며 문갑과 연상을 겸한 서안을 만들었을지도 모른다.

서안의 기틀은 위, 아래, 측면을 45도 각도로 맞붙게 하는 연귀촉짜임을 써서 이어 붙였다. 간결한 가구를 만들 때 흔히 쓰이는 이 결구법은 선을 강조하고 면 분할 방식이 많은 조선 전통 가구의 주요 기법이다. 서안의 재질은 오동나무이다. 오동나무는 성장이 빠르고 재질

이 물러 가볍고 독특한 향이 있어서 좀이 생기지 않는다. 그래서 문방용품이나 서책용 가구, 또는 옷장용 소재로 안성맞춤이다.

　•

　이 서안은 사용하는 이의 취향을 잘 드러낸다. 전통 목공예품이 대부분 그러하듯이 사용자의 방 크기에 알맞게 제작하고, 사용자의 생활을 적극적으로 반영하여 만든다. 홍만선(洪萬選, 1643–1715)의 『산림경제(山林經濟)』와 서유구(徐有榘, 1764–1845)의 「이운지(怡雲志)」*에서도 서실용 가구의 품격에 대해서 소박함을 서안의 중요 사항으로 꼽았다. 나뭇결이 좋은 문목(文木)을 취하되 단단하고 정갈한 판자로 하며, 하장(下裝) 부분에 운각(雲刻)을 새기거나 붉은 칠을 하는 등의 번다한 치장은 피해서 소박하게 만들어야 한다고 이 책들은 지적한다. 문목을 취한다는 것은 어떠한 칠도 입히지 않는다는 뜻이다. 이는 불에 달군 인두로 나무를 지져서 여린 부분은 태우고 결이 센 부분만 남겨 자연스럽게 오동의 결을 살리거나 향유로 닦아서 고담(古淡)하게 만드는 문방구의 기본 특성과 일치하기도 한다. 벌똥(벌집을 만들기 위해서 꿀벌이 분비하는 물질) 칠을 한 후에 들기름을 살짝 바르거나 때로 옻칠을 얇게 입혀서 마감하기도 한다. 이는 나무 본연의 질감을 최대한 살리기 위한 것이다.

　다시금 서안을 찬찬히 들여다본다. 앞면의 구성이 무척이나 재미

* "조선의 브리태니커 백과사전"이라는 별칭을 얻은 서유구의 『임원경제지(林園經濟志)』 가운데 한 장(章)으로, 조선의 상류층이 누렸을 만한 문화예술과 일상적 교양을 망라했다.

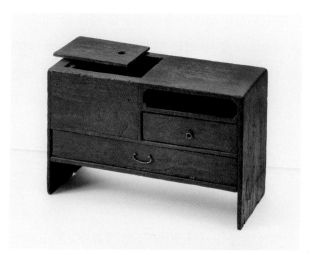

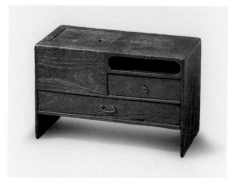

서안, 19세기, 오동나무, 54x20x36cm

있다. 3단 구성에 맨 아래는 통으로 서랍을 냈고, 그 위의 왼쪽은 반쪽으로 구획하여 서랍을 만들었다. 그 바로 위는 서랍 없이 비운 공간이다. 공간 가장자리는 "실오리모" 기법**으로 굴려놓았다. 서안에 올려놓고 보던 책을 슬쩍 집어넣을 수 있도록 배려한 공간이다. 윗면

** 기둥의 모서리 옆면을 약간씩 각이 지게 파거나 오목하게 줄을 내어 파거나 그 모서리를 원형(圓形)으로 굴리면서 만드는 방식을 말한다.

한쪽의 뚜껑을 열면 지필묵 도구를 넣을 수 있고, 닫으면 상판 전체를 서안으로 쓸 수 있는 구조이다. 그야말로 최소화된 구성의 절정이다. 가구 크기는 놓일 공간에 비례하여 만들기 마련이니, 아주 작은 선비의 방에 놓이던 서안에는 가구를 최소화해서 단정한 삶을 살던 도반(道伴)의 체취가 물씬 느껴진다.

·

어떤 장인이 이런 형태로 구성했을까? 서안에는 사용자인 선비의 취향과 더불어서 청빈한 선비의 사정을 헤아려 만든 장인의 마음 또한 반영되어 있을 것이다. 오랜 세월 함께했을 선비의 손길이 남아 있는 서안을 바라볼수록 정감이 밀려온다.

경제적이면서도 기능성을 최대한 살린 서안의 소박한 외형은 왕실 가구와는 완전히 상반되는 또다른 아름다움을 보여준다. 친환경적이면서도 단순하고 실용적인 디자인이다. 이 같은 디자인은 최근 국내 디자인의 큰 흐름을 이끄는 북유럽 가구만의 특징이 아니다. 의식하고 드러내지 않았을 뿐, 우리 전통에 깊게 배어 있던 미감이기도 하다. 담백한 멋과 품격을 지닌 동시에 선비 정신이 느껴지는 전통 목가구를 찬찬히 들여다보노라면, 그 안에서 새삼 최신 유행의 감각과 아름다움을 발견하고는 한다. 요즘 사람들이 선호하는 모던함도 우리 전통 기물에서 충분히 그 근원을 찾을 수 있다.

극한의 미학

제주문자도

예부터 제주는 돌, 바람, 여자가 많다고 하여 삼다도(三多島)라고
했다. 돌이 많아 땅은 척박하고, 바람도 거세어 농업 환경 또한 열악
했다. 이런 척박한 환경에서도 살아야 한다는 자구책으로 아낙네들
은 물질을 해야 했으며, 삶을 지탱하기 위해서 적극적으로 생계 전선
에 나서야만 했다. 요즘은 전국 어디에서든 비행기를 타면 한 시간 안
에 갈 수 있는 관광지가 되었지만, 그 옛날의 탐라는 망망대해를 건
너야만 다다를 수 있는 마지막 세상이었다. 제주는 신라시대에는 공
물을 바치는 부속국이었다가 고려시대에 와서야 비로소 제주목(牧)을
두고 정식으로 중앙정부의 행정력이 미치는 곳이 되었다. 땅은 온통
화산석이다 보니 논농사가 여의치 않아서 궁핍을 피할 수 없는 가난
한 섬이기도 했다. 자체적으로 조달할 수 있는 물건 또한 변변치 못했
다. 그중에도 특히 종이나 문방사우와 같은 것이 무척 귀한 물건이었
다. 실제로 종이는 워낙 귀하여 가격이 비쌌기 때문에, 호적을 만들
때는 집마다 종잇값을 세금으로 내야만 했다.

제주 사람들은 험악한 환경에서 한정된 생업을 유지해야 했기 때

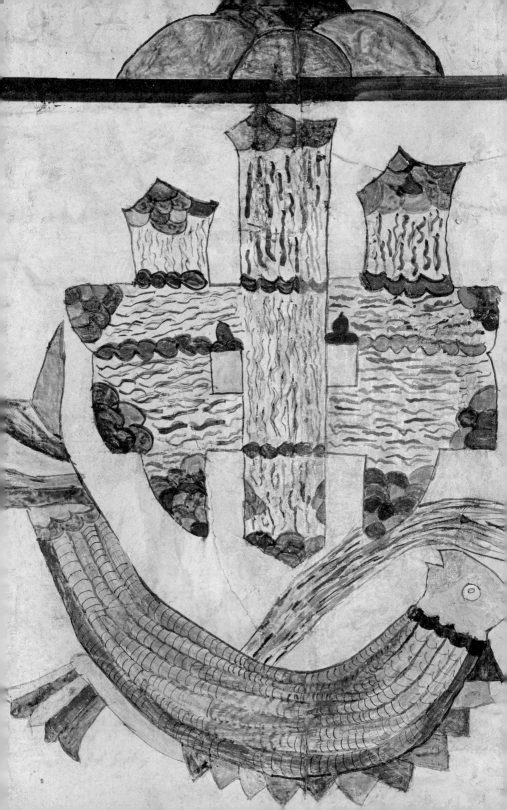

문에 기댈 것이라고는 자연에 의지하는 토속 신앙뿐이었다. 조선시대 후기의 제주목사 이원진(李元鎭, 1594-1665)이 1653년에 간행한 『탐라지(耽羅誌)』에는 "제주의 땅은 척박하고 가난하다. 풍속이 검소하고 예양(禮讓)이 있으며 방언은 이해하기 힘들다. 밭머리에 무덤을 쓰되 풍수나 점을 사용하지 않고 '음사(淫祠)'를 받들며 장수한 사람이 많다"라고 전한다. 여기에서 음사란 "신을 섬기고 제사를 지내는 일"을 말한다. 거친 바다와 쌀 한 톨 얻기 힘든 척박한 자연환경 속에서 다양한 신에게 마음을 의지하는 것은 어쩌면 너무나 자연스러운 일이었을지도 모른다. 산과 숲, 나무와 바람, 돌과 언덕 등 모든 것들을 숭배의 대상인 신으로 섬기고 의지하는 일은 제주 사람들의 삶이었고 그들의 성정이 되었고 스스로를 위로하는 중요한 의식이 되었다. 그래서 제주는 아직도 살아 있는 자의 생일보다 관혼상제를 더욱 비중 있게 다룬다.

제주 사람들과 오랜 세월을 함께해온 제주의 전통 신앙은 조선시대에 접어들면서 탄압의 대상이 되었다. 제주에 조선의 유교가 본격적으로 전파된 15세기 무렵부터 비롯된 일이었다. 조선 정부는 제주의 무속 신앙을 금하면서, 제주의 전통 신앙을 유교식 가치체계로 서서히 대체해나갔다. 이 과정에서 교화의 일환으로 유교 이념을 전달하는 문자도(文字圖)가 전파되기 시작했다. 문자도가 보급되고 전파되는 과정은 동시에 제주의 전통 신앙이 차별받거나 억압받는 과정이기

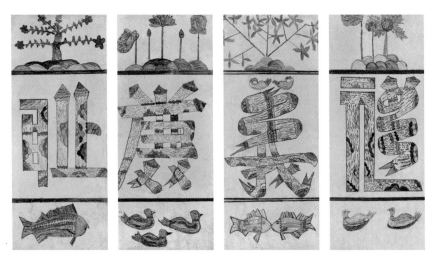

제주문자도, 19세기 말-20세기 초, 8폭 병풍, 종이에 채색, 각 107x46cm, 개인 소장

도 했다. 문자도는 조선시대 후기에 급속히 유행하면서 지방으로 널리 확산되었고 강원도, 경상도, 전라도, 제주도 등에서는 그 지역의 정서와 풍토에 맞게 변모되었다. 그중에서도 제주문자도는 가장 파격적이고 혁신적인 형식을 보여준다.

19세기 초에 비로소 이모작이 도입되면서 궁핍했던 제주의 삶이 조금씩 나아지기 시작했고, 육지로부터 종이가 유입되면서 문자도가 더욱 활성화되었다. 어버이를 극진히 섬기는 효(孝), 형제와 우애 있고 친구들과 협동하는 제(悌), 나라와 임금에 진심으로 마음을 다하는 충(忠), 말에서부터 믿음을 지키는 신(信), 인간에 대한 올바른 도리를 다하는 예(禮), 개인보다는 공공의 이익을 위하는 의(義), 청렴하고 정직하게 살아야 한다는 염(廉), 부끄러움을 알고 바로잡아야 한다는 치(恥) 등 여덟 가지 덕목을 담아낸 민화가 바로 문자도이다.

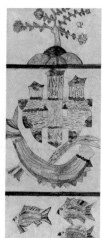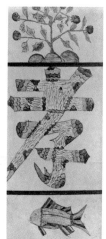

제주문자도는 육지의 것과는 사뭇 다르게 구성되어 있다. 육지의 문자도가 주로 중국의 고사에 얽힌 그림을 담아냈다면, 제주문자도는 내용이나 화면 구성부터가 매우 독보적이다. 화면을 위에서부터 세 면으로 분할한 3단 구성이 주류를 이루고, 3등분으로 나뉜 화면에는 각각 별도의 장면을 설정했다. 이를 다른 문자도에서는 보기 드문데, 제주문자도에만 있는 독특한 구성이다. 그림 자체가 벽이나 벽장, 병풍 그 자체로서의 역할을 충분히 해낸다는 느낌이다. 상대적으로 규모가 작은 병풍인 동시에, 하나하나가 독립된 프레임의 역할을 한다.

화면의 상단에는 꽃이나 누각, 고팡상* 또는 조왕상**을 표현한 천상의 이미지와 이른바 천상과 지상을 연결해주는 넝쿨 식물들이 등장하며, 중단에는 인간이 지켜야 할 유교의 여덟 덕목이 담긴 글자가 배치된다. 그리고 하단에는 현실의 생업을 반영하는 바다와 물고기(옥돔), 해초와 섬의 여러 식물들이 자리한다. 즉 상단의 사당이나 누각은 천상을 상징하는 이미지로 내세에의 영원한 희구를 상징하고, 중앙의 화면은 유교적 덕목으로서 사람들이 지켜야 할 도리를 보여주고 하단의 바다와 물고기 등은 현실의 삶과 생업을 표현한 것이다. 또한 특정 문자도에 얽힌 상징적인 도상들은 사라지고, 화려한 색채와 장식적인 화조가 중심이 되어 화면을 채운다는 점도 특이하다. 색채 자체도 거의 날것으로서의 원색이 그대로 사용되고 있고, 맑고 담백한 채색이 주를 이룬다. 구도에도 차이가 있다. 글자의 외곽선을 먹으로 그리고, 외곽선 내부에 꽃, 단청, 파도무늬 등을 넣었는데 못이나 대나무 꼬챙이, 돗자리를 짜던 풀을 사용해서 표현했다. 이처럼 제한된 재료 안에서도 묘미를 살려서 독창적인 문자도를 발현시킨 것이 제주문자도의 특징이다.

화려하고 생경한 무속적 색감부터 문인화의 먹색까지를 두루 수용하는 색채 감각과 모필이 아닌 띠를 붓으로 삼은 비백(飛白) 효과가 제주문자도의 고유한 특성이다. 이는 현대 미술의 조형미를 방불케 한다. 비백이란 털붓 대신에 딱딱한 붓을 빠르게 움직여 먹이 종이에

골고루 묻지 않고 군데군데 스치게 함으로써 자잘한 선묘 모양의 흰색이 그대로 드러나게 하는 운필법(運筆法)을 말한다. 마치 마당에 비질을 하고 난 후의 자취와 유사하다는 의미이다. 제주문자도는 비백 효과를 두드러지게 사용해서 그린 경우가 많다. 당시 물감이 비싸고 구하기도 어려워서 여백을 주로 비백으로 처리했을 것이다. 제주문자도가 보여주는 담백하고 맑은 채색과 절제된 표현, 그리고 비백 효과는 제주에 재료가 부족한 탓에 고안해낸 일종의 자구책이라고도 할 수 있다. 이른바 "극한의 미학"인 셈이다.

제주문자도만이 지닌 독특한 3단 구성의 화면에 대해서 전문가들은 다양한 해석을 내놓고 있다. 제주 신화에 나오는 하늘, 땅, 바다의 형상화로 보는 시각들도 있고, 유교의 천, 지, 인 삼재(三才) 사상의 반영으로 보기도 한다. 한편으로는 3단 형태를 창호의 맥락에서 보는 시각도 있다. 유교적인 덕목을 창틀의 중심에 두고, 상단과 하단은 현실과 내세를 표현한다는 것이다.

미술평론가 김유정은 3단 구성을 제주의 오랜 "ㄱㆍㅂ가름[分]"의 습속과 연관을 지어서 해석하기도 했다. ㄱㆍㅂ가름이란 사리를 분별하여 한계를 결정한다는 것이다. 서로의 영역을 가르고 구분하는 제주의 이 문화는 돌담에도 잘 반영되어 있다. 제주에서는 일찍이 자식이 결혼하면 부모와 철저하게 분가한다. 장남이 결혼해도 분가해서 부모를 모시지 않으며, 재산 상속은 아들에 편중되고 딸은 출가외인

이라는 확고한 전통 아래에 독립성을 존중해주는 풍습이 오래 전부터 있었다. 결혼한 자식과 아래채, 위채로 한 울타리 안에서 살더라도 식생활은 독립적으로 영위했고, 제사 역시 장남이 지내는 것이 아니라 형제, 자매간에 공평히 나눠서 지냈다. 특히 부부간에도 어느 정도 독립적인 경제 활동을 했다. 이런 문화는 경조사에 가족 구성원이 따로 부조하는, 이른바 겹부조 문화로 이어졌다. 이와 같은 제주 사람들의 독립심과 개인적인 자유 정신은 지금까지 이어지고 있다.

그런가 하면 3단 구분을 유교와 토속 신앙의 타협적인 도상이라고 보기도 한다. 배타성이 강한 제주의 토착 문화가 유교를 나름의 방식으로 수용한 모습을 엿보게 해준다는 것이다. 1702년에 제주목사 이형상(李衡祥, 1653-1733)이 제주 토속 신앙의 신당과 사찰을 불태우는 종교 탄압을 가하면서, 육지의 유교와 제주의 토속 신앙이 서서히 융합되어가는 형상들이 문자도 안에 스며들었다는 해석이다. 시간이 흐르면서 유교의 문자도 병풍은 어느덧 양반의 상징이 되었다. 1960년대까지만 해도 결혼, 상장례, 제사 등 제주도의 온갖 민간 대소사에 이 유교 문자도 병풍이 무대 장치처럼 등장했다.

·

서귀포시 안덕면 단산에 자리한 대정향교(大靜鄉校)***는 추사 김정희가 유배 생활을 할 때, 유생들과 교류하고 그들에게 가르침을 주

*** 태종 16년(1416) 대정현의 북성 안에 처음 건립되었으나 중간에 동문 밖으로 옮겨졌고 다시 서성 안으로 옮겨졌다가 효종 4년(1653)에 이원진 목사가 지금의 단산 남쪽에 터를 마련하고 이설하여 오늘날에 이르렀다.

었던 유서 깊은 곳이다. 바로 이곳에 그가 썼던 "의문당(疑問堂)"이라는 현판은 오늘날 추사기념관으로 옮겨져 걸려 있다. 단정한 글씨체를 둘러싼 현판 가장자리의 틀 장식을 유심히 들여다보면, 제주문자도에 등장하는 꽃무늬 도상과 매우 닮았음을 발견할 수 있다. 추사가 의문당 현판을 써준 시기가 1846년이니, 미루어 짐작하건대 제주문자도의 연원은 19세기 전반으로 거슬러올라가야 할 것이다. 현판의 틀을 제주문자도 도상으로 장식했다는 것은 그 당시에 이미 제주문자도가 상당히 일반화되었음을 상징적으로 보여준다고 생각한다.

제주문자도는 무엇보다도 화면 구성에서 자유분방한 상상력과 놀라운 창의성을 볼 수 있다. 대단히 세련되고 감각적인 조형미가 물씬거린다. 정형화된 틀에서 벗어난 기하학적인 무늬와 파격미가 더해져 현대의 타이포그래피를 보는 것 같기도 하다. 생략된 도상, 세련된 색상 등은 현대 미술과 유사하다는 생각이 들 정도이다. 육지에서 생산된 문자도보다 제주도의 문자도가 더욱 과감하고 파격적이랄까. 기존의 문자도와는 분명 다른 느낌을 준다. 또 그만큼 야생적이고 천진하고 미완성적인 측면도 강하게 드러난다.

섬이라는 고립되고 한정된 지역 환경과 문화 속에서 발전한 제주문자도. 육지로부터 떨어진 지리적 여건만큼이나 기존의 정형화된 틀에서 훌쩍 벗어난 일탈과 파격의 미는 제주문자도만의 매력일 것이다. 창조적인 문화는 이처럼 늘 변방에서 탄생하기 마련이다.

제주 초가, 사진 서재철 제공

투박한 쇠뿔의 화려한 변신

화각

2008년에 화재로 소실된 숭례문을 새로 복원하며 값싼 화학 재료 등을 사용한 전(前) 단청장과 그의 제자에게, 약 14억9,455만 원을 지급하라는 판결이 내려졌다(「동아일보」 2022년 8월 17일 자). 당시 숭례문 측은 복구한 지 3개월 만에 단청이 벗겨져 11억8,000여 만 원을 추가로 들여 재시공한 사실을 밝혔고, 이에 국가는 천연염료가 아닌 값싼 화학안료와 접착제를 사용하여 문화재를 훼손했다는 이유로 소송을 제기했다. 문화재를 다루는 이들의 몰지각한 처사로 인한 황망한 사건이었다.

우리 전통 공예품 중에는 나전 못지않게 색을 입혀서 그 효과를 극대화한 화각(華角) 공예가 있다. 화각이란 문자 그대로 화려한 그림이 그려진 뿔이라는 뜻으로, 나전칠기와 더불어 조선시대의 쌍벽을 이루는 전통 공예이다.

투박한 소의 뿔을 종이처럼 얇게 펴서 각지(角紙)를 만들고, 거기에 화려한 문양을 넣을 생각을 어떻게 했을까?

화각 작품을 보고 있노라면, 쇠뿔을 캔버스로 삼아서 그림을 그

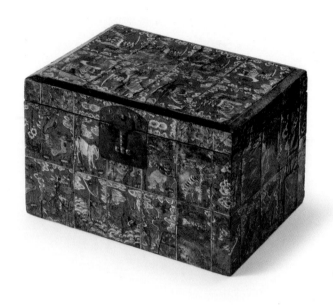

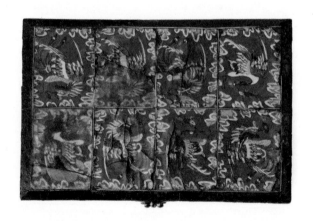

화각함(華角函), 조선시대, 나무에 소뿔에 채색, 35x23x22.5cm

리고 목공예품과의 '컬래버레이션'을 생각해낸 선조들의 창의력과 독특한 미감에 감탄사가 절로 나온다. 쇠뿔이라는 재료는 가공하는 과정이 까다롭고 정교하게 작업해야 해서 일부 귀족층이나 왕실 공예품으로 최고의 대접을 받아왔다.

．

　화각 공예의 특징으로는 여러 가지를 들 수 있지만 그중 가장 큰 특징과 매력은 바로 여기에서 발하는 색상이다. 나전이 공해가 없는 깊은 바닷속에서 캐낸 조개패(조개껍질과 전복)에 옻칠과 감입(嵌入)하여 신비로운 자연의 색을 발하게 한 것이라면, 화각은 투박한 소의 뿔을 얇은 종이처럼 만든 각지에 그림을 그리고 목태에 뒤집어 붙여서 화려한 색깔을 나타내는 골각 공예를 말한다.

　색(안료)으로는 자연의 식물이나 광석에서 얻은 다양한 천연물질을 분채로 만든 당채(唐彩)를 사용했고, 때에 따라서는 밀타회(密陀繪 : 밀타유에 안료를 섞어 갠 물감)도 섞어서 칠을 올렸다. 당채는 조선시대 이전 고려시대부터 중국에서 들여와 사용했던 고가의 안료로, 조선시대 후기까지 궁중과 사찰에서 주로 사용되었다. 색상은 우리의 오방색인 황(黃), 청(靑), 백(白), 적(赤), 흑(黑)을 사용했는데, 그중에서도 화각에 많이 쓰인 색은 적색과 황색이다. 이 색은 신분을 상징하는 색이기도 하지만, 각지에 올렸을 때 잘 비쳐서 효과가 가장 잘 나타나는 장점이 있다.

　『경국대전』에는 연백(鉛白)을 화씨 480도 내외의 고열로 처리하면

미세한 분말이 되고, 이것을 단청을 칠할 때 쓰이는 안료로 이용했다는 기록도 전해진다.

고려시대 대모복채기법(玳瑁伏彩技法)의 효과를 이어받은 단청채화기법(丹青彩畫技法)이 화각 공예의 채색기법에 적용되어 장식, 문양 등에 효과적인 기능을 발휘했다. 문양은 십장생을 비롯하여 운룡(雲龍), 송호(松虎), 코끼리, 신선, 사군사 등 오색영롱한 꿈과 환상의 세계를 그림으로 표현했다.

세종 때에는 '진채(眞彩)의 금령에 의한 조치'로 민간에서는 한때 당채의 사용이 금지되기도 했다. 화각 공예품은 왕족이나 귀족 등 극소수만 소장할 수 있었지만, 19세기 후반에 이르러 민간의 소뿔 사용이 자유로워지면서 장인들이 대중적인 작품들을 만들어 팔기 시작했다. 시장이 넓어진 것이다. 서민들의 취향을 반영한 민화풍의 도안이 유행하고 장, 농, 사방탁자, 문갑 등의 가구류와 작은 예물함, 경대, 필통 등이 제작되었는데, 색채와 문양에서 장식성이 뛰어나서 일반 대중들의 호응을 얻었다. 이는 사회구조가 바뀌면서 신흥 상업자본 계층이 형성되었고 그들의 취향에 맞는 공예품에 대한 수요가 증가했으며 그에 따라 기업화된 공방에서 물품을 양산하게 됨으로써 나타난 필연적인 결과였다.

1900년대 초까지 한강 변에 있는 양화진에 60여 호의 화각장 공방이 있었다는 기록이 전해진다. 이들은 주로 궁중에서 주문한 화각 제품을 제작하여 진상해왔다. 이후 1910년대 화각 공예품에 매료된 몇몇 일본인들이 화각의 각지 대신 셀룰로이드 판을 공급하면서 그 희소가치와 품위가 급격히 추락하고 말았다. 호마이카 가구에 밀려

전통 나전 가구가 점점 자취를 감추던 상황과 흡사한 변화였다. 엎친 데 덮친 격으로 1924년 양화진에 대홍수가 들면서 공방은 흔적도 없이 사라지게 되었고, 숙련된 장인들은 뿔뿔이 흩어졌으며, 화각 공예품을 흉내 낸 가짜 물건들이 대량으로 유통되었다.

．

요즘에도 당시 제작된 물건들이 진품 화각 공예품으로 둔갑하여 유통되는 경우가 간혹 있다. 화학 접착제를 사용하여 기물 바탕이 비치게 만든 호마이카처럼, 각지 필터를 통해 배어 나오는 광물성 석채가 아닌 화학 염료로 분장된, 엄연히 다른 색의 화각 용품으로 둔갑하여 만들어진 것들이다. 그러한 것들은 색깔에서 느껴지는 깊은 맛이나 세월의 품격이 보이지도 않는, 그저 특색 없는 공예품에 불과하다.

우리가 민화(채색화)를 감정할 때는 지질도 중요시하지만, 화폭에 쓰인 색채로 연대를 확실하게 추정할 수 있다. 민화에 입힌 채색처럼, 화각은 각지에 입힌 색채가 연대 추정의 핵심 근거가 된다. 우리 전통 나전에 쓰이는 조개패는 색이 영롱하고 색상이 깊어 신비로운 자연의 색을 품고 있다. 그러나 예전의 영롱한 조개패와 현재의 조개패는 환경의 차이가 있기 때문에 도저히 색이 같을 수 없다. 흔히 화각과 비교되는 나전도 조개패의 색의 심도에 따라 연륜이 나타난다. 환경이 오염되지 않은 통영과 수심이 깊은 제주 앞바다에서 캐낸 조개패는 다양하고 고혹적인 색을 발현하며 품격이 있어 다른 어느 나라의 것과도 비교할 수 없어서 우리 나전이 최고의 대접을 받는 것이다.

오방색(단청) 안료는 일제강점기부터 생산과 수입이 거의 중단되다 시피 했다. 1920년대가 지나면서 어렵게 수입된 석채의 색채는 1930년 중반기부터 화학품이 가미된 현대의 색채로 대체되어 19-20세기 초반까지 진행되어온 화각은 흉내만 내는 제작 공법으로 전통 화각 공예와는 전혀 다른, 호마이카 느낌이 드는 화각으로 변질되어 안타까울 뿐이다.

가짜를 의도적으로 만들어서 진품으로 둔갑시키는 일은, 그 가치도, 가격도 결코 형성될 수 없다. 세월이 흐른 후 화학적인 색채, 화학적인 접착제를 사용해서 만든 공예품은 전혀 다른 세계의 것이다. 그래서 확신이 들지 않을 때는 더러 고액을 주고 과학감정을 의뢰하기도 한다. 화각 공예품을 감정할 때는 그 나무를 탄소 검사하는 것이 아니라(가짜를 만들 때 당연히 고목재[古木材]를 사용하므로) 각지 속의 색채를 떼어내어 검사해야만 하는 것이 필수적이지만, 그런 검사 이전에 전문가의 안목이 우선이다.

"닮음과 다름"의 미학

지난날 공예품들은 서로 다른 환경과 풍속의 차이를 바탕으로 지역마다 특색 있게 만들어졌다. 그 안에는 실용성뿐만 아니라 지역별 특성과 멋이 스며 있다. 일상의 필요에 따라서 만든 물건들은 장인의 손길을 거치면서 미학적인 요소가 가미된다. 예컨대 전통 목가구들 중에 반닫이는 지방에 따라서 재질과 크기, 짜임, 금구 장식이 다르다. 서로 닮았으면서도 다른 점이 무척이나 흥미롭다. 실생활의 용도에 맞게 만든 이의 솜씨가 잘 어우러져서, 닮음과 다름을 보여주는 모습이야말로 진정한 공예의 매력이 아닐까. 획일적으로 대량 생산되는 상업 생산품들은 지닐 수 없는 가치라고 본다.

오랫동안 공예품을 완상(玩賞)하다 보니, 공예에 대해서 잘 모르던 시절에 공예품들을 직접 만들어보고 싶어했던 것이 지나친 의욕이었음을 깨닫게 되었다. 공예품을 실제로 만들어서 완성한 적은 그리 많지 않지만, 종종 공예대전 심사에 참여할 때마다 나는 아름다움과 조화로움을 찾아내는 것이 아니라, 비례가 맞지 않고 어설프게 다듬어진 조악한 것들을 들추어내는 것을 우선으로 삼는다. 이러한 나의

약함, 19세기, 감나무, 6x6x4.5cm

선별 기준은 고미술에서 익히고 배운 결과이다. 아무리 하찮고 어쭙잖은 공예품이라도 비례와 균형이 잘 이루어지면 진정한 아름다움을 발견할 수 있다.

같은 용도를 위해서 똑같은 소재로 만든 전통 공예품에서 닮음과 다름의 미학을 본다. 예를 들면 모두 감나무로 만든 세 가지 약함(藥函)을 통해서 닮음과 다름의 미를 음미할 수 있다.

먼저, 원형으로 생긴 약함은 과하다 싶을 정도로 옻칠을 두껍게 입힌 덕분에 오랜 세월이 흘러도 그 광택이 살아 있다. 가벼울 뿐만 아니라 감촉도 매끄럽고 부드러워서 한지를 소재로 만들어진 것인가 하는 생각이 들 정도이다. 표면을 두들겨봐도 도무지 나무 같지 않다. 안을 들여다보니 감나무로 기물을 만들고 작은 까뀌로 나무속을 곱게 깎아냈다. 여인네들이 연지나 분가루를 이 함에 담아서 치마 속 행낭에 넣고 다녔던 것이 아닌가 싶기도 하고, 지체 높은 어느 선비가 여정에 귀한 상비약을 넣고 다닌 함인 듯도 하다. 함 둘레에는 십장생과 목단 문양을 도상화했고, 뚜껑 중앙에는 목숨 수(壽) 자를 양각

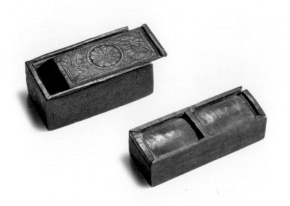

약함, 19세기, 피나무, 감나무, 12x6x4.5cm(좌), 13x4.8x3.5cm(우)

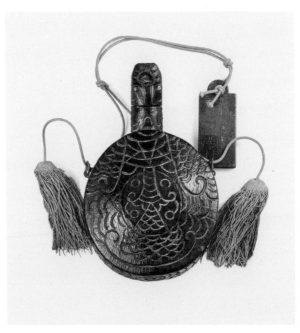

화약통, 19세기, 14×20cm

하여 고귀하고 기품 있게 장수의 염원을 담아냈다. 바람개비처럼 날렵하게 두 쪽으로 열리게 만든, 참으로 사랑스러운 함이다.

다른 하나는 작은 담배합처럼 생긴 직사각형의 약함이다. 직사각형의 나무덩이 속을 까뀌로 일일이 파내어 네모난 곽으로 완성했다. 뚜껑을 밀어넣어서 닫을 수 있도록 함 아가리에 입술 홈을 파냈는데 짜 맞춤의 공력이 느껴진다. 뚜껑에는 국화문을, 함 둘레에는 국화와 모란을 새겨넣어서 고귀함을 형상화했다.

또다른 약함은 나무덩이를 툭툭 잘라내고 까뀌로 속을 파내어 곽 두 개가 합쳐진 모양새인데, 아무런 문양도 없이 담백하기가 이를 데 없다. 무문(無紋)이지만, 오히려 나무 소재의 질감이 극대화되어 나무가 그대로 주는 멋이 백미이다.

이렇듯 세 가지 약함은 모두 같은 소재로 만들었지만 각기 다른 형태와 촉감으로 닮은 듯 다른 미감을 품고 있다.

또한 기름을 짜서 병에 따를 때 쓰는 귀때 그릇도 매우 특별하다. 도자기로 만들었다면 영락없는 숙우(熟盂 : 탕관에서 끓인 물을 옮겨 차를 우

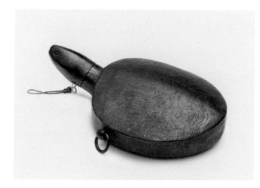

화약통
19세기, 13x20cm

려내기에 적당한 온도로 식히는 그릇)이다. 이것 또한 닮음과 다름이다. 피나무 속을 깎아서 만들었는데 안쪽으로 살짝 칼로 깎은 흔적이 보이는 것이 정겹다. 나무의 온도가 느껴지는 기물이다. 첫 번째 기물은 몸체를 세로로 주름 문을 넣고 한 줄의 선을 그어서 세월과 함께 빛이 바랜 그 형태가 더없이 친근하다. 두 번째 기물은 첫째 것보다 주름 문을 다소 넓게 파냈다. 굴리듯 파낸 것이 당당한 입체감을 준다. 골미리(골을 치거나 선을 쳐서 굴리듯 파낸 것)를 친 면과 면이 만나 형성된 선의 미학이다. 기름을 따르는 코 역시 면 분할로 통일감을 준다. 나무로 만든 함지가 어떻게 도자기로 만든 것보다도 당당하고 아름다운 울림을 줄 수 있을까. 나무로만 가능한 품격을 보여주는 뛰어난 기물이다. 재질로는 치밀하고 결이 고운 피나무를 주로 썼다. 몸체는 세로로 주름 문을 넣고 위 테두리 입술에는 한 줄의 음각 선을 넣었다. 세 번째 귀때 그릇은 액체를 넣어 사용했던 함지로, 문양이 없는 무문이다. 소박하기가 이를 데 없이 구수한 맛이 있다. 표면이 곱고 부드러워서 세월의 연륜이 고스란히 스며들어 있다. 기면(器面)의 문양은 기물의 인상을 좌우한다. 닮은 듯 다른 문양은 공예품의 품격과 가치를 평가하는 주요소가 된다. 기물과 문양이 서로 잘 조화를 이루어야만 높은 평가를 받을 수 있다. 이른바 조화미라고 할 수 있다.

1920년대 일본의 민예 운동을 주창했던 야나기 무네요시(柳宗悅, 1889-1961)는 조선 미술에 대한 미학을 크게 두 가지로 정리했다. 우선 중국은 형(形), 일본은 색(色)이라면, 조선 미술은 선(線)적인 요소라고 해석했다. 실례로는 경주 성덕대왕신종의 비천상과 첨성대 등 고건축의 곡선, 그리고 목이 길고 가는 도자기의 모습에서 조선의 선을 읽

어냈다. 한국, 중국, 일본 삼국의 토양이 저마다 다르고 기질 또한 다른 만큼 예술이 추구하는 바도 당연히 다르다는 주장이다. 따라서 중국은 형태, 일본은 빛깔, 조선은 선을 주조로 삼았다는 것이다. 이러한 논리에 어느 정도 공감은 하지만 고개를 갸우뚱하게 되는 부분이 있다.

직선이 아닌 곡선이 선의 마음이라고 말할 수가 있을 것이다. 가늘고 긴 선은 곡선으로 대표된다. 선의 미는 실로 곡선의 미에 있는 것이 아닐까. 그런데 선의 내적인 의미는 무엇일까. 그것은 형태와 정반대되는 것처럼 보인다. 형태란 땅에 옆으로 드러누운 모습이다. 형태는 그 무게를 대지로 향하고 있다. 그러나 선은 어떠한 점에서 다른 방향으로 가려고 하는 것이 아닐까. 그것은 땅에 옆으로 드러눕는 것이 아니라, 땅에서 떠나려고 하는 것이다. 돌아가는 마음이 아니라 떠나는 마음인 것이다. 동경하는 곳은 이 세상이 아니라 피안(彼岸)의 세계이다. 형태에 강한 것이 있다면, 선에는 쓸쓸함이 있을 것이다. 가느다란 선이란 이미 그 마음을 말하는 것이 아닌가.……이 민족만큼 곡선을 사랑한 민족은 달리 없었을 것이다. 마을에서, 자연에서, 건축에서, 조각에서, 음악에서, 기물에 이르기까지 모든 것에는 선이 흐르고 있다.*

또한 야나기는 선에서 꿈틀거리는 힘이 아닌 쓸쓸함을 보았다고 했다. 그는 "중국의 예술은 의지의 예술이며, 일본은 정취의 예술이었다. 그러나 이 사이에서 숙명적으로 비애를 짊어지지 않으면 안 되었

* 야나기 무네요시, 『조선을 생각한다』(심우성 역), 학고재, 1996.

던 것을 조선의 예술로 본다"라고 했다. 일면 그럴듯하지만 지나치게 감상적이고 애상적이다. 일제강점기라는 암울한 시대 상황에 반도라는 지형 조건을 조선 미술의 특성 요소로 해석함으로써, 조선의 미를 비애미(悲哀美)로 귀결시켰다는 인상을 지울 수가 없다. 야나기가 조선 미술의 또 하나 특징으로 든 비애미에 대해서는 단연코 공감할 수 없다. 나는 오히려 그동안 많은 우리 고미술을 접하면서 선의 역동적인 강건함을 느낄 수 있었다. 이제는 야나기가 주장했던 공예론(민예론)으로부터 벗어나야 우리의 민속공예품들을 객관적으로 볼 수 있지 않을까 하는 생각을 해본다.

시야를 넓혀서 비슷한 시기의 동, 서양 공예론을 살펴보면 그 좌표가 더욱 분명해질 것이다. 18세기 서구에서 탄생한 순수 미술(fine art)은 유용성을 배제하면서 모더니즘 시기까지 순수미를 구가했다. 공예는 장인에 의한 장식예술로서 단지 부가적인 미의 역할을 담당해왔지만, 서양에서는 윌리엄 모리스(William Morris, 1834-1896)의 미술 공예 운동이 벌어지고 동양에서는 야나기의 민예 운동이 부각되면서 공예에 대한 관심이 다시금 높아졌다. 그러나 두 사람의 공예 운동에는 큰 차이가 있다. 모리스는 서양의 중세 미술을 모범으로 하는 곡선적이고 우아한 '미술 공예'를 중요시했다면, 야나기는 그의 민예관 소장품에서 볼 수 있듯이 소박하고 단아한 '민예론'을 주창했다.

흥미로운 것은 야나기가 모리스의 예술 사상에 깊이 공감했음에도 불구하고 모리스가 추구한 공예를 '회화적(미술적)'이라고 비판했다는 점이다. 이와 관련해서 두 사람을 아우르는 공예에 대한 종합적인 시각을 가져야 한다고 생각한다. 공예는 형이나 색 등을 중시하는 '회

화적 요소'와 소재를 중시하는 '촉각성 요소'를 모두 가지고 있다. 소재의 완성미에 중점을 두면서 촉각성을 중시하되, 그렇다고 형이나 색 등 회화나 조각의 회화성을 배제하는 것은 아니다.

근현대 미술사에서 공예나 민예품들이 그 시대에 당면한 예술의 문제를 돌파하기 위한 강력한 매개체(medium)로 선택되는 것은 그렇게 드문 일이 아니었다. 존 러스킨(John Ruskin, 1819~1900)의 예술적 유토피아나 모리스의 미술 공예 운동도 영국 나름의 법고창신(法古創新)을 위한 노력이었다. 라파엘 전파(Pre-Raphaelite Brotherhood)로의 회귀나 전통의 복구는 전통 양식으로 현실을 예술화하기 위해서 엄청난 예술적 상상력을 구현하려는 시도였다. 이 노력에 내포된 상상력이 이후 바우하우스(Bauhaus)나 아르누보(Art nouveau), 급기야 민예론으로 이어지면서 미술사의 한 줄기가 되었다. 이런 맥락에서 우리 전통 공예 전승자들도 안목을 키워서 모형으로 삼을 만한 기물을 스스로 선택할 줄 알아야 할 것이다. 그것이 법고창신의 출발이다.

모 공예대전을 심사하러 갔을 때의 일이다. 한 공예작가가 작품을 들고 나와서 모형으로 삼았던 기물을 설명했다. 일본 모 박물관에 소장된 공예품이라고 했다. 노력에 비해서 유물 선정에 좀 신중하지 못했다는 생각이 들었다. 함께 심사에 참여했던 정양모(전 국립중앙박물관장) 선생도 "그거 그렇게 좋은 거 아니에요"라고 짧게 단정적으로 말하던 것이 기억에 남는다. 심사장에서는 칭찬을 아끼지 않는 경우도 있지만, 이처럼 단칼에 퇴짜를 놓는 경우도 많다. 이제야 그런 것들에 공감하게 된다. 닮음과 다름의 세계이다.

김창열, 회귀 PA93001, 1993, 캔버스에 색연필, 아크릴릭, 오일, 200x135cm

제주에 떨어진 물방울,
김창열 화백

2021년 새해 벽두, 제주에는 32년 만에 폭설이 내렸다. 온통 하얗게 눈으로 덮인 제주의 풍경 속에서 김창열(金昌烈, 1929-2021) 화백은 나무 아래 흙으로 돌아갔다. 미술관 뒤꼍 조록나무(백일홍) 아래에서 수목장이 치러지던 그날, 선생이 떠나는 마지막 길을 지켜보았다.

전날까지만 해도 잔뜩 찌푸렸던 하늘이 밝은 햇살을 내주며 영면에 든 김 화백의 길을 비춰주었다. 나뭇가지에는 쌓인 눈이 녹아내리면서 햇살에 영롱한 물방울이 주렁주렁 매달렸다가 이내 사라졌다. 삶이란 다 그렇게 무(無)로 돌아가는 것이라는 이치를 말해주는 듯했다. 물방울 같은 찰나의 삶이 아닌가. 김 화백은 그런 순간을 화폭에 영원히 잡아두려고 했다. 그것을 통해서 역설적으로 모든 것이 결국 무로 돌아가는 이치를 형상화했던 것이다. "물방울 화가"로 평생을 그렇게 살았다.

1972년 프랑스 파리 근교의 마구간을 작업실 겸 숙소로 쓰던 김 화백은 하루는 그린 그림이 마음에 들지 않아서 캔버스에 물을 뿌려놓았다. 칠해진 물감을 떼어내서 캔버스를 재활용하기 위한 방책이었

다. 그런데 다음 날 웬걸, 캔버스 뒷면 보푸라기에 맺힌 물방울들이 사라지는 광경이 아침 햇살에 눈부시게 빛나고 있었다. 김 화백은 이것이다 싶어서 바로 영감을 얻어 캔버스 앞면에 그 광경을 정교하게 그렸다. 물방울 그림이 탄생하는 순간이었다. 그림 제목도 「밤에 일어난 일」이다. 김 화백은 "존재의 충일감에 온몸을 떨었다"라고 했다. 모든 것이 무로 돌아가는 "순간의 서사시"였다. 무는 모든 것을 있게 하는 유(有)이기도 하다. 물방울의 맺힘과 사라짐이 존재의 충일감인 것이다.

수목장을 지켜보면서 많은 생각이 스쳐지나갔다. 그중 하나가 미국에서 타계한 제1세대 추상 조각가 한용진(韓鏞進, 1934~2020)과 김 화백의 일화이다. 한국과 미국을 오기며 작업하던 한 선생이 예나르에서 전시회 〈지우지예전(知友知藝展) : 지난여름 이야기〉를 마치고 6개월 후에나 다시 오겠다며 떠나더니, 얼마 안 되어 휘파람을 불며 예나르에 나타났다. 갑자기 오게 된 연유가 너무 의아해서 김형국 이사장에게 물었더니, 그가 그토록 신이 난 자초지종은 다음과 같았다.

1960년대 어느 날, 한 선생은 뉴욕에서 자주 어울렸던 김창열 화백의 작업실을 찾았다. 한 선생은 김 화백과 환담을 나누고 화실을 나오면서, 형편이 어려운 것 같은 김 화백 손에 500달러를 쥐여주었다. 그러자 김 화백이 작업실에 걸려 있던 작품 하나를 가리키면서 "저 작품은 당신의 것!"이라고 화답했다.

그후 많은 세월이 흘러 1993년 국립현대미술관에서 김창열 회고전이 열렸다. 그때의 그 작품도 출품되었다. 전시가 끝나고 공교롭게도 미술관 측에서는 그 작품을 미술관 소장품으로 구매하겠다는 의사를

전했다. 그러자 김 화백은 그 작품의 주인은 자신이 아니고, 조각가 한용진이라고 미술관 측에 알려주었다. 오랫동안 잊고 있던 일이었는데, 미술관으로부터 작품 대금을 수령하라는 연락을 받고 한 선생은 만감이 교차했다고 한다. 한번 해본 말로 그냥 지나치고 마는 것이 다반사일 텐데, 작은 고마움이라도 허투루 생각하지 않고 귀하게 여겨 오랜 시간이 지난 후라도 보답하려고 한 김 화백의 인품에 한 선생은 가슴이 뜨거웠을 것이다.

그런 일이 있고 난 후에 김창열 화백을 평창동 작업실에서 이런저런 일로 뵙게 되었다. 제주에 김창열 미술관 건립이 추진되던 시점이었다. 원로작가들을 항상 가족처럼 생각하는 갤러리 현대의 박명자 회장도 발을 벗고 나섰다. 제주가 고향인 나도 박명자 회장의 따뜻한 뜻에 공감해서 힘을 보탰다. 그날 나는 한용진 선생과 얽힌 이야기의 진위를 여쭈어보았다. 김 화백은 미소를 지으며 고개를 끄덕이는 것으로 사실 확인을 해주었다.

나는 예나르에서 전시했던 〈지우지예전〉의 도록도 가지고 가서 보여드렸다. 한용진, 우현(牛玄) 송영방(宋榮邦, 1936-2021), 김종학 3인이 참여한 전시였다. 세 명의 작가를 한자리에 모은 사람은 김형국 이사장이었다. 김 이사장은 세 작가의 지음(知音)이었다. 서울대학교 미술대학에서 동문수학하며 반세기 우정을 쌓아온 3인방은 몬태나 주의 글레이셔와 캘리포니아 주의 요세미티 국립공원을 탐방하면서 그림을 그렸고, 그 작품들을 모아 전시회를 열었다.

김창열 화백은 〈지우지예전〉 도록을 보고 한참 사색에 잠기더니 대뜸 "나는 지금 어디에 와 있는 거지?" 하며 혼잣말을 되뇌었다. 나

제주 김창열 미술관 전경

는 너무 당황하여 "어디에 계시다니요. 선생님은 바로 그 중심에 우뚝
서 계시지요"라고 응수했다. 그때 김 화백의 눈가에 이슬이 맺히는 것
을 보았다. 아마도 가난한 나라의 작가이자 이방인으로 미국과 프랑
스에서 살면서 진정한 예술가의 길을 찾았던 험난한 여정이 주마등처
럼 스쳐지나가지 않았을까. 한평생 걸어온 길에서 어디쯤 와 있는지,
어느 정도의 위상인지, 그 길을 잘 왔는지 등의 생각들을 되짚어보는
근본적 '자기 성찰'의 눈물이었을 것이다. 어쩌면 김창열 화백의 물방
울 그림이 그런 눈물방울이었는지도 모른다.

나는 수유리 화계사에서 열린 김 화백의 49재에도 참석했다. 유족

들 중에도 프랑스인 부인 마르틴 질롱과 손자의 모습이 눈에서 떠나지 않았다. 자라온 환경이 너무나 달랐던 이국의 남자, 그것도 예술가의 아내로서 녹록지 않았을 삶의 무게를 지탱해온 모습에 경의를 표하고 싶다. 할아버지를 쏙 빼닮은 손자의 모습이 그녀에게 위로가 되기를 바랄 뿐이다. 남편인 김창열 화백의 예술적 성취는 또 하나의 귀중한 보상이자 마땅히 마르틴 질롱 여사의 성취이기도 할 것이다.

김 화백은 생전에 제주를 제2의 고향으로 여겼다. 2016년에는 작품 220점을 기증해 제주에 김창열 미술관이 탄생했다. 박서보(朴栖甫) 화백 등 많은 미술인들이 참석한 개막식 인사말에서 김 화백은 제주에 대한 각별한 애정을 드러냈다.

"나는 맹산이라는 심심산골에서 태어나 용케도 호랑이한테 잡아먹히지 않고 여기 산천이 수려한 제주도까지 당도했습니다. 상어한테 잡아먹히지만 않는다면 제주도에서 여생을 마무리하는 것이 저의 소망입니다."

나는 김 화백이 제주에 왔을 때 제주궤(濟州櫃) 한 점을 가져다 거처에 놓아드렸다. 그는 사오기(왕벚꽃) 나무로 된 그 반닫이를 쓰다듬으며 마치 당신의 젊은 날 피부 같다고 했다. 1929년 평안남도 맹산에서 태어난 그가 실향민으로 625전쟁 때 피난 와서 6개월 머물다 갔던 곳, 제주는 그 실향의 아픔을 품어주었고 영면의 땅까지 허락했다.

3부

맵시를 더하다

조선시대에도 가발을?
다래함

 시대를 막론하고 여인에게 머리는 늘 민감한 부분이다. 요즘은 샴푸 등 모발 관리 제품이나 미용용품들이 차고 넘치지만, 예전에는 오로지 자연에서만 그 재료를 얻을 수 있었다. 옛 여인들은 윤기가 흐르고 찰랑거리는 고운 머릿결을 유지하기 위해서 창포물이나 쌀뜨물에 머리를 감았고 마지막 헹구는 물에는 식초를 한두 방울 떨어뜨려서 썼다.

 조선시대 사대부가의 '가정 백과'라고 할 수 있는, 빙허각 이씨(憑虛閣 李氏, 1759-1824)가 엮은 『규합총서(閨閣叢書)』에는 흑발장윤법(黑髮長潤法), 곧 검은 머리카락이 길어지고 윤기 나게 하는 방법을 소개한다. 기름 두 되, 오디 한 되를 병에 함께 넣어서 볕이 들지 않는 처마에 매달아두었다가 석 달이 지난 후 머리에 바르면 머리카락이 검게 칠한 듯하게 변하고, 푸른 깻잎과 호도의 푸른 껍질을 함께 달여서 머리를 감으면 머리가 검고 길어진다는 내용이다.

 여인들에게는 머리숱도 머릿결 못지않게 중요했다. 어릴 때부터 유독 머리숱이 많았던 나는 여학교 시절에는 속머리를 솎아내야만

핀을 겨우 잠글 수 있었다. 머리숱이 적은 친구들은 풍성한 나의 머리를 부러워했을지 모르지만, 정작 나는 머리핀을 꽂을 때마다 여간 불편한 게 아니었다. 첫아이를 낳고 100일이 지날 무렵부터 머리를 감을 때마다 머리카락이 한 움큼씩 빠져나갔다. 처음에는 내심 좋아했다. 많은 머리숱 때문에 머리카락을 주체하기 힘들어서 머리 모양이 늘 마음에 들지 않았기 때문이다. 그러나 탈모가 적당한 시기에 멈추면 좋으련만, 머리카락은 속수무책으로 계속 빠져나갔다. 그 많던 머리숱은 어디 가고 이제 정수리 언저리마저 성글어졌다. 내가 부족한 머리숱 때문에 스트레스를 받게 될지 어찌 알았으랴. 지금 돌이켜보면 머리숱이 많은 것도 복이었다.

어린 시절까지만 해도 머리카락을 사고팔기도 했다. 집안 살림이 어려운 여인은 머리를 잘라서 팔기도 했고, 여유가 있는 여인은 남의 머리카락을 사기도 했다. 미국의 소설가 오 헨리(O. Henry, 1862-1910)의 단편소설 「크리스마스 선물」에도 가난한 부부가 서로의 크리스마스 선물을 고민하다가 남편은 줄이 없었던 시계를 팔아서 아내의 머리빗을 사고, 아내는 자신의 머리카락을 잘라 팔아서 남편의 시곗줄을 사주는 이야기가 나온다. 가발 제작용으로 머리카락을 사고파는 일은 동서고금을 막론하고 성행했던 듯하다.

·

어느 날 뚜껑이 있는 팔각형 나무함에 대한 감정 의뢰가 들어왔다. 함을 열어보니 안에 땋은 머리채 두어 개가 함 모양을 따라서 둥

그렇게 똬리를 튼 채 놓여 있었다. 아주 큰 타래는 아닌 것으로 보아, 여인들이 일상에서 머리를 부풀리는 데에 사용한 다래였다. 순우리말인 다래의 표준어는 "다리"이며, 가생(加笙), 월자(月子), 가체(加髢)라고도 한다. 다래는 대략 길이 55센티미터의 머리카락을 한 갈래로 묶은 형태가 기본형이다. 숱이 적은 여인들은 머리가 풍성해 보이도록 가발, 그러니까 다른 사람의 머리카락을 감쪽같이 덧붙였다. 옛 그림이나 역사 드라마를 통해서 많이 보았을 여인의 머리 대부분은 다래를 이어 붙여서 모양을 낸 모습이다.

삼국시대부터 사용해온 다래는 조선시대에 이르자 상류층 여성들 사이에서 유행하던 일종의 사치품이 되었다. 머리에 멋을 내느라 가산을 탕진하거나 머리 무게에 눌려 목뼈가 부러지는 일도 있었다고 한다. 본 머리에 다래를 얹고 또 얹어 머리를 크고 육중하게, 그러면서도 화려하게 모양을 내려던 풍조 때문이다. 사치스러운 가체의 유행이 극에 달했을 때는 그 높이가 30센티미터에 이르렀고, 비싼 가체는 당시 기와집 두세 채 가격과 맞먹었다고도 한다. 가체는 부족한 머리숱을 보완하기 위한 용도를 넘어 부의 상징이 되어버렸다. 급기야 영조가 가체 금지령까지 내렸지만, 제대로 지켜지지는 않았다. 혜원(蕙園) 신윤복(申潤福, 1758-1814?)이 곱고 세련된 필치로 그린 「미인도(美人圖)」와 『풍속화첩(風俗畵帖)』을 살펴보면, 당시 여인들이 품었던 가체에 대한 욕망이 어느 정도였는지 단박에 느낄 수 있다. 정조는 영조에 이어서 다시 가체 금지령을 내렸다. 이후로는 얹은머리 대신 쪽을 진 머리가 점차 자리를 잡았다. 궁궐이나 사대부가의 여인들은 예를 갖출 때 여러 개의 다래를 땋아서 작은 공만 한 크기의 모양으로

만들어 뒷머리로 쪽을 질 수 있게 틀을 잡아놓은 조짐머리를 덧댔다. 순조 때에 이르러서는 자신의 머리로 쪽을 지고 비녀를 꽂는 것이 일반화되었다.

·

옛날 우리 조상들은 소소한 물건을 분류하여 종류마다 기능에 맞게 넣어둘 수 있는 다양한 함들을 많이 사용했다. 고가품이었던 가체 또는 다래를 보관하기 위한 별도의 함도 있었다. 나에게 의뢰가 들어온 다래함은 조선 후기에 만든 것이었다. 이 다래함의 소재는 은행나무였는데 그외에 오동나무, 소나무, 배나무 등도 많이 사용했다. 오동나무는 가벼우면서 좀이 거의 슬지 않고, 소나무, 은행나무, 배나무 등은 결이 고와 많이 사용되었다. 팔각형의 다래함은 부드러운 느낌을 주기 위해서 뚜껑 윗부분의 모서리마다 모 줄임을 했다. 내부에는 한지를 바르고, 겉에는 살짝 생칠을 하여 윤기를 냈다. 내부는 얇게 규격에 맞춰 자른 판재를 붙여서 팔각 모양으로 고정했다. 함이 움직이더라도 안에 넣어둔 가체 모양이 흩어지지 않게 잘 보관하기 위한 구조이다.

규방(閨房) 어느 한쪽에 놓여 있었을 다래함의 형태와 장식 모두가 참으로 아름답다. 뚜껑과 몸체, 그리고 다리 모서리마다 잇댄 판재 틈새가 벌어지지 않도록 고춧잎 모양의 거멀장식(세간이나 나무 그릇의 사개 또는 연귀를 맞춘 자리가 벌어지지 않도록 걸쳐서 대는 쇠 장식)을 붙여놓은 소목장(小木匠)의 솜씨가 기발하다. 다래함의 형태는 정방형 또는 장

방형 모양으로 단조롭지만, 전면에 금구로 덧댄 고춧잎 모양의 감잡이 들이 화려한 장식 효과를 더하고 있다. 바닥에는 "병술맹하벽계신조 (丙戌孟夏碧溪新造)"라는 글귀를 깊게 파서 각(刻)을 했는데 병술년(19세 기의 병술년인 1826년과 1886년 중에 1886년이라고 추정된다) 어느 더운 여름날 무더위를 이기지 못하고, 상시 착용했던 다래를 떼어내어 맑은 물에 머리를 헹구고 보관함 속에 간직해두었던 것이 아니었을까 싶다.

중년이 되면 머리카락 한 올이 아쉬울 정도로 머리숱이 적어지고 정수리 근방이 푹 꺼진다. 나이가 들면 어쩔 수 없나 보다. 그래도 요 즘은 미용실에서 비용을 들여 '붙임머리'를 할 수 있는데, 정말 감쪽 같이 제 머리 같다. 그런 것도 없던 시절, 옛날 우리 어머니, 할머니 들이 사용하던 비녀 중에는 콩비녀라는 것이 있었다. 두잠(豆簪) 혹은 콩잠이라고도 부르는데, 비녀의 머리 쪽 모양이 콩같이 생겼다고 해 서 붙은 이름이다. 그 비녀가 작은 이유도 결국 적은 머리숱 때문이 다. 부족한 머리숱을 보완하고 풍성하게 보이기 위해서 사용했던 가 체! 보기 좋게 가꾸느라 머리에 공을 들이기는 예나 지금이나 다를 바 없다. 아름다워지고 싶은 여인들의 마음도.

다래함, 19세기, 행자목(은행나무), 16x24.5x24.5cm

약과판, 19세기, 박달나무, 33x33cm

먹는 것에도 의미를 담다

약과판

정사각 나무판에 한자가 선명하게 음각으로 새겨져 있다. 혹 장기판
이 아닌가 싶은 이것은 도대체 무엇에 쓰는 물건일까? 「진품명품」에 출
연한 지도 어느새 26년이 지났다. 1995년 3월 5일, 첫 방송 이후 지금까
지 인연을 이어오고 있다. 오랫동안 프로그램에 출연하다 보면 희귀한
유물들도 종종 만나게 된다. 이 약과판(藥菓板) 역시 그중 하나였다.

예전에 다식(茶食)은 명절과 잔치, 그리고 제향(祭享) 때 준비해야
하는 필수 음식이라, 웬만한 가정에는 한두 개의 약과판과 다식판들
이 있었다. 집안이 넉넉한 상류층에서는 대를 이어 사용하기도 했고,
다식판이나 떡살에 제작 일자나 주인의 이름 등을 새겨넣기도 했다.
의미를 두고 새긴 섬세한 문양은 집안의 상징이자 가문의 오랜 전통
을 나타냈기 때문에 약과판과 다식판의 문양을 바꿀 때에는 문중 회
의를 거치기도 했다.

약과판은 보통 다식판과 모양이 비슷하지만, 과자를 찍어내는 홈
이 다소 크고 과자 표면에 찍히는 무늬보다는 과자의 전체적인 모양
이 두드러지도록 만드는 것이 특징이다. 사실 약과판이나 다식판, 떡

살 등은 아직도 제법 많이 남아 있어서 다른 민속품들에 비해 희소성은 조금 떨어지는 편이다. 그런데 이 약과판은 모양새가 색다르고 예전에는 한 번도 보지 못한 특별한 물건이었다. 박물관이나 주요 도록 어느 곳에서도 보지 못했던 유물을 실제로 접하면, 나는 경계부터 하게 된다. 조금 더 냉정하게 살펴보게 된다는 말이다.

약과판과 다식판을 별도로 만들어 사용하기도 하며 혼용해서 쓰는 경우도 많았다. 이날의 약과판도 약과나 다식을 만들 때 사용한 것으로 보였다. 소재는 단단한 박달나무로 되어 있었다. 물에 닿아도 잘 썩지 않는다는 박달나무, 떡갈나무, 감나무 등은 약과판, 다식판을 만들 때 주로 사용되었고, 박달나무는 그중에서도 으뜸으로 쳤다. 이 작품은 박달나무로 만들어진 데에다가 세월이 흐르면서 뒤틀려질 것을 염려해 약과를 누르는 판을 세 조각으로 나눠 붙여서 외형이 거의 변하지 않았을 정도로 보관 상태가 좋았다.

약과판과 다식판, 떡살에 통상 부귀와 다손을 상징하는 물고기나 장수를 의미하는 국화문 등이 새겨져 있으면 높은 평가를 받는다. 형태는 대부분 기다란 직사각형이다. 그런데 이날 소개된 약과판은 정사각형의 나무판 전면에 스물다섯 개의 글자가 새겨진, 완전히 새로운 모습이었다.

나는 「진품명품」에 출연한 의뢰인에게 약과판의 출처를 물어보았다. 고미술에는 출처와 용도도 매우 중요하다. 그 이유는 유물의 실

체를 제대로 파악할 수 있는 중요한 단서가 되기 때문이다. 의뢰인은 경북 안동에서 전해내려온 것이라고 하여 구입했다고 했다. 다시 한 번 꼼꼼하게 살펴보았다. 뒤집어보니 손잡이가 있었다. 문양을 파낸 부분에 재료를 채운 후 손으로 누르는 보통의 약과판 방식이 아니라, 판을 누르기 쉽도록 잡는 손잡이가 있는 것이다. 글자가 새겨진 부분은 살짝 볼록하게 만들어서 약과를 찍었을 때 글자가 선명하게 찍히도록 제작되었다. 150년 전후에 제작된 것으로 추정할 수 있었다.

정사각형 약과판에는 가로와 세로로 각각 다섯 글자가 새겨져 있었다. 약과판에 새겨진 글자는 다음과 같았다.

약과판, 19세기, 박달나무, 33x33cm

一	日	陞	狀	五
本	日	發	元	子
萬	生	萬	及	登
利	財	金	第	科
福	兩	萬	金	黃

약과판이나 다식판에는 수(壽), 복(福), 강(康), 녕(寧)처럼 상징적인 글자 몇 개를 새겨넣는 것이 보통이지만, 이 유물은 스물다섯 칸에 글자를 배열해서 구체적인 의미를 담은 독특한 형식이었다. 오른

표주박, 조선시대, 한지, 옻칠, 호두나무, 『도록 풍유(諷諭)선비』에 수록, 온양박물관 소장

쪽 끝부터 아래로 네 글자씩 그 의미를 풀어보자면 "오자등과(五子登科)"는 "다섯 아들이 과거에 오르다", "장원급제(狀元及第)"는 "그런 아들들이 과거 시험에서 수석으로 급제하다", "두발만금(陡發萬金)"은 "갑자기 많은 재물을 모으다", "일일생재(日日生財)"는 "나날이 재물이 생기다", 마지막으로 "일본만리(一本萬利)"는 "적은 노력이 쌓여 큰 효과를 거두다" 혹은 "적은 자본으로 큰 이익을 얻다"라는 의미이다. 가장 왼쪽 줄의 아래에서부터 위로, 네 글자를 거꾸로 읽으면 "복리만본(福利萬本)"이 되는데 "복과 이익은 모든 것의 근본이다"라는 뜻이 된다. 한편, 맨 아래 줄의 오른쪽부터 왼쪽으로 네 글자를 읽으면 식별할 수 있는 "황금만냥(黃金萬兩)"은 말 그대로 "황금이 만 냥"이라는 의미이다.

이 약과판은 한마디로 출세, 경제적 풍요와 관련된 희망 사항을 모두 모아놓은 것이라고 할 수 있겠다. 그중에서도 "오자등과"는 조선시대 사대부 가문에서 가장 큰 복으로 여기는 경사 중의 경사였다. 『세조실록』에는 다섯 아들이 모두 과거에 급제하면 성심껏 뒷바라지했을 모친에게 해마다 쌀을 내렸다는 기록이 남아 있을 정도이다.

이 약과판이 만들어졌다는 경북 지방은 태백산맥과 소백산맥 사이에 있어서 새로운 통로가 생기기 전까지는 다른 지역과의 교류가 쉽지 않았다. 조선시대에 영남 지방은 추로지향(鄒魯之鄕), 즉 유교문화가 성대한 지역으로 불렸고, 그중에도 특히 안동은 조선의 대표적인 유학자인 퇴계(退溪) 이황(李滉, 1501-1570)을 비롯하여 임진왜란 당

대의 재상 서애(西厓) 류성룡(柳成龍, 1542~1607) 등을 배출한 유교의 중심지였다. 퇴계는 입신 영달을 위한 학문은 해서는 안 된다고 가르쳤지만, 안동을 비롯한 경북 지방에는 권문세가가 즐비했다. 이 약과판이 안동에서 만들어지고 사용되었다는 점을 상기하면 그 의미를 바로 이해할 수 있다. 흔한 꽃, 나비, 물고기 등의 문양이 아니라, 스물다섯 개의 뜻깊은 글자들을 약과판에 다분히 의도적으로 배열해 새겨넣은 것은 지역의 문화를 반영한 것이다.

약과판이 방송에서 소개된 후에 1년 가까이 지났을 무렵이었다. 초대받은 어느 전시회에서 나는 우연히 이 물건을 다시 만났다. 「진품명품」에 출연했던 그 출품자는 나에게 구매를 적극적으로 권유했다. 결국 안동의 어느 양반가에서 집안의 번영을 기원하는 소망을 담아서 정성스레 찍어냈던 약과판은 시간이 훌쩍 지난 후에 나에게 오게 되었다. 참으로 인연은 알 수 없는 일이다.

여인을 더욱 기품 있게
머리꽂이

늦가을이었다. 인사동에는 어둠이 내리고 있었다. 금방이라도 눈발이 날릴 듯이 하늘은 낮게 내려앉아 있었다. 어쩌면 이미 조금씩 눈발이 날렸는지도 모르겠다. 창밖으로 눈길을 주고 있을 때 K 선생이 들어왔다. 자그마한 체구의 선생은 정강이까지 내려오는 치마에 맨발차림이었다. 얼마나 서둘러 나왔는지 미처 스타킹도 신지 않은 흰 발목을 바라보며, 검소한 생활이 온몸에 밴 그녀의 삶을 잠시 떠올렸다.

"에고, 수세미 가격이 이렇게 오른 줄 몰랐네."

겨울이 몰고 오는 추위를 이기지 못하겠다는 듯이 겨드랑이에 손을 집어넣고 총총걸음으로 들어온 선생의 첫 마디는 손에 든 비닐 속 초록색 수세미 이야기였다. 스타킹에 구멍이 나면 더는 줄이 가지 않도록 매니큐어로 올을 고정하며 아껴 쓰던 시절, 수세미 하나도 귀하게 쓰던 때의 일이다. 30년도 훌쩍 넘은 일이지만 그날 선생의 모습은 마치 어제 일처럼 기억이 생생하다.

머리꽂이, 19세기, 은, 수정, 금사, 파란, 길이 8.8cm

우리 것에 대한 안목이 남다른 K 선생을 떠올리면 자연스레 고미술 일을 하면서 알게 된 S(친구)가 생각난다. 워낙 심덕(心德)이 좋은 친구라서 우리는 마음을 열고 친하게 지내는 사이였다. 갤러리를 아현동에서 인사동으로 옮길 때도 함께했고 인사동에 와서도 나란히 옆에 자리했을 정도로 가까이 지냈다.

어느 날 S가 칠보(七寶)로 만든 유물 두 점을 들고 왔다. S가 보여준 유물을 대하는 순간 나는 가슴이 뛰었다. 그토록 독특하고 특별한 유물은 처음 보았다. 모양새는 달랐지만 두 점 모두 봉황을 형상화한 것이었다. 한 점은 머리에 벼슬을 달았고 네 개의 꼬리가 하늘을 향해서 치켜 올라갔다. 목에는 파란색, 가슴에는 청록색 장식이 입혀 있었으며 몸집은 작았지만 권위와 생기를 고스란히 느낄 수 있었다. 다른 한 점은 날아가는 봉황의 모습이었다. 몸 전체를 굵은 금

머리꽂이, 20세기, 은, 파란, 길이 8.2cm

사로 에워쌌고 등에는 자수정 알이 박혀 있었다.

처음에는 이 유물의 정확한 쓰임새를 파악하기가 어려웠다. 봉황을 받치고 있는 침이 제법 길어서, 지체 높은 어른이 예장(禮裝)을 갖출 때 어깨에 장식하는 견장 같은 것일지도 모른다는 추측도 해보았다. 그가 가져온 유물이 궁중에서 사용하던 머리꽂이라는 사실을 알게 된 것은 한참이 지난 후였다. 머리꽂이는 비녀 이외에 머리에 덧대어 꽂는 장식품을 말한다. 궁중에서는 위계를 나타내기 위해서 평소에도 착용했지만, 민가의 지체 높은 집안에서는 예장을 할 때만 사용했다. 왕실이나 상류층 부인이 의식을 치를 때 머리에 얹던 어여머리(대례복을 착용할 때 하던 두 줄의 다리로 만든 큰 머리)에 꽂는 떨잠도 머리꽂이의 일종이다.

여성들이 머리를 치장하는 문화는 오래 전부터 이어져오다가, 조

선시대에 이르자 우리 정서에 맞게 더욱 발달했다. 머리 장식 중에서도 이 머리꽂이는 비범해 보였고, 왕실에서도 아주 특별한 날 예장을 모두 갖추고 머리의 가장 중심에 꽂아두어 위용을 나타내던 것으로 보였다. 친구 역시 이 유물을 보는 순간 쓰임새는 잘 몰랐지만, 너무도 독특하고 귀하게 느껴져 가까운 지인에게 목돈을 빌려 머리꽂이를 사들였다고 했다. 그후로 몇몇 중요한 수집가들에게 머리꽂이를 선보였으나 거래가 쉽게 성사되지 않았다고 했다. 지인에게 40일 후 자금을 변제하겠다고 약속했던 친구는 그날이 일주일도 채 남지 않자 다급해진 마음에 나에게 가지고 온 것이었다.

·

그 유물 두 점을 보는 순간 가장 먼저 떠오른 사람이 K 선생이었다. 안목이 탁월하고 문화재에 대한 애정도 남달라서 고미술을 다루던 사람들은 K 선생을 익히 알고 있었다. 나는 이 유물의 용도를 잘 알 것 같은 K 선생에게 자문을 받아서 정확히 알고 난 후에 일을 시작해야겠다는 생각이 들었다. 갤러리에서 그리 멀지 않은 K 선생 댁으로 전화도 없이 찾아갔다. 벨을 누르고 밖에서 기다리는데 K 선생의 동생이 나와서, K 선생이 내일까지 넘겨야 할 원고 작업으로 바쁘니 다음 날 약속을 잡아야겠다는 말을 대신 전해주었다. 나는 시간 여유가 없어서, 선생의 자문을 부탁드린다는 말과 함께 유물을 그 댁에 놓고 나왔다. 갤러리로 돌아온 지 얼마 안되어 선생의 전화를 받았다. 당장 만나자는 내용이었다. 머리꽂이가 몹시 마음에 들었던 선생

은 S가 원하는 금액에 구매하겠다고 했다. 순식간에 성사된 일이었다.

그리고 그다음 날 선생은 한 손에는 초록색 수세미가 든 비닐 봉투를, 다른 손에는 머리꽂이를 구매하기 위한 현금 봉투를 들고 찾아왔다. 그때 K 선생의 모습을 잊을 수가 없다. 자신을 위한 소비에는 인색하리만큼 절제하는 삶을 살면서, 항상 우리 문화재에는 크나큰 관심과 애정으로 유물을 적극적으로 수집했기 때문에 존경할 수밖에 없었던 분이었다.

그후 얼마 지나지 않아 1988 서울 올림픽 대회가 열렸다. 한국을 찾은 외국인에게 우리 문화재의 아름다움을 소개하기 위해서 발간한 국립중앙박물관의 특별 도록에 그날의 머리꽂이가 실렸다. 그리고 더 많은 세월이 흐른 후에 K 선생은 자신이 소장한 모든 유물들을 모 대학 박물관에 기증했다. 놀라운 일이었다. 모든 직함을 내려놓은 지금도 특별전을 기획하며 각별한 문화재 사랑을 실천하고 있다는 이야기를 풍문으로 전해 듣는다. 눈발이 흩날릴 것처럼 하늘이 내려앉은 날이면, 그날 상기된 표정으로 달려왔던 K 선생의 모습이 잊지 못할 추억이 되어 떠오르고는 한다.

세계 유일의 혼수품

열쇠패

열쇠는 곧 집안 살림의 상징이었다. 열쇠를 가진 사람이 그 집안의 살림을 책임지는 최고 권한자였다. 곳간은 말할 것도 없거니와 뒤주나 반닫이에도 자물쇠를 채워두던 시절이었으니 당연한 일이었다. 새색시가 시집와서 시댁의 가풍을 익히며 살다 보면, 시어머니가 며느리에게 열쇠 꾸러미를 넘겨주는 시기가 있다. 이는 며느리의 살림살이를 인정하며, 집안 살림의 모든 권한을 넘겨준다는 의미였다. 며느리는 시어머니에게 열쇠를 넘겨받음으로써 비로소 집안 살림을 책임지는 핵심 인물이 되는 셈이다.

열쇠패는 열쇠들을 한데 매달아둘 수 있게 만든 일종의 열쇠고리로, 종류도 매우 다양하다. 가운데 패에 화려한 오색실과 금사, 은사로 수를 놓고 그 아래에는 별전(別錢)이나 괴불(어린아이의 주머니 끈 끝에 차는 노리개) 등을 여러 개 매달기도 했으며, 자수로 수놓은 비단을 여러 겹 겹치기도 했다. 금속을 이용한 열쇠패도 많았다. 청룡이나 주머니형 패, 부채형 패, 십장생 등의 길상 문양을 새겨넣은 금속 패에 별전이나 괴불 등을 매다는 형식이었다. 이때 사용한 금속은 철과 주

열쇠패, 19세기, 비단에 수, 도록 『모담, 조선의 카펫』 PlV 13 수록, 쇳대박물관 소장

석이 대부분이었고, 조선시대 후기에는 구리에 아연과 니켈을 합금해서 만들기도 했다. 자수나 금속을 이용한 민속공예품들은 무척 다양하다. 열쇠패도 그중의 하나이다. 조선시대 후기에 들어서자 열쇠패는 상류층의 중요한 혼수 예물이 되었다. 왕실이나 사대부가에서는 딸의 혼인을 축하하기 위해서 패에다 별전을 엮어서 혼수품으로 선물했다. 가문의 화평과 안녕, 무병장수를 기원하는 의미를 담아서 혼수품으로 준비한 열쇠패는 대개 실제로 사용하기보다는 가보처럼 소중히 보관하거나 장식품으로 벽에 걸어두는 경우가 많았다.

열쇠패, 조선시대, 동합금, 36x22cm, 국립민속박물관 소장

열쇠패를 혼수품으로 사용한 나라는 우리나라가 유일하다. 단순히 열쇠고리에 불과한 물건을 예술품으로 승화시키고 의미를 부여했던 것이 조선의 여인들이다. 커다란 금속 패에 상평통보와 별전문양에 당채를 입힌 모전(模錢), 괴불, 매듭, 자수 놓은 끈 같은 것을 매달아 화려하게 장식한 열쇠패는 그 자체만으로도 하나의 종합예술품이다. 혼수용 열쇠패는 신방에 놓인 가구의 고리나 벽에 매달아서 장식하기도 했으며, 안방마님의 권위를 나타내는 상징물로도 쓰였다. 열쇠는 자물쇠와 짝을 이룬다. 자물쇠는 소중하게 간직해야 할 물건이나 재화, 문서 등을 보관한 곳을 열지 못하도록 잠그는 쇠붙이 장치이고, 이것을 여는 것이 열쇠이다. 패물함이나 문서 상자와 같은 귀중품을 보관해놓은 장이나 농, 벽장, 다락 또는 쌀 뒤주나 광처럼 남의 손을 타지 말아야 할 물건이 있는 곳이면 어디든지 열쇠와 자물쇠가 필요했다.

부채형 열쇠패, 금속에 채색, 19.75x277.5mm, 374g
『표준한국별전·열쇠패목록』에 수록, 쇳대박물관 소장

비단열쇠패, 조선시대, 비단에 칠보
쇳대박물관 소장

결혼하고 얼마 되지 않았을 때였다. 각 지방의 사라져가는 민속자료를 조사하고 기록하는 문화재연구소의 프로젝트에 참여할 기회가 있었다. 무속, 음악, 국악, 건축, 공예, 가구 등 다양한 분야에서 우리 것을 조사하고 정리하여 보고서를 기록하는 프로젝트였다. 그 당시 무속은 장주근, 국악은 이보영, 음식은 황혜성, 건축은 남편인 김홍식이 담당했고, 나는 가구 분야의 한 일원으로 참여했다. 우리는 전국을 각 권역으로 나누어서 집중적으로 조사했는데, 강원도 지역으로 조사를 하러 갔을 때의 일이다.

단체로 강릉에 도착한 우리는 각자의 조사를 위해서 뿔뿔이 흩어졌다. 나는 장식을 만드는 두석장(豆錫匠)을 만나야 했다. 강원도에 사는 두석장이 장날이 되면 직접 만든 장식들을 펼쳐놓고 판다는 정보를 얻고, 두석장을 만나러 강릉장으로 향했다. 장에서 두석장을 찾는 일은 그리 어렵지 않았다. 그는 대부분 강원도 반닫이에 부착하는 장석들을 가지고 나왔는데, 장석들이 매우 훌륭하고 정교했다. 그와 인터뷰를 하다가 새로운 정보를 얻게 되었다. 자물쇠를 만드는 두석장을 소개받은 것이다.

무더운 여름, 에어컨도 없는 시외버스를 여러 번 갈아타면서 장인이 사는 동네로 찾아갔다. 마을 입구에 담배를 파는 조그마한 구멍가게 하나만 있는 아주 작은 마을이었다. 아이들은 큰 나무 아래에 모여 앉아서 양푼에 담긴, 단물이 나는 나무줄기를 간식 삼아 빨아먹고 있었다. 후덥지근한 버스 안에서 보던 풍경과는 달리, 마을은 고

즈녁하고 선선한 느낌으로 다가왔다. 자물쇠를 만드는 장인은 일흔이 넘은 노인이었다. 도로에서 조금 들어간 곳에 자리한 그의 집은 나름대로 규모가 있었다. 노인의 일을 도와주는 젊은 며느리가 집 뒤쪽에 딸린 공방으로 나를 안내했다.

얼마 전까지 인근 군부대 창고의 자물통들을 주문받아 납품했다는 노인의 자부심이 대단했다. 귀중한 군사용품을 넣어두는 곳이라서 현대적인 자물통보다 당신이 만든 것이 훨씬 더 복잡하고 단단하여 제격이라는 이야기였다. 길지 않은 대화였지만 장인의 내공을 느낄 수 있었다. 나에게 보여준 자물쇠들은 매우 정교하고 수준이 높았다.

자물통을 열려면 당연히 열쇠가 필요하다. 그러나 열쇠를 자물쇠에 넣고 잠금장치를 풀기까지는 여러 단계가 필요한 자물통도 있다. 심지어는 열쇠가 있어도 잠금장치를 풀지 못하는 자물통도 있다. 노인의 자물통은 넣고 걸고 돌리는 단계를 여러 번 반복하도록 만든 섬세하고 정교한 자물쇠였다. 마치 비밀번호를 알아야만 열 수 있는 금고처럼, 노인의 정교한 자물쇠는 그것의 비밀 통로를 정확하게 알고 있는 사람만이 풀 수 있는 구조였다.

엉뚱하게도 그 집을 나올 때 나의 손에는 작은 궤 한 점이 들려 있었다. 그 장인이 공방에서 금고로 사용하던 작은 엽전궤가 너무 마음에 들어 노인에게 여러 번 사정하여 그 궤를 구입하고 말았다. 나는 그 무거운 엽전궤를 들고 위원들의 집결 장소인 속초를 거쳐 서울 집까지 오면서 얼마나 후회했는지 모른다.

•

요즘은 열쇠패를 혼수로 장만하는 여인은 없다. 자물쇠를 만드는 장인 또한 찾아보기 어렵다. 시대도 참 많이 변했다. 하지만 지난날 새 색시가 소중하게 마련했던 열쇠패와 장인이 손수 만들던 자물쇠는 본래의 단순한 기능을 넘어서, 고난도의 기술이 접목되어 최고의 예술품으로 승화되어 탄생한 것이다. 그래서 볼 때마다 늘 감흥이 새롭다.

열쇠패의 기능은 점점 약해지고 유물로서의 의미만이 중요해진 요즘, 열쇠패의 평가 기준은 우선 아름다움에 있다. 열쇠패가 담은 의미와 함께, 패에 엮인 엽전과 비단 수예품들이 얼마나 조화로운지에 따라서 아름다움을 평가한다. 그다음은 중심에 구성된 패가 얼마나 귀하고 값지게 잘 만들어졌는지, 또 고리에 매달린 별전의 가치가 얼마인지에 따라서 가치와 가격이 달라진다.

여인의 소망을 담다

노리개

귀하디귀한 순금으로 반달 빛을 아로새긴 노리개로 만들어졌어요.

시집올 때 시부모님이 주신 것이라 다홍색 비단 치마에 매달고 다녔지요.

오늘 먼 길 떠나는 님에게 드리오니 제 마음처럼 여기고 증표로 간직해주시기를⋯⋯.

혹여 길가에 버릴지언정 다른 여인의 허리띠에만은 달아주지 마셔요.

精金凝寶氣 鏤作半月光
嫁時舅姑贈 繫在紅羅裳
今日贈君行 願君爲雜佩
不惜棄道上 莫結新人帶

— 허난설헌의 「견흥(遣興)」 중에서

긴 이별의 순간에 자신의 순정을 표현한 허난설헌(許蘭雪軒, 1563–1589)의 시이다. 남편의 마음을 잡고 싶은 애틋함이 노리개에 담겨 있다. 허난설헌은 스물일곱 짧은 생에 수백 편이 넘는 시를 쓴 재능 넘

은파란 삼작 노리개, 19세기, 은, 길이 36cm, 도록 『코리아나 화장박물관 100선』 63쪽 수록

치는 시인이었지만, 여인의 문예활동을 탐탁지 않게 여겼던 조선 사회는 그의 문학 세계를 외면했다. 그러나 동생 허균(許筠, 1569-1618)이 이를 안타깝게 여겨서 『난설헌집』을 펴내며 불우했던 누이의 생애를 추억한 덕분에 오늘날까지 그의 시가 우리에게 전해졌다.

허난설헌이 풍부하게 은유한 것처럼, 노리개는 여성들이 몸에 가까이 두고 애지중지 아끼던 장신구이다. 고려시대에는 요대(腰帶)에 금향낭을 많이 찬 여인들이 귀한 대접을 받았다 하고, 조선시대에 와서는 몽골의 영향으로 저고리 길이가 짧아지면서 물건을 보관할 수 있는 주머니가 없어져서 휴대용품을 넣어 다닐 수 있는 패식류가 발달했다.

조선시대 상류사회는 고려시대보다 더 사치스러웠다고 할 수 있을 만큼 복식의 규범을 중시했다. 양반은 포(袍)를 입고 세조대(細條帶 : 가느다란 띠)를 두르고 갓을 써야만 태(態)가 있어 보였고, 여성들은 때와 장소, 옷의 종류와 색깔에 따라서 적절한 노리개를 차고 있어야 갖춤의 격식을 차렸다고 여겼다.

　·

노리개는 단순히 장식의 기능만 있는 물건은 아니었다. 대부분은 나쁜 액을 막거나 장수, 부귀, 다산 등의 염원을 상징하는 문양이나 글귀로 된 띠돈(노리개를 고름이나 치마허리에 거는 장식)에 끼워서 치레했다. 또한 노리개는 가풍을 이어가는 여성들만의 재산이었으며, 딸이나 며느리에게 물려주면서 그 가치를 되새기게 하는 수련의 도구이기도 했

평북 자성 노리개를 한 정장 차림의 부인들
16.4x11.9cm, 국립중앙박물관 소장
도리이 류조, 『유리원판 목록집』 참고

금니사향집 단작 노리개, 향낭 노리개
19세기, 동합금, 길이 30cm
국립민속박물관 소장

다. 남성보다 여성의 권한이 제한되었던 시절에, 평생 몸에 품었던 노
리개를 자손에게 넘겨주는 일만큼은 여인들만의 권한이었다.

　노리개는 종류도 많거니와 그에 따른 의미도 다양하다. 그 대표적
인 예가 은장도 노리개이다. 죽음을 불사하고라도 정절을 지키겠다는
표식으로 저고리 옷고름에 잘 보이도록 은장도 노리개를 찼다. 그뿐
만이 아니다. 아들을 많이 낳아야 축복을 받던 조선 사회에서 가지
노리개는 여성의 절실한 염원을 대신했다. 생김새가 남성의 생식기를
닮았다고 하여 고추 모양의 노리개와 더불어 여성들이 즐겨 차던 노
리개였다.

　투호(投壺) 노리개는 목표를 이루고 성공을 바라는 의미를 담아 화

살을 항아리에 던져넣어 승부를 가리는 놀이인 투호의 항아리 모양을 한 것인데, 정신을 집중하고 마음을 닦겠다는 의미도 있었다. 방아다리 노리개는 아들을 낳기 위한 풍습과 관련이 있으며 투호, 은장도와 더불어 삼작(三作) 노리개(세 개의 노리개가 한 벌이 되게 만든 노리개)로 쓰였다. 장수를 기원하고 건강을 지키기 위한 노리개도 있다. 귀이개 노리개는 나이 들어도 귀가 먹지 않게 해달라는 소망을, 천도복숭아 노리개는 장수를 기원하는 소망을 각기 품고 있다.

한편, 실용성을 겸비한 노리개들도 있었다. 향곽 또는 향갑이라고 불리던 노리개는 투각으로 섬세하게 조각한 사각형이나 원형의 갑 안에 향을 넣은 것이다. 이런 노리개는 작은 상자 안에 사향 등의 좋은 향료를 넣어서 몸에서 은은한 냄새가 퍼지도록 하는 동시에 뱀이나 나쁜 곤충이 가까이 오지 못하도록 막기도 했고, 급체했을 때에는 곽속에 있는 사향을 갈아서 물에 타서 마시면 약효가 있었다고 하니 노리개가 비상 약통 구실도 했음을 알 수 있다. 은젓가락을 매단 노리개는 음식물이나 음료에 담가서 독이 들었는지를 알아내는 데에 쓰기도 했다.

노리개는 형태나 매듭, 기능에 따라서 분류하기도 한다. 몇 개를 한 벌로 하느냐에 따라서 단작, 이작, 삼작, 오작, 칠작 노리개 등으로 나뉘었다. 단작은 노리개 한 개를 차는 것으로 평상시 차림에, 세 개의 노리개를 색 맞추어 차는 삼작은 집안에 경사가 있을 때나 큰 잔치 때에 입는 대례복 차림에 사용했다. 노리개는 크기에 따라서는 대삼작, 중삼작, 소삼작으로 나뉘었다. 가장 큰 대삼작은 궁중에서, 중간 크기의 중삼작은 사대부 가문에서 찼고, 가장 작은 소삼작은 젊은

대삼작 노리개, 국립중앙박물관, 1988, 도록 『한국의 미』에 수록

여성과 아이들이 사용했다. 단작 노리개는 모아서 여럿으로 묶어 쓰기도 했고, 삼작 노리개는 하나씩 떼어 쓰기도 했다. 색이나 형태 또는 기능에 따라 섞어서 여러 형식으로 조율하여 멋을 냈으니, 조선 여인들의 섬세한 감각을 엿볼 수 있다.

시집온 지 얼마 되지 않았을 때 시어머님이 나에게 들려준 노리개에 얽힌 이야기를 지금도 잊을 수가 없다. 큰댁에서 집을 수리하느라 안방 구들장을 뜯었더니, 네 귀퉁이마다 작은 도끼가 하나씩 놓여 있었다는 것이다. 일꾼들은 놀라고 신기해서 무슨 물건인가 하고 수군댔지만, 집안 어르신들은 도끼를 그대로 두고 공사를 마무리하라고 이르셨다고 한다. 도끼는 아들 얻기를 갈망하던 여인들의 기원을 담은 물건이었다. 도끼처럼 아들을 콕 찍어 낳으라는 뜻이었을 것이다. 시큰아버님 댁은 안타깝게도 외아들을 병으로 떠나보낸 후에 후사(後嗣)가 없어서 항상 근심이 가득했다. 얼마나 아들이 간절했으면 도끼를 하나도 아니고 넷이나 방 밑에 깔아두었을까. 이러한 지극정성에도 득남의 소망은 끝내 이루어지지 않았다.

육남매 중에 막내로 태어난 시아버님에게는 큰형님이 부모님 같은 분이었다고 한다. 젖먹이 때부터 큰형수가 보살폈고, 일본 유학을 보내줄 정도로 뒷바라지해주었다. 이런 이유로 시아버님이 지내던 큰댁의 기제사를 우리 부부가 이어받아서 18년을 지냈다. 이런 내력 때문일까. 나는 도끼 노리개를 볼 때마다 조선시대 여인들이 평생 지고 살

앉을 아들 출산의 무거운 짐을 느끼고는 한다. 더불어 손꼽아 아들을 기다리셨을 큰댁 어르신의 애달픈 마음이 전해져 가슴이 먹먹해진다.

한복 차림에 미감의 격식으로 패용(佩用)했던 노리개는 이제 우리 옛 여인들이 남겨준 소중한 문화유산이 되었다. 그 시대 여성이 짊어졌던 사회적 기대와 요구, 여인들만이 품었을 소망과 염원. 특유의 정감과 애틋한 마음을 그 자그마한 몸피에 담은 노리개는 단순한 패션 아이템을 넘어선 시대의 산물이다. 섬세하고 다채로운 옛 여인들의 취향과 소망에 따라서 의미 있게 만든 각양각색의 노리개들을 접하다 보면 저마다의 만듦새와 아름다움에 감탄하게 된다. 그러면서도 장신구 하나에도 온 집안의 걱정과 가족의 소망을 주렁주렁 달고 다녀서 어깨가 무거웠을 여인들을 생각하면 한편으로 찡한 마음이 들기도 한다.

가장 아름다운 옷
원삼과 활옷

4대 독자 오빠의 결혼식 날이었다. 집 마당에 커다란 흰 천막을 치고 한쪽에서는 꽹과리며 피리 등 악수(樂手)가 풍악을 울릴 때, 오빠는 화동들을 앞세우고 꽃가루를 날리며 선녀 같은 신부와 팔짱을 끼고 등장했다. 68년 전, 당시 스물일곱 살 노총각인 오빠의 결혼은 우리 집안의 대단한 경사였다. 결혼식 날에 나는 처음으로 새언니가 될 사람을 보았다. 처음 본 신부는 스물세 살이었고, 나는 막 초등학교를 입학한 참이었다. 오빠의 결혼 잔치는 일주일 동안 계속되었다. 동네의 큰 잔치인 결혼 피로연에는 날마다 돼지 한 마리씩, 모두 일곱 마리를 잡았고 서너 말도 넘는 콩으로 매일 두부를 만들었다. 약식이나 감주가 끊이지 않도록 내가도 금세 또 바닥나는 것을 보며 피로연은 으레 일주일 동안 하는 것으로 알았다. 어렸던 나는 무엇보다도 새언니가 생긴다는 것이 그렇게 신이 날 수가 없었다.

젊은 여성이 집안에 새로 들어온다는 것은 큰 변화였다. 집안에는 활기가 돌기 시작했다. 결혼하면서 퇴직했지만, 새언니는 여경이었다. 그야말로 신여성이었다. 나중에 본 새언니의 사진첩에는 제복 차림의

기념사진도 있었다. 사격 대회에서 1등을 한 후에 촬영한 것이라고 했다. 친정에서는 맏이로 동생들도 많았던 새언니는 늘 의젓하고 아우라가 넘치는 여성이었다.

결혼식을 마친 새언니는 녹색 바탕에 오방색과 금박으로 장식을 한 옷을 입고 있었다. 그토록 아름답고 화려한 옷을 본 것은 처음이었다. 그 옷은 바로 원삼이었다. 원삼은 본래 궁중의 예복이었지만, 조선 후기에 들어서는 서민층의 신부 혼례복으로도 허용되었다. 궁중에서 사용하던 원삼은 신분에 따라 색과 문양이 달라서, 황후는 황색, 왕비는 홍색, 공주나 옹주는 초록색 원삼을 입었다. 그중에 서민층의 혼례복으로 허용되었던 것은 초록색 원삼이었다.

원삼, 19세기, 국립민속박물관 소장

원삼과 함께 혼례복이 한 가지
더 있다. 바로 활옷이다. 활옷은 원
삼보다 격이 훨씬 높은 복식이다.
활옷 역시 원래 궁중에서 혼례 때
입던 예복으로, 혼례를 치른 신랑,
신부가 사당에서 고유제(告由祭)를 시
내고 시부모에게 폐백을 드릴 때 입
던 옷이다.

원삼은 오방색과 금박으로 이루
어졌지만, 활옷은 연화, 모란, 봉황,
원앙, 나비 등을 가득히 수놓은 혼

혼례사진, 20세기 초, 출처 국립민속박물관

례복이다.* 모두 다산, 다복, 장수 등을 기원하는 문양이며, 새로운
집안으로 출가하는 신부를 축복하는 마음이 담겨 있기도 하다. 이후
활옷도 원삼처럼 혼례에 서민들도 착용할 수 있도록 허용되었다. 활
옷은 꽃을 뜻하는 한자어 '꽃 화(花)' 혹은 '빛날 화(華)'에 '옷'이 만나서
붙은 이름이라는 주장과 크다는 의미의 순우리말인 '하'와 '옷'이 만난
이름이라는 주장이 있다. 그러나 정확한 유래는 확인할 길이 없다.

원삼과 활옷은 혼례용으로, 개인이 제작해서 입기에는 매우 고가
품이었다. 그 때문에 조선시대에 이미 혼례복을 대여해주는 풍습이
있었다. 혼례복뿐만이 아니라 혼례에 필요한 대부분의 물품들을 모
두 빌릴 수 있었다.

* 권혜진, 「활옷의 역사와 조형성 연구」, 이화여자대학교 박사학위 논문, 2009 참조.

활옷, 19세기, 국립민속박물관 소장

원삼을 입은 새언니는 족두리를 머리에 썼다. 기억은 가물가물하지만, 예식 후에 원삼과 함께 썼던 것 같다. 그렇게 시집을 온 새언니가 구순에 들어섰다. 안타깝게도 오빠는 9년 전 세상을 떠났다. 새언니는 아이를 다섯이나 낳고 키워서 독자 집안을 활기차게 번성시켰으며, 1년에 열세 번인 제사도 지극정성으로 모셨다. 제사를 지내고 돌아서면 또 제사임에도 소홀함이 없었다. 제주에서는 멀리서 친척이나 지인이 찾아오면 식사 대접을 중요한 예법으로 여기는데, 맏며느리이자 외며느리였던 새언니는 손님상 차리기에도 정성을 다했다. 어머니는 그런 며느리를 칭할 때마다 항상 "우리 며느리"라고 했다.

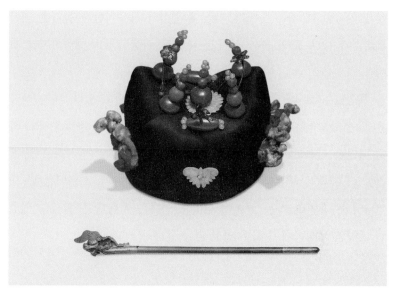

꾸민 족두리, 1900년경, 높이 10.7cm, 둘레 34.8cm, 비단헝겊에 여러 가지 구슬로 장식
용잠, 조선시대

새언니는 시집와서 "바느질을 워낙 잘하시는 시어머님이 옷감을 주며 치마저고리를 만들어보라고 했을 때" 가장 긴장했다고 했다. 그렇게 오랫동안 훈련된 덕분인지, 지금은 제주에서 수의(壽衣)를 잘 만드는 명인으로 손꼽힌다. 아흔이 된 나이이지만 아직도 수의를 손수 만든다. 돈을 벌려고 하는 일이 아니라, 수의를 만들 때 가장 활력이 넘치고 모든 시름이 사라져서 손을 놓지 않을 뿐이라고 한다. 생전 시어머니를 모시던 정성으로 시어머니 수의도 손수 지어 손수 입혀드렸다. 5년 전, 나와 남편의 수의도 새언니에게 부탁해서 만들어놓았다.

초록색 원삼을 입고 시집온 새언니는 이미 오래 전에 자신의 수의도 만들었다. 원삼과 활옷은 가장 아름다울 때 입는 옷이며, 수의는

삶을 마감할 때 입는 옷이다. 세상에 원삼과 활옷처럼 아름다운 웨딩 드레스가 어디 또 있을까 싶지만, 수의도 아름답기는 매한가지일 것이다.

새언니는 그 나이에도 마을노인회 회장직을 맡고 있다. 여자 회장은 새언니가 처음이라고 한다. 일주일에 한 번씩 무료 급식 봉사도 하며 식단을 정하고 시장을 보는 일도 모두 언니가 도맡아서 하고 있다. 스물셋, 새색시 때부터 집안 살림 잘한다고 동네방네 소문이 났던 새언니이다. 홀연히 가는 날이 오더라도 언니는 아름다운 원삼을 입었던 것처럼 무심하게 수의를 입고 떠날 듯하다.

새로운 미의 탄생

백자개함

세상인심이 변하듯이 시대의 미감도 바뀌기 마련인 것 같다. 얼마 전까지만 해도 이사 철이면 버려지는 자개장롱들이 지천이었다. 버려진 장롱을 보면, 정성 들여 만든 자개 문짝들이 너무 아까워서 가슴이 아플 때가 많았다. 한때는 최고급 혼수품으로 귀한 대접을 받지 않았던가. 눈썰미 있는 이들은 장차 쓸모가 있지 않을까 하는 마음에 문짝만 떼어 가져가기도 했다. 요즘에는 자개장롱 문짝들을 여러 개 연결하고 그 위에 유리를 깔아서, 널찍한 접대용 공간의 각별한 탁자로 활용하기도 한다. 버려진 것들의 화려한 복귀가 반갑기만 하다.

이 같은 '레트로(retro)' 열풍을 누군가를 만나기 위해서 가끔 들르는 북촌 소격동의 한 카페에서도 경험했다. 화려한 인테리어 대신에 오래된 자개장 문짝으로 벽면을 장식한 솜씨가 예사롭지 않은, 옛 정취가 묻어나는 곳이다. 고즈넉한 창가에 앉아서 차를 마시고 있노라면 마치 과거로의 시간 여행을 하는 듯하다. 자개장롱 문짝으로 치장된 벽면 앞에 앉아 다정스레 이야기를 나누는 젊은 한 쌍의 모습에서 오래된 친구의 얼굴이 떠올랐다.

결혼 때 신접살림으로 화려한 자개장을 준비해간 그 친구는 우리 모두에게 부러움의 대상이었다. 가끔 그 집에 놀러 가서 자개장이 있는 방에서 차를 마시고 있노라면 품격 있는 사대부가의 안주인이 된 것 같은 기분이 들었다.

아파트 붐이 일고, 그 친구는 오랫동안 살던 정릉 주택에서 강남 아파트로 이사를 하게 되었다. 수십 년간 정들었던 집을 뒤로하고 닭장 같은 집으로 가게 되었다고 푸념했지만, 한편으로는 생활이 편리한 새 아파트로 옮기게 되어 조금은 들뜬 표정이었다. 문제는 자개장이었다. 몸집이 크고 오래된 자개장이 현대식 아파트에는 어울리지도 않고 짐만 된다고 생각했을 뿐만이 아니라, 새집으로 가면서 오래된 살림살이를 새로 바꾸고 싶은 마음도 있었을 것이다. 결국 친구는 이사 가던 날 마당 한구석에 자개장을 그냥 남겨두고 떠났다. 당시에는 분리수거의 개념도 없던 시절이라 자개장과의 이별은 너무도 쉬운 일이었다. 이사한 날 밤부터 비가 줄기차게 내렸다. 친구는 주인 없는 공간에서 속절없이 장대비를 맞고 있을 자개장을 생각하니 밤새 마음이 편치 않았다. 결국 이튿날 날이 밝자마자 살던 집으로 달려갔고, 비를 흠뻑 맞은 채 텅 빈 집 마당 한구석에 놓인 자개장을 보는 순간 마음이 울컥해져서 한동안 그 자리를 떠날 수 없었다고 한다. 그 이야기를 듣던 나도 덩달아 기분이 묘해졌다. 혹시 지금 내가 마주하고 있는 저 자개장 문짝이 그때 밤새 비를 맞으며 주인을 기다리던 자개장의 잔해(殘骸)는 아니었을까?

나전칠 쌍봉 매화무늬 옷상자, 19세기, 나무, 전복껍데기, 13x72.8x43.5cm, 국립중앙박물관 소장

옛날에 나전(螺鈿)은 생활공간에서 애지중지하며 아끼던 존재였다. 자개를 얇게 펴서 기물에 옻칠과 함께 감입(嵌入)하여 만든 것을 통칭해서 나전이라고 한다. 일반적으로는 다듬은 백골(몸체)에 고운 삼베나 한지를 입혀서 옻칠을 하고, 그 위에 자개를 붙인 후 여러 번 옻칠을 올린 뒤 표면을 연마하여 자개가 드러나게 한다. 나전 기물에는 옻칠이 반드시 동반되기 때문에 나전칠기(螺鈿漆器)라고 통칭한다. 자개두께만큼 옻칠을 덧입히면 청자의 상감처럼 면이 고르게 되는 효과가있다. 소라 라(螺) 자와 상감할 전(鈿) 자를 써서 나전이라고 하는 이유이다.

나전공예는 삼국시대 이전부터 유래했지만 고려시대에 와서 꽃을 피웠다. 중국 요나라 왕실에 고려의 나전공예가 예물로 보내졌다는 기록이 있으며,* 요나라 문인 묵객들이 나전칠기 필갑을 가지고 싶어 했다고 전한다. 나전칠기 기술이 송나라를 넘어 고려의 국제교역 품목으로 자리할 만큼 대단한 수준이었다는 이야기이다.** 고려시대 나전칠기는 왕족이나 귀족, 승려 등 특수층들이 그 수요를 이끌었다. 자연스럽게 나전칠기도 고려청자가 지니는, 섬세하면서도 장엄하고 기교적인 특징을 지니게 되었다.

그러나 조선시대에 이르면, 외장이 분청사기처럼 신선하고 이례적인 모습으로 변화하게 된다. 이는 기술의 퇴보라기보다 오히려 깊어진 시대 미감의 반영으로 보는 편이 옳을 것이다. 단순히 거칠어졌다는 시각으로만 바라보는 것도 일제강점기의 조선 미학이나 야나기 무네요시의 민예론에 갇히는 형국일 것이다. 공예품을 정교함만으로 판단하는 것은 잘못된 기준이다. 거칠거나 정교하지 못하다기보다는 오히려 현대 감성의 미니멀리즘적인 요소들을 읽어낼 수 있다.

나전칠기에 드러나는 대담한 생략과 치기 어린 멋진 왜곡은 왕족과 귀족의 기호를 의식한 계산이나 아첨과는 거리가 멀다. 장인들이 주체적으로 고답적인 손길에서부터 벗어나 자유로운 손길로 표현력을 발산시켜 이루어낸 새로운 미의 탄생이다. 이런 변화는 상감청자에서 분청사기로 이행(移行)하는 과정과 흡사하다. 나전 외장도 고려시대에는 보상당초문 등 도안적인 것이 많았지만, 조선시대에 들어오면서

* 홍봉한 외, 『동국문헌비고(東國文獻備考)』, 1770.

** 『공예미술 110』.

는 고려 나전 도안과 병행하여 새로운 취향이 생겨났다. 도안적인 것에서 회화적인 것으로의 이행이라 할 수 있다. 도안이 해체되고 간략해지는 경향이 생기면서 사군자, 화조, 십장생 등이 등장했다. 회화적인 문양에 나타나는 동심 어린 정서와 은근한 해학이 깃들인 풍류미는 나전칠기의 특이한 질감과 어울려 한국 나전칠기의 특징을 형성했다.***

한편 중국이나 일본과는 달리, 한국의 나전은 옻칠과 결합하며 크게 발전했다. 중국은 칠을 두텁게 바른 후에 그 층을 조각하여 무늬를 구성하는 방식에 역점을 두었다면, 일본은 칠에 금이나 은분을 써서 장식하는 데에 치중했다. 반면, 빛의 방향에 따라서 변하는 영롱한 무지갯빛을 평면에 더해 구현한 것이 한국의 나전이다. 이런 점을 생각해볼 때 이제 한국 미술이 기교와는 거리가 멀고 자연물에 가깝다는 인식에서 벗어나야만 한다고 생각한다.

해방 이후에도 시집갈 때 혼수품으로 좋은 자개장을 장만하는 것이 여인들의 소원이었다. 오래 전 어떤 연로한 분이 들려준 이야기에 따르면, 50여 년 전 경상도로 시집을 가서 보니 시댁의 집값보다 그이가 혼수로 장만해간 자개장이 훨씬 비쌌다고 한다. 이처럼 웬만한 집한 채값 이상을 주어야만 자개장을 마련할 수 있던 때가 있었다. 벽안(碧眼)의 외국인들은 고려와 조선의 나전칠기를 "코리아 진주보석의 어머니"라며 엄지를 치켜세운다. 오늘날 세계적인 경매시장에서도 높은 가격으로 주목받는다.

고려 나전은 대부분 자개를 곡선으로 오려 문양을 연속적으로 구

*** 최순우, 「조선조의 민속공예」, 『공간』, 1968. 8.

성하는 줄음질 기법을 썼다면, 조선 후기에는 칼날로 자개를 실처럼 가늘게 끊어서 문양을 구성하는 끊음질 기법이 성행했다. 일종의 모자이크 방식으로 선묘(선만으로 그리는 방식)의 효과를 나타내는 방법이다.

몇 년 전에 「진품명품」에서 귀한 백나전함(백자개함)을 만나는 행운을 누렸다. 의뢰인의 부친이 해외의 경매에서 고가로 구입한 것이라고 했다. 백자개함은 수량이 많지 않고 제작 기법도 희귀하다. 기물에 비교적 넓은 자개를 통째로 붙이고 기물을 솜에 싸서 나무망치로 두들겨 자연스레 균열무늬를 내는 타찰법(打擦法)을 이용하여 만든다. 홉

나전칠회자문함, 19세기, 나무, 전복껍데기, 41.7x26x17.6cm, 개인 소장

사 백자의 빙렬(氷裂)을 구현한 듯하다. 백나전함의 윗면은 원형 흙칠 안에 희자문(喜子文) 두 개가 새겨져 있고, 측면 사방에는 마름모형 틀에 커다랗게 꽃문양을 시문했다. 금속 장식은 최소화하여 오히려 극적인 효과를 배가시켰다. 질 좋은 자개 중에서도 빛깔이 좋은 부분만 골라서 만들기 때문에 귀할 수밖에 없다. 조선백자의 순연한 색도 지극히 치밀하고 균일한 태토(胎土)에서 나온다. 조선 후기에 잠시 유행했던 백자개는 그 발색이 유백색의 백자를 연상시킨다. 극히 소량만 제작해서 국혼(國婚) 등 중요 의례에만 한시적으로 사용되었다. 같은 시기 중국이나 일본에서도 기물 전체를 자개로 감싸는 기법이 보이지만, 조선의 백나전처럼 당당한 자태를 가진 유물은 없다.

이 백나전함은 과연 어느 가문에서 어떤 사연을 담아서 주문했던 것일까? 오랜 세월이 흘렀는데도 변함없이 영롱하고 아름다운 빛을 머금은 자태가 참으로 우아하고 눈부시다. 40여 년 전에 한 수집가가 일본에서 구입했다면서 나에게 보여준 백자개함을 직접 살펴본 기억이 지금도 생생하다. 기물 겉면을 빈 곳 없이 자개로 빽빽이 채운 함이었다. 신기루 같은 빛의 덩어리 같았다. 하얀 눈으로 뒤덮인 대지에서 경험한다는 화이트아웃의 황홀경이 아마도 이런 것이리라.

궤 이야기
반닫이

　나에게는 작고 사랑스러운 반닫이 한 점이 있다. 45년 전 친정어머니께서 딸의 산바라지를 위해서 제주에서 상경하면서 가져온 자그마한 알반닫이이다. 마흔이 넘어 나를 낳은 어머니는 나의 유일한 후원자이자 소소한 것도 투정 부릴 수 있는 대상이었다. 관절도 좋지 않은데 먼 곳에서부터 그 무거운 것을 힘들게 끌고 왔다며 어머니에게 오히려 역정을 냈다. 옛것을 보면 무조건 좋아하는 딸을 위해서 어머니가 어렵게 들고 온 알반닫이는 첫아이가 태어나자 머리맡에 두고 배냇저고리와 기저귀를 담아두는 애틋하고도 사랑스러운 작은 공간이 되었다. 이 알반닫이는 부채꼴형 경첩의 양옆에 커다랗게 마름모형 장석을 붙여서, 전라도 양식과는 다른 독특한 장식의 미감을 가지고 있다. 우리가 흔히 아는 고가의 반닫이는 아니지만, 나에게는 첫아이를 키우며 사용하던 추억과 친정어머니를 떠올리게 하기 때문에 결코 무엇으로도 대신할 수 없는 소중한 반닫이이다.
　반닫이는 일상생활에서 가까이 두고 쓰던 전통적인 수납장으로, 쓰임새에 따라서 크기와 소재가 다양하다. 예전에는 딸이 성장해 시

제주알반닫이, 19세기, 나무에 무쇠장석, 53x29x36cm

집보낼 때 부모가 장(欌)이나 농(籠)은 준비해주지 못해도 최소한 반닫이 한 점은 형편에 맞게 장만해주었다. 그 때문에 집마다 반닫이 하나쯤은 있었던지라 목가구 중에서 반닫이는 지금도 남아 있는 수량이 제법 많은 편이다.

궤(櫃)는 물건을 넣어두기 위해서 튼튼한 판재를 네모난 형태로 짜맞춘 함이다. 반닫이도 궤 중의 하나로, 원래는 안방의 벽장 안에 놓아두었다. 윗널 대신에 앞널의 절반을 활개하여 문으로 사용하면서 '반닫이'라는 이름이 붙었다. 이전의 반닫이는 버들고리로 엮어서 만든 고리짝의 형태였는데 점차 그 위에 한지를 발라서 사용하게 되었다는 기록이 있는 것을 보면, 반닫이는 전통 가구들 중에서도 오랜

세월 동안 기본 살림에 절대적으로 필요한 수납 가구였음을 알 수 있다.

·

반닫이 제작은 건조하거나 음습(陰濕)한 상황에서도 뒤틀리지 않고 잘 견딜 수 있도록 자재를 장만하는 작업에서부터 시작한다. 두껍고 폭이 넓은 널판을 구해서 음습한 광에 걸어두거나 땅을 파고 짚속에 넣어두기도 하고 소금물에 담갔다가 빼기도 하면서 나무자재가 건습의 영향을 덜 받도록 공을 들인다. 장인들은 사전에 공들여 준비한 자재들을 네모나게 재단하여 사개물림으로 끼워 맞추고, 때에 따라서는 거멀 장식을 덧붙여 한층 견고하게 했다.

우리나라 전역에서 두루 애용되던 반닫이는 생산지역에 따라서 종류가 나뉘고, 금속 장식의 모양에 따라서 명칭도 달리했다. 대표적인 명품 반닫이로는 세로로 긴 띠쇠를 붙이는 강화 반닫이가 가장 유명하다. 너비와 폭, 그리고 높이 간의 쾌적한 비례와 경첩에 목숨 수(壽) 자를 투각한 묵직하고 도톰한 무쇠 장식 등이 기품 있고 당당한 안정감을 준다. 장식으로 채워진 부분과 여백의 적절한 조화가 끝없는 상상을 불러일으킨다. 안목이 있는 이들은 강화 반닫이의 뛰어난 미감을 이내 알아차릴 수 있다.

윗판과 연결된 ㄱ 자 들쇠가 아닌, 기능을 고려한 일직선의 뻗침 들쇠 역시 강화 반닫이를 알아보는 데에 단연 도움이 되는 특징이다. 강화 반닫이 중에서도 상판 내부에 수납을 위한 고비(考備: 간찰 같은 것을 꽂아두는 물건)가 부착된 것은 보통의 강화 반닫이 가격보다 20-30

퍼센트 높게 책정된다. 한때는 틀이 좋은 옛날 반닫이에 강화 반닫이 장식을 감쪽같이 본떠 만들어 부착시키고는 강화 반닫이라고 속여서 비싸게 팔던 중간 상인들도 있었다. 이들은 주로 갓 시골에서 도착한 것처럼 가마니 거죽을 덮어씌운 가짜 강화 반닫이를 용산역 인근에 놓고 눈속임으로 팔았던 적도 있었다.

당시 옛것을 그대로 본떠 만든 장석으로 K라는 이의 손만 거치면 진위를 의심하기 어려운 강화 반닫이 하나를 모조하는 것은 일도 아니었다. 이렇게 만들어진 가짜들이 진품의 값비싼 강화 반닫이로 둔갑하여 행세하는 것은 아닌가 하는 두려움이 있다. 나무와 장식이 한데 녹아든 진품 강화 반닫이의 연륜을 제대로 읽을 수 있는 반닫이 감식안을 얻으려면, 결국 많이 보고 많이 접하면서 터득하는 수밖에 없다. 현재 남아 있는 강화 반닫이의 수는 대략 150점 안팎일 것이다. 희소성을 제외하면, 강화 반닫이가 여러 종류의 반닫이 중에서도 제일가는 명품이라고 평가받는 이유는 무엇일까? 학자들은 온전히 직관적인 추정에 따라서 판단할지도 모르지만, 나는 강화 반닫이가 만들어진 지역, 그리고 특정 시대에 그 명맥이 끊어졌다는 점에 주목하고 싶다.

강화도에는 조수 차가 큰 서해 물살을 가르는 목선(木船)을 내구성 있게 만들 수 있을 정도로 나무 다루는 기술이 탁월한 소목장들이 있었다. 그리고 강화도 인근에 살면서 남다른 안목이 있던 지역 사람이 솜씨 좋은 장인들에게 특별히 제작을 주문했을 것으로 추측된다. 솜씨 좋은 장인은 주문자의 요청대로 일반 반닫이와는 다르게, 오늘날 우리가 강화 반닫이의 특징이라고 꼽는 비례와 형태를 고안해냈으

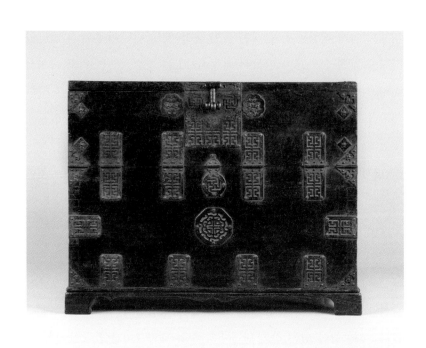

강화반닫이, 19세기, 소나무에 무쇠장식, 100x54.2x78cm

리라. 강화 반닫이는 이처럼 주문 제작으로 탄생했고 최초 제작자인 소목장과 그와 비슷하게 제작한 일부 공방에서 한동안 만들었으리라고 여겨진다. 그러다가 어느 시기에 강화 반닫이의 제작 열기가 수그러들었을 것이다.

•

강화 반닫이에 버금가는 것으로 경상도의 밀양, 양산 반닫이를 꼽는다. 차이가 있다면 우선 장석에서 형체 구성의 비례가 다르고, 강화 반닫이보다 장식이 아기자기하다는 점이다. 양옆에 붙은 광두정(廣頭釘 : 머리가 넓적한 못)이 반닫이의 장식 효과를 더하기에 충분하다는 점 역시 특기할 만하다. 둥그런 앞면 모양의 중심을 둥글게 하지 않고, 그냥 납작하게 만든 광두정에다가 세공이 어려운 은입사를 하여 장식한 반닫이들도 더러 있다. 참으로 정교하고 고급스러우며 어여쁜 미감까지 갖췄다. 강화 반닫이가 훤칠하게 잘생긴 남성 같다면, 밀양, 양산 반닫이는 아기자기하고 어여쁜 여인과 같다고 비유한다면 지나친 표현일까.

그외에도 지역에 따라서 다양한 반닫이들이 있다. 장식이 숭숭 뚫린 박천 지방의 숭숭이 반닫이, 장식이 화려한 평양 반닫이와 개성 반닫이, 꽃잎이 피는 듯한 경첩과 거멀장식을 붙여 서민적으로 만들어진 제주 반닫이, 쌀 뒤주처럼 만들고 앞면(판) 중심에 문짝을 두고 배꼽에 장석을 붙이는 고흥 반닫이를 비롯해, 병영 반닫이, 나주 반닫이, 안동 반닫이, 강릉 반닫이 등 반닫이는 각각 지방색이 강하다.

양산 반닫이, 19세기, 93x47x67.5cm

반닫이는 어떤 나무를 재료로 하여 만들어졌는지도 중요하지만, 반닫이 앞면에 부착된 장석이 절대적으로 가치 평가를 좌우한다. 장석을 통해서 지역에 따른 명칭도 알 수 있을 뿐만 아니라, 궤와 함께 조화된 장석의 비례와 아름다움이 반닫이의 가치를 결정짓는다.

후대로 갈수록 반닫이는 점차 화려해지는 경향이 있다. 애초에는 없었던 장석이 문고리 같은 형식으로 앞널에 활개용으로 장식되기도 했고, 투박했던 장석은 조악한 문양으로 변하고 기능과는 전혀 관계없는 장식용 장석들을 덧붙이기도 했다. 19세기 말 이후로는 반닫이에 장이나 문갑 등을 결합한 화려하고 창의적인 작품이 만들어졌다. 백동 장식으로 도배를 하다시피 한 낭만주의 말기적 경향의 작품도

더러 있어 안타까운 일이다. 전형적인 조선 목가구의 아름다움은 사라지고, 대중의 취향에 맞춰서 대량 생산이 가능한 기물을 만들어 생계를 유지해야 했던 조선 말기 이후의 장인들의 고뇌를 다시 한번 되짚어보게 된다.

삼층화초장, 19세기, 측면동자-소나무, 앞판(문짝)-피나무, 104x53x157cm

중용의 미학
채화칠기 삼층장

어느 날 내 눈앞에 삼층장 하나가 나타났다. 마치 어느 연극 무대의 주인공인 양 등장한 삼층장은 당당한 골격에 힘이 느껴지면서도 섬세한 품새가 예사롭지 않았다. 잃어버렸던 어린 자식이 성인이 되어 나타나 "어머니, 저예요" 하고 달려드는 듯한 환상에 잠시 빠져들었다. 오랜 세월이 흘렀지만, 정체성과 뿌리를 증언해줄 이가 바로 당신이라고 말을 걸어오는 듯했다.

태평양 건너 미국에서 돌아온 물건이다. 구한말 일제강점기의 모진 세월 동안 객지를 떠돌다가 다시금 환고향한 모습에 다소 생소함도 있었다. 그러나 찬찬히 뜯어볼수록 귀티가 나고 정감이 든다. 조선 왕조가 무너져가던 시절에 궁에서 흘러나와 다시 미국으로 흘러간 것은 아닐까? 아니면 행세깨나 하는 사대부 마님의 안방에 놓여 사랑받던 것이었을까? 어쩌면 미국인이 가져갔거나 제1세대 이민자가 가보로 챙겨 갔던 것일지도 모른다.

채화칠기장은 몸 전체에 옻칠을 하고 문판에는 꽃 그림을 그려서 장식한 것을 말한다. 해충의 침입을 막기 위해서 내부 바탕에 얇은

한지를 바르고 옻칠을 입히기도 한다. 이 칠기장 역시 뒷면에 한지를 바른 후 옻칠한 흔적을 엿볼 수 있다. 우리의 목가구는 온돌 문화로부터 비롯된 좌식 생활의 영향으로, 앉은 사람의 눈높이에 맞추어 낮고 안정감이 느껴지도록 제작되는데, 이 채화칠기장 역시 우리 목가구의 미덕을 그대로 갖추고 있다.

게다가 고려시대부터 내려온 목심칠기 도장법을 제대로 따르고 있다. 전체를 안팎으로 흑칠한 후에 다시 주칠을 한 내흑외주의 기법으로 칠해졌다. 반대로, 전체를 주칠한 후에 흑칠을 하는 내주외흑 기법도 있는데, 이는 고려와 조선 초의 염주함에서 볼 수 있는 칠기 기법과 동일한 방법이다.

삼층장의 전면을 면분할하는 동자는 알갱이(판[板])를 돋보이게 하는 미감도 지녔지만, 기능적으로는 알갱이의 수축과 팽창을 수용하고 연귀짜임, 맞짜임으로 뒤틀림을 방지하는 역할을 한다. 이처럼 미감과 쓰임의 조화로움이 안정적으로 구성되면, 가구 전체의 흐름을 읽을 수 있게 된다. 동자의 모양은 밖으로 둥글게 굴린 볼록쇠시리가 아닌, 안으로 파낸 오목쇠시리 기법을 사용했다. 그 동자의 모양으로 연대 측정이 가능하다.

동자가 오목한 이 채화칠기장의 백미는 알갱이에 그려진 꽃 그림이다. 흑칠 위에 주칠을 입힌 장의 앞면 알갱이에 색을 덧입혀서 꽃과 잎의 형상을 만들었다. 윤곽선을 음각으로 처리하여 볼륨감을 느끼게 해줄뿐더러 전체적으로 꽃을 양각한 것처럼 보일 정도로 입체감도 도드라지게 했다. 꽃을 받치고 있는 검은 잎은 흑칠하여 가늘게 선각(線刻)해 분채를 발랐는데, 오랜 세월이 흘러 이미 많이 박락(剝落)되었

다. 마치 현대 회화에서의 평면성의 극대화를 보는 듯하다. 몇 가지 색으로 채도만 달리 표현하여 단아함과 화려함이 느껴진다. 전체적인 색감도 유채 물감이나 아크릴 물감의 채도보다 낮아서 우리에게 친근한 느낌으로 다가온다. 자연이 은은하게 피어가는, 세월이 갈수록 더욱 깊어지는 색이다. 멋을 내지 않으면서 은근한 멋을 창조하는 한국적 미감의 정수라고 할 수 있겠다. 단색의 백자 달항아리가 주는 미감 같은 것이라고나 할까.

문판 문양 구성이 구체적이지 않은 것도 하나의 특징이다. 특정한 꽃을 지칭할 수 없을 정도이다. 꽃은 터질 것처럼 풍성한 모양새에 꽃의 향기, 즉 행복의 향기를 가득 머금고 있는 듯하다.

문판을 제외한 머름칸은 안상문을 음각했고, 쥐벽칸에는 불로초 문양을 새겼다. 목재를 맞춘 자리가 벌어지지 못하게 걸쳐 대는 거멀 장식과 문을 열고 닫히게 하는 경첩도 실용성과 미감을 함께 갖추고 있다. 문판의 중심에는 문이 안으로 쏠리지 않도록 주석으로 혀를 박아넣었다. 장석에 문양을 넣기 위해서 조이기법(금속 장석을 정으로 쪼아 문양을 그리는 방법)으로 선각을 한 것에서 공력과 세련됨이 돋보인다.

장롱에 장식화한 문양은 인간의 기본적인 염원인 길상(吉祥)과 벽사(辟邪)를 담아내고 있다. 자연스레 사대부 문인화와 초충도, 그리고 민화적 요소들이 두루 녹아들어 있다. 모란과 연꽃, 난초, 패랭이꽃, 민들레, 매미와 나비, 소나무와 학, 잠자리, 봉황과 오동나무 등 만물의 이미지를 통해서 소원과 바람을 은유적으로 표현한 것이다. 후대로 내려올수록 칠기장의 문판에 사실적으로 꽃 그림을 그려넣은 것이 많아진다.

주석 장식인 경첩에는 온갖 복을 누리는 만복과 오랜 삶을 영유하는 만수를 상징하는 문양을 조이했다. 복(福)과 수(壽)의 도안 문양이 기본이고, 만(萬)을 상징하는 만(卍) 자로 둘을 아우르기도 한다. 삼층 칠기장의 천판 모서리 버선코 장식에서도 이런 점을 엿볼 수 있다.

만(卍) 자의 기원은 태양을 상징하는 십(十) 자이다. 십 자가 운항(運航)을 시작하면 꼬리가 달리면서 만 자가 된다. 다시 말해서 만 자는 태양을 중심으로 한 우주를 그린 만다라이기도 하다. 만 자 문양이 널리 쓰인 것은 동양 대부분의 민족들이 태양신을 숭배하며 태양을 좇아 이동했던 종족이었기 때문이다. 만 자 문양은 불교를 상징하는 불교만의 전유물은 아니다.

버선코 모양은 직선과 곡선을 하나로 절충하는 한국적 선의 전형

이다. 한국 전통 건축에서의 처마 끝 모습도 한 예이다. 곡선 같지만 직선이고, 직선 같지만 곡선인 세계. 한국 산세의 모양이 그런 것처럼 우리 자연이 선사한 미감이라고 할 수 있다.

중용의 미학이라고도 하겠다. 문양을 통해서 염원하는 만수, 만복, 여의(如意)에도 매한가지이다. 복과 수의 바람도 주어진 것보다 과하거나 부족하지 않은 정도의 복과 수를 기원할 뿐이다. 여의도 너무 많거나 과한 것이 뜻대로 되기를 원하는 것이 아니다. 장독대에 정화수를 떠놓고 두 손 모아 올리는 어머니의 기도 같은 것이다.

대물림된 가구에는 떠올리기만 해도 가슴이 벅차오르는 정회(情懷)가 담겨 있기 마련이다. 바로 고향, 어머니, 그리움이다. 단순한 기물이 아니라 추억의 보물창고 같은 것이다. 채화칠기 삼층장을 다시금 손으로 어루만져본다. 목재 고유의 문양이 은은한 빛으로 또렷하게 드러나도록 틈만 나면 마른 천에 호두나 잣을 싸서 빻아 문지르던 어머니를 불러내는 기물이다.

삼층화초장을 들여다보고 있는 모습

· 단상 5 ·

제주의 품격을 높인 두 여인,
만덕과 홍랑

　　바람 많고 돌 많은 제주는 내가 태어나고 자란 곳이다. 열아홉 살 되던 해, 대학에 진학하며 자연스럽게 나의 서울살이는 시작되었다. 그렇게 반백 년을 서울에서 보냈건만 지금도 어디에서인가 제주 사투리가 들리면 반가운 마음에 본능적으로 고개를 돌리게 된다. 인지상정이랄까, 서울 말씨에 익숙해지고 편리한 도시 생활이 일상이 되어도 고향이라는 존재는 항상 내가 기대고픈 엄마의 언덕과 같다.

　　그저 강의만 하면서 아이를 키우는 엄마와 아내로 지냈다면, 아마도 지금의 나는 전혀 다른 사람으로 다른 인생을 살았을 것이다. 무슨 일이든지 눈으로 보고 발로 뛰면서 직접 확인해야만 성에 차는 성격이라 늘 동분서주하며 지내왔다. 그런 나의 일상을 아는 이들은 종종 "누가 제주 출신 아니라고 할까 봐 그러느냐"라고 농담 반 진담 반으로 타박하면서 쉬엄쉬엄하라는 조언을 건네고는 한다. 항상 바쁜 듯이 뛰어다니는 모습이 제주 여인의 강한 생활력을 떠오르게 하는 모양이다. 억척스러울 만큼 강인한 삶에 대한 의지, 누구에게도 기대지 않는 주체적이고 독립적인 생활 태도, 의로운 일에 기꺼이 마음을

보탤 줄 알았던 너른 배포가 제주 여인의 삶이라면, 나에게는 어울리지 않는 과분한 비유이다.

역사적으로 제주의 품격을 높인 자랑스러운 여인으로 가장 먼저 떠오르는 두 인물이 있다. 조선시대 최초의 여성 최고경영자로 "노블레스 오블리주"를 실천한 김만덕(金萬德, 1739-1812), 그리고 20대 초반의 꽃다운 나이에 목숨을 바쳐서 사랑하는 연인을 지켜낸 홍랑(洪娘, 1754-1781)이다.

제주의 양갓집 딸로 태어났지만 어려서 부모를 잃고 열두 살에 기녀가 된 김만덕은 기구한 운명에 굴복하지 않고 스스로 삶을 구상한 진취적인 여성이었다. 18세기 조선의 거상(巨商) 만덕이 스스로 신분의 벽을 뛰어넘고자 고군분투한 이야기는 참으로 감동적이다.

일찍 부모를 여읜 만덕은 친척 집에 얹혀살다가, 그마저도 여의치 않자 나이 든 기생에게 팔려 가서 관기가 되었다. 오갈 데 없는 처지로 기생이 되었으나, 스물세 살이 되던 해에 관가로 찾아가 저간의 사정을 밝히고 천한 기생의 신분에서 벗어나고자 했다. 만덕은 이제라도 기녀 명단에서 지워준다면 집안을 일으키고 어려운 사람을 돌보겠노라고 관청에 읍소했지만, 일언지하에 묵살을 당했다. 그러나 좌절하지 않고 끈질기게 몇 번이고 찾아가기를 반복한 끝에 마침내 기안(妓案)에서 그 이름을 없애고 양인 신분을 회복했다.* 서슬 퍼런 신분제도의 벽도 만덕의 당찬 기백 앞에 무너진 것이다. 이 얼마나 배포가 큰 여인인가.

비로소 자유의 몸이 된 만덕은 돈을 모으기 위해서 피나는 노력

* 채제공, 「만덕전(萬德傳)」, 제주특별자치도, 『김만덕 출생지 관련 조사 연구』, 2020, 56-59쪽.

을 기울였다. 외지에서 찾아온 남정네들이 노자가 떨어지거나 투전을 하다가 급히 돈이 떨어지면, 갓과 의복 등을 잡아서 자금을 융통해주었고 값이 쌀때 말총을 사들였다가 과거가 임박하여 갓이 수요가 폭팔적으로 증가할 때쯤 육지에서 오는 총장사에게 큰 이윤을 남겨 비싸게 팔았다. 또 한편으로는 귤, 버섯 같은 제주 특산물을 육지로 가지고 나가서 판 후에 제주 사람들에게 필요한 비단 옷감 등으로 바꿔와 이를 제주에서 되파는 방식으로 막대한 부를 축적했다.

이처럼 남다른 사업 수완으로 큰 성공을 거두며 제주를 대표하는 거상으로 자리매김한 김만덕은 훗날 또 한 번 세상의 이목을 끌었다. 1793-1795년 제주는 계속된 흉년으로 세 고을에서만 600여 명이 굶어 죽을 만큼 식량난이 극심했다. 게다가 엎친 데 덮친 격으로, 조정에서 내려보낸 구휼미를 싣고 오던 선박이 풍랑에 난파되어 도민 전체가 굶어 죽을 위기에 처하게 되었다. 이를 안타깝게 여긴 만덕은 전 재산을 풀어서 육지로부터 쌀 500석을 사들여와서 이를 기꺼이 이웃들에게 나눠주고 관아에도 내주며 어려운 백성들을 도왔다. 가히 여걸다운 풍모라고 아니 할 수 없다.

기아에 허덕이던 도민을 구한 만덕의 이야기를 듣고 정조는 만덕에게 소원이 무엇인지 물어보도록 했다. 당시 제주에 살고 있던 백성들은 관의 허락 없이는 섬 밖으로 나갈 수 없도록 정해져 있었고 또한 서민은 감히 대궐에 발을 들일 수도 없던 시절이었다. 그럼에도 정조는 만덕의 소원이 대궐 구경과 금강산 유람이라는 말을 듣고는 "내의원 차비대령행수(內醫院 差備待令行首)"라는 직함을 하사하여 친히 알현과 금강산 유람을 허락했다. 칙사 대접도 이보다 더하지는 않았을

것이다. 덕분에 평민 신분의 제주 상인인 쉰여덟 살 "만덕 할망(할머니를 뜻하는 제주, 경상북도의 방언)"은 스님들이 맨 가마를 타고 사대부 집안의 남자도 엄두를 내기 힘들던 금강산 유람을 떠났다. 과연 그 시절에 누가 상상이나 할 수 있었던 일이었겠는가.

번암(樊巖) 채제공(蔡濟恭, 1720-1799)은 만덕에게 "너는 탐라에서 자라서 한라산 백록담 물을 먹고 이제 또 금강산을 두루 구경했으니, 온 천하의 사내들 중에서도 이런 복을 누린 자가 있을까"라고 찬사를 아끼지 않았다. 사는 대로 생각하지 않고 생각하는 대로 산 제주 여인 김만덕. 내로라하는 대학자들도 부러워했던 그녀의 삶을 생각하면 같은 여자로서 통쾌하기까지 하다. 만덕은 평생 제주에서 독신으로 살다가 1812년 일흔네 살을 일기로 아름다운 삶을 마감했다. 시대를 뛰어넘어 주체적인 삶을 살았던 '난 사람', 제주 여인 만덕의 열정 넘치는 생애는 수년 전 제주 김만덕 기념관 개관 이후 다시금 주목받고 있다.

거상 김만덕이 세상의 주목을 받던 동시대에, 애절한 사랑 이야기로 뭇사람의 심금을 울린 또다른 제주 여인이 있었다. 애월읍 산기슭 "홍의녀지묘(洪義女之墓)"라는 비석 아래에 잠들어 있는 홍랑이다. 향리 홍처훈의 딸로 본명은 윤애(允愛)이다.

육지에서 들고 나는 길이 하도 험해서 "원악도(遠惡島)"라고 불리던 제주는 조선시

홍랑 비석(홍의녀지묘)
제주시 애월면 유수암리 소재

대에는 유배지이기도 했다. 조정철(趙貞喆, 1751~1831)은 정조 때의 신하로 무려 14년간 제주에 유배되어 있었다. 위리안치(圍籬安置 : 중죄인이 유배지에서 달아나지 못하도록 집 둘레에 가시로 울타리를 치고 가둬두던 일)되어 대문 밖으로의 출입도 허락되지 않은 그의 시중을 들며 오롯이 지고지순한 사랑으로 지켜준 운명의 정인이 바로 제주 여인 홍랑이었다.

조정철은 당시로서는 꽤 이른 나이인 스물다섯 살에 대과에 합격할 정도로 뛰어난 인재였다. 그러나 스물일곱 창창한 나이에 누명을 쓰고 참형당할 처지에 놓였다가 가까스로 목숨만은 부지하게 되었다. 절망에 찬 나날을 보내는 그를 누구도 가까이하지 않으려고 했다. 홍랑은 그런 조정철에게 연민의 정을 느껴 지극정성으로 보살폈다. 둘 사이에 정이 깊어지면서 딸아이가 탄생했다. 아마도 이때가 홍랑에게 더없이 행복한 순간이었을 것이다. 그런데 하필이면 노론파 조정철 집안과 원수지간인 소론파 김시구(金蓍耉, 1724~1795)가 1781년에 제주목사로 부임하면서 불행이 찾아왔다. 홍랑이 딸을 해산한 지 100일도 채 되지 않은 때였다.

김시구는 있지도 않은 조정철의 역모를 고하라며 홍랑에게 고문을 가했다. 살이 문드러지고 뼈가 튀어나와 형체를 알아볼 수 없었다는 기록이 남아 있을 정도로 육신이 찢기는 혹독한 고문이었다. 그럼에도 불구하고 홍랑은 끝내 거짓 증언을 거부하여 정인의 목숨을 구했으나, 안타깝게도 형틀에 묶인 채 순절하고 말았다. 홍랑이 비운의 삶을 마감하고 무려 31년이 지난 1811년, 제주를 떠나서 전국의 유배지를 떠돌다가 마침내 관직에 복귀한 조정철은 제주목사 겸 전라방어사에 자원하여 제주에 부임했다. 어렸을 때 헤어진 딸을 만나고, 자신

을 구하기 위해서 목숨을 바친 홍랑의 혼을 달래고자, 무덤을 찾아가서 친필로 비문을 새긴 비석을 세우고 통곡하며 한 편의 시를 남겼다.

옥을 묻고 향을 묻은 지 문득 몇 해이런가
네 억울함을 누가 저 하늘에다 호소하리오
황천길은 멀고 먼데 돌아가면 누굴 의지할꼬
충직함을 깊이 새기었으니 죽음 또한 인연일까
꽃다운 이름은 천고에 아욱처럼 맵게 기리우리니
온 집안의 높은 절개 아우 언니 모두 어질었다오
열녀문을 높게 짓기는 이제 어려우나
마땅히 무덤 앞에는 푸른 풀이 돋아나리라

瘞玉埋香奄幾年 / 誰將爾怨訴蒼旻
黃泉路邃歸何賴 / 碧血藏深死亦緣
千古芳名蘅荏烈 / 一門雙節弟兄賢
烏頭雙闕今難作 / 靑草應生馬鬣前

쉰다섯 살로 이미 황혼기에 접어든 조정철의 절절한 사랑이 담긴 이 시는 보는 이의 마음마저 애잔하게 한다. 1997년 양주 조씨 문중의 결정으로, 경상북도 상주시 함창읍에 위치한 사당 함녕재(咸寧齋)에 조정철과 그녀를 함께 배향했다고 했다.

한 남자를 목숨 바쳐서 사랑했던 여인, 그리고 그 여인을 평생 마음에 품고 살아간 남자의 아름다운 순애보. 조선시대 사대부 신분으로 정혼한 사이도 아닌 여인의 무덤에 추모시를 써서 비석을 세운 사

『정헌처감록(靜軒處坎錄)』

례는 이 홍의녀지묘가 유일하다고 하니, 사랑 앞에 비겁하지 않았던 조정철과 홍랑은 천상지연이 아니었을까 싶다.

　수년 전, 제주도립무용단이 두 사람의 사랑 이야기를 「춤, 홍랑」이라는 대작으로 꾸며서 국립극장에서 공연했다. 홍랑의 절개와 사랑을 현대적인 감각으로 풀어낸 공연이 이어지는 내내 무대에서 눈길을 뗄 수가 없었다. 익숙한 제주의 문화와 정서가 담겨 있어 더욱더 그랬을 것이다.

　공연이 끝나고 제주 출신 지인들이 한자리에 모여 담소를 나누다가, 두 사람의 기록을 찾아 서사를 만드는 과정이 무척 힘들었다는 뒷이야기를 들었다. 바로 그 순간, 내가 소장한 고서 『정헌처감록(靜軒處坎錄)』이 떠올랐다. 조정철이 제주 유배 시절에 쓴, 두 권으로 된 이 책은 그 안에 당시의 생활상이 상세하게 기록되어 있을 뿐만 아니라

도침(搗砧 : 종이 따위를 다듬잇돌에 올려놓고 다듬어서 윤기가 나고 매끄럽게 하는 것)이 잘된 장지에 아름다운 문양판으로 제본을 떴고 원형이 잘 보존되었기 때문에 평소 고문서 중에서도 꽤 아끼는 것이었다. 홍랑의 애틋하고 아름다운 사랑 이야기에 귀를 기울이다 보니 이 책을 제주도에 기증해서 많은 사람들에게 알리는 것이 좋겠다는 생각이 들었다. 미리 준비하거나 신중하게 고민한 것도 아니었으니 즉석에서 나도 모르게 마음이 움직였다.

공연을 통해서 내가 홍랑의 높은 지조와 불의에 굴하지 않는 제주 여인의 정신에 감동받은 것처럼, 잘 만들어진 문화 콘텐츠는 기대 이상으로 사람의 마음을 크게 움직이는 힘을 발휘한다. 제주도에 기증한 『정헌처감록』이 앞으로 또 어떤 예술작품으로 형상화될지 생각해 보는 것만으로도 큰 즐거움을 느낀다.

조정철은 감귤 농사를 장려하고 농사일에도 남다른 안목을 지닌 인물이었다고 하니 행정가로서의 능력을 소재로 한 이야기도 흥미로울 것 같다. 상상의 날개가 꼬리에 꼬리를 문다. 귀중한 자료들이 세월의 더께를 털어내고 더 많이 세상 밖으로 나와서, 제주만의 정서, 제주 사람들의 정신, 제주의 문화가 깃든 풍성한 문화 콘텐츠로 만들어진다면 얼마나 좋을까. 제주는 천혜의 자연뿐만 아니라 순수한 인간애를 지닌 사람들이 사는 땅이다. 그 감동적인 이야기가 춤으로, 음악으로, 그림으로, 문학으로 만들어진다면, 국경을 넘어 전 세계적인 콘텐츠로도 충분히 역량을 넓혀볼 수 있지 않을까 싶다.

고미술품에는 빠져들면 빠져들수록 각별해지는 매력이 있다. 조정철이 제주목사로 부임하고 수십 년 후에 제주 암행어사로 파견된 심

『영부록(攎斧錄)』, 개인 소장

동신(沈東臣, 1824-1889)이 기록한 『영부록(攎斧錄)』을 우연히 소장하게 되었다. 그 책에는 19세기 제주의 모습이 생생하게 기록되어 있어서 타임머신을 타고 고향 마을을 서성이는 듯한 행복한 감회에 젖어들고는 한다. 어쩌면 이런 즐거움이 내가 고미술품에 빠져든 매혹의 정체였는지도 모른다.

바다에 둘러싸여 살면서도 육지의 드높은 산을 바라볼 줄 알았던 만덕의 호연지기와 이웃 사랑, 그리고 불의에 굴하지 않고 의연하게 사랑을 지켜낸 의녀 홍랑의 삶은 척박한 환경에서 일군 제주 사람의 유전자가 아닐까 한다. 또한 내가 평생 닮고 싶었던, 그리고 앞으로도 닮아가야 할 제주의 정신이기도 하다.

제주에 유배 중이던 추사 김정희가 김만덕의 6대 손인 김균에게 만덕의 선행을 기리기 위해 써주었다는 편액.
"은광연세", 즉 은혜의 빛이 온 세상에 퍼진다는 뜻이다.

두 분의 사랑,
어머니와 어머님

나에게는 두 분의 어머니가 있다. 한 분은 나를 낳아주고 길러준 어머니이고, 한 분은 남편과 결혼하면서 나를 품어준 시어머님이다. 두 분 모두 나의 인생을 넉넉하게 데워준 온기이자 언제든지 기댈 수 있었던 큰 언덕이었다. 세월이 흘러 나도 아이들의 엄마이자 시어머니가 되었지만, 나의 마음은 여전히 엄마의 딸이자 어머님의 며느리로 살고 있다.

지금도 엄마라는 소리만 들어도 눈물이 핑 돈다. 나이가 들면 그러지 않겠거니 했는데 오히려 그리움은 더욱 깊어질 따름이다. 다시 어린아이가 되어가는 걸까.

늦둥이 딸의 어리광을 늘 가슴으로 받아주었던 어머니. 27년 전 저세상으로 가신 그날, 하늘과 바람과 별마저도 그렇게 원망스러울 수가 없었다. 나를 아껴주고 사랑해주었던 어머니를 다시 부를 수 없다는 현실이 슬프고 믿기지 않았다.

큰오빠와 나 사이에 두 오빠를 가슴에 묻으셨던 어머니. 태어난 지 얼마 되지 않아 병을 앓다가 떠났다는 둘째와 6−25전쟁 때 군에

갔다가 전사한 셋째, 그 오빠들이 얼마나 눈에 밟혔을까. 살아 있는 자식들을 보듬어야 했기 때문에 차마 슬픔마저 내색하지 못한 어머니의 가슴은 숯덩이가 되었을지도 모른다.

제주에서 나고 자라 열일곱 살에 아버지를 만났다는 어머니는 천생 제주 여인이었다. 지금 생각해보면 생활력과 자존감 강한 모습은 어미로서 모성의 발로였을 것이다. 모두가 힘들었던 시절, 척박한 환경과 삶은 여인들을 슈퍼우먼으로 내몰았다. 여인네들은 여성을 넘어 강한 모성으로 무장해야 했고, 여성으로서의 맵시는 내려놓아야 했다. 그래도 어머니는 한복가게에서 맞춘 옷을 찾아와서 마음에 들지 않으면 도련과 깃, 섶 등을 손수 고쳐 입고는 하셨다. 여인으로서의 감성은 예민했던 분이다. 다만 그것을 꽁꽁 동여매고 살았을 뿐이다. 같은 여인으로 가슴이 먹먹하다. 엄마도 여자였다는 사실을 그때는 왜 몰랐을까.

서울에 있다가 제주에 가면 어머니는 나의 손을 잡고 안채 뒤쪽에 있는 광으로 데려가고는 했다. 옛것에 푹 빠져 있는 딸자식에게 그동안 모아놓았던 물건들을 보여주기 위해서였다. 딸이 좋아하는 모습을 보고 싶은 마음에서였을까. 엄마는 자식에게 주고 싶고 해주고 싶은 것이 무한대인 존재이다. 유대인 속담에 "신은 모든 곳에 있을 수 없기 때문에 어머니를 만들었다"라고 하지 않았던가.

시집갈 때 어머니는 나에게 무명버선 스무 켤레를 끼워 넣어주었다. 여자는 집에서 버선을 단정히 신어야 한다는 당부의 말과 함께. 아마도 이제는 출가외인으로 딸아이를 더는 어찌할 수 없다는, 엄마로서의 마지막 교훈과 사랑을 건네는 방식이었을 것이다. 떠나오며

나는 제주 집에 자주 올 것이라고 했다. 하지만 나의 삶에 빠져서 그러지는 못했다. 어머니는 하나뿐인 딸의 집에 얼마나 자주 찾아오고 싶었을까. 그럴 때마다 가슴을 꾹꾹 눌렀을 것이다.

어머니는 돌아가시기 전에 자식들이 힘들까 봐 당신의 수의와 자식들의 상복을 진솔 삼베로 미리 다 만들어놓았다. 죽음마저도 자식에게 짐이 되고 싶지 않았던 모양이다. 제주에서는 임종을 앞두고 입는 한복이 따로 있다. 임종이 가까워지면 저승길 갈 때 입관하기 전에 입는 옷이다. 친정 올케가 시집오고 얼마 되지 않았을 때 어머니가 천을 주며 한복을 지으라고 해서 긴장했다는 그 옷이다. 어머니를 모시던 올케는 임종을 예감했을 때 바로 어머니가 좋아하던 연보라색 한복으로 갈아입혀드렸다. 그러자 어머니는 거동이 불편하던 분이라고는 상상도 못할 정도로 오히려 저승길을 달려가듯이 다리를 자유로이 움직이기 시작했다. 정신도 멀쩡해서 이런저런 이야기도 했다. 그리고 그것이 유언이 되고 말았다. 나에게는 특별히 "김 서방이 더없이 착하고 좋은 사람이니 존중하며 행복하게 잘 살아야 한다"라고 당부했다. 임종을 지켜본 경험이 없는 철없던 나는 어머니에게 "우리 아이들 대학 입학 잘하게 기도해주세요"라며 한술 더 떴다. 그러자 옆에 있던 올케가 그러지 않아도 어머니가 매일 새벽이면 딸이 있는 곳을 향해서 삼배 정성을 드리신다고 귀띔을 해주었다. 그 순간이 마지막이라는 것도 미처 몰랐던 철부지 딸이었다. 어머니는 나에게 그렇게 주고 또 주었다. 누군가가 소원 딱 한 가지를 들어준다면, 나는 주저 없이 어머니를 다시 보고 싶다고 말할 것이다.

나의 젊음도 어느새 기울어 황혼에 이르고 있다. 이제야 제대로

아버지와 단짝 친구였던 김용하 씨, 그리고
어머니, 오빠가 일제 시대 경주여행에서 찍은 기념사진(1937년경)

보이는 어머니의 날들이다. 열일곱에 시집와서 중년 즈음에 찍은 사진에 담긴 어머니는 앳된 모습을 하고 있다. 쪽을 진 단아한 차림새가 왠지 낯설지 않다. 다시 돌아갈 수 없는 시절이다. 아버지는 당시 (일제시대) 제주농업고등학교를 졸업한 후에 교편을 잡았고, 동향(북제주군 애월읍 하귀리)의 김용하(金容河, 1896-1950, 제4대 제주도지사, 대우그룹 김우중

회장의 선친) 어른과 특별히 가까이 지냈다. 글씨를 잘 썼던 그 어른은 친필로 쓴 병풍을 선물로 주었는데, 그때 받은 병풍이 지금까지도 친정에 잘 보관되어 있다. 아버지와 단짝 친구였던 김용하 어른, 그리고 오빠와 경주에서 함께 찍은 사진 속의 어머니는 꽃답다.

나에게 또 한 분의 어머니는 시어머님이다. 얼마 전 아흔넷을 일기로 우리 곁을 떠났다. 하얀 피부에 인형처럼 곱디고왔던 어머님. 여학교를 졸업하고 우편국에 근무할 당시에, 유학하던 시아버님이 고향 제주에 와서 전문(電文)를 보내려고 우체국에 들렀다가 어머님 필적에 반해서 만나게 되었다고 한다. 시아버님은 절대적인 권위와 풍모를 지녔던 분이라 집안의 어찌할 수 없는 거목이었다. 그냥 검은색도 희다 하면, 어느 누구 하나도 아니라고 하지 않았다. 과묵한 시아버님이 어쩌다가 한마디를 하려고 하면, 나는 엄청나게 긴장하고는 했다. 어쩌면 저렇게 가부장적일 수 있을까 하는 생각도 자주 했다. 그러나 시간이 지나면서 시아버님의 속 깊은 사랑을 알게 되었다. 며느리 사랑은 시아버지라고 하지 않았던가.

25년 전, 젊은 나이에 시아버님을 떠나보내고 어머님은 얼마나 쓸쓸했을까. 4남 1녀의 든든한 버팀목이 되어주시느라 얼마나 힘이 들었을까. 50대 초반에 큰아들을 결혼시키면서 가슴이 횡했을 어머님의 마음을 나의 아들을 장가보내면서야 비로소 알게 되었다. 항상 집에 오면 한턱내겠다며 바깥에 나가자고 하시고, 용돈까지 주며 자주 남편과 같이 오라고 했던 어머님. 자식을 늘 곁에서 지켜보고픈 엄마의 마음이 아니었을까.

며느리인 나에게 늘상 "고맙다", "미안하다" 했던 어머님은 임종

때조차도 그랬다. 뭐가 그렇게 고맙고 미안했던 것인지 알 수가 없다. 고맙고 미안했던 것은 도리어 항상 일 때문에 바쁘다는 핑계로 어머님에게 소홀했던 내가 아니던가. 돌이켜보면 후회가 될 뿐이다. 그래도 어머님은 며느리를 존중하며 격려해주었다. "어머님! 죄송합니다. 떠나시기 전에 '엄마' 하고 한 번만이라도 불러보고 싶었습니다." 이제 와서 그런들 무슨 소용이 있을까. 임종하던 그날까지도 명철했고, 누구에게도 의지하지 않은 채 꿋꿋이 지내려고 했던, 그 자존감의 어머님이 존경스럽다.

홀로된 어머니가 외롭고 쓸쓸할까 봐 막내이자 외동딸인 아가씨는 바쁜 와중에도 시간을 내어 자주 함께하고 곁에서 어머님의 손과 마음을 잘 잡아드렸다. 아가씨는 일 잘하는 슈퍼우먼이면서도 생전에 어머니를 누구보다도 지극정성으로 보살핀 남다른 효녀였다. 어머님은 마음을 잘 헤아려주는 딸이 좋아서 당신의 거처를 늘 비우면서까지 딸과 함께 많은 시간을 보냈다. 그런 모습을 볼 때면 친정어머니 생각이 많이 났다. 나는 먼 곳에 떨어져 있어서 그러지 못했기 때문이다. 어머니를 떠나보내고 기일이 와도 제대로 찾아뵙기가 어려웠다. 늘 어머니 사랑을 받기만 했던 딸이 아니었던가. 어머니는 나를 마흔 둘에 낳아서 애지중지 키운 덕에 모든 것이 내 위주였다. 베푸는 미덕도 모르고 받기만 했던 늦둥이 외동딸의 마음은 밴댕이 속처럼 작고 옹졸했다.

결혼 후에 나도 많이 변했다. 모두가 어렵던 시절, 귀하고 좋은 것만 생기면 본가에 가져다주려고 하는 남편이 처음에는 의아스러웠다. 시집살이 1년쯤 되었을 무렵에 남편이 제주 서귀포 건축 현장으로 한

동안 나가 지내게 되었다. 당시 대학교 강의를 열심히 다니던 나는 후 암동 시댁에 남아서 인성 좋은 시동생들과 2층 적산가옥에서 함께 지 내며 많은 것들을 배웠다. 특히, 남편 바로 아래 시동생이 남편이 없 는 빈자리에 많은 위로와 힘이 되어주었던 기억은 잊지 못한다. 항상 남 도와주기를 좋아했던, 마음 따뜻한 어머님의 품속에서 키워진 인 성들이다.

나의 시댁과 친정은 모두 제주가 본가이다. 강인한 제주 어머니들 의 유전자가 분명 나에게도 있을 것이다. 스물여섯에 결혼한 나는 이 제 손주들을 둔 할머니가 되었다. 뒤돌아보니 오늘의 내가 있기까지 어머니와 어머님의 사랑이 있었다. 요즘도 마음의 허기가 생길 때면 두 분을 불러본다. "어머니!" 그리고 "어머님!"

어머니 김경생
1907년 10월 3일 - 1993년 4월 8일

시어머니 조인금
1924년 11월 3일 - 2020년 2월 1일

수공업 시대의 공예는 바로 예술이었다. 실로 '오래된 아름다움'의 전형들이다. 그동안 이런 물건들과 함께하는 호사를 누렸다. 고미술 감정은 물건의 출처부터 소장 이력, 과학적 검증까지의 단계를 거치지만, 대부분 1차 안목 감정에서 결정되는 경우가 많다. 물론, 시대적 품격을 지닌 물건(진품)이 잣대가 된다. 아닌 것은 결국 아니다. 좋은 물건은 슬쩍 지나쳐도 다시 눈길이 가고, 눈을 감으면 아련히 다가온다. 첫사랑의 콩깍지 같은 것이다.

요즘 들어서는 공예품을 만들어낸 장인과 소장자의 마음까지 읽어내는 재미를 즐긴다. 예전에는 눈에 들어오지 않던 것이 선하게 들어와서 나 스스로 놀라기도 한다. 반려동물을 키우다 보면 주인의 성격을 닮는다는 말처럼, 애지중지해온 물건도 소장자를 닮아가기 마련이다. 소장품을 통해서 소장자의 인격까지도 엿볼 수 있는 것이다. 민예품에는 우리네 선조들의 삶의 냄새가 담겨 있다. 그러기에 볼수록 가슴을 촉촉하게 적신다.

반세기의 인연과 사연들을 한 권의 책으로 엮어보자고 마음먹은

것은 오래 전이지만, 이제야 끝을 맺게 되었다. 서툰 글솜씨로 담아야할 것을 다 담지 못했다는 아쉬움이 크다. 애초 구상했던 유물에 대한 정보보다는 나의 이야기에 치중했다는 생각이다. 후학들에게 전해주고픈 많은 내용들이 예전과 달리 인터넷에서 쉽게 검색해볼 수 있는 시대라는 점도 감안했다. 정보화 시대에 굳이 그렇게 하지 않아도된다는 생각에서였다. 그래도 미처 담지 못했던 이야기가 많아 아쉬움이 크다. 후일 또 한 권의 책으로 추슬러볼 생각이다.

새삼 스승 예용해 선생이 생전에 들려주셨던, 간송(澗松) 전형필(全鎣弼, 1906–1962) 댁에서의 술자리 이야기가 떠오른다.

"간송이 백자 잔 하나를 문갑 서랍에서 꺼내 술을 권했어. 남실거리는 잔 속에서 매화 한 송이가 방싯 피어 있지 않은가! 그냥 비우기가 아까운 잔이었지."

간송이 잔 속에 진사로 그려낸 백자 잔으로 손님을 접대했다는 것이다. 이어 간송은 청자 잔을 내놓았다고 한다.

"구름과 학이 술에 잠겼지. 바람 소리와 학의 깃 소리가 귓전을 스치는 것 같았어."

고려와 조선의 시간을 뛰어넘어 풍류와 운치로 한데 어우러짐을 느낄 수 있는 풍경이다. 우리는 그렇게 시대마다 추구했던 미를 향유할 수 있는 것이다.

한국 공예의 르네상스를 기대하는 것으로 글을 갈음해본다.

권혜진, 「활옷의 역사와 조형성 연구」, 이화여자대학교 박사학위 논문, 2009.

김삼대자, 『전통목가구』, 태원사, 1994.

김종태, 『한국수공예미술』, 예경, 1990.

김형국, 『활을 쏘다』, 효형출판, 2006.

맹인재, 『한국의 민속 공예』, 세종대왕기념사업회, 1979.

민병근, 「제등 : 조족등」, 국립민속박물관 소장품 설명.

박영규, 『한국의 목공예』, 범우사, 1997.

『새롭게 문을 열다』, 송광사 성보박물관, 2017.

『선비 그 이상과 실천』, 경상북도 국립민속박물관, 2009.

성현, 『용재총화(慵齋叢話)』(1525), 민족문화추진회 편, 1998.

『실로 짠 그림 : 조선의 카펫, 모담(毛毯)』(도록), 국립대구박물관, 2021.

알랭 드 보통, 『알랭 드 보통의 아름다움과 행복의 예술』, 김한영 역, 은행나무, 2015.

야나기 무네요시, 『조선을 생각한다』, 심우성 역, 학고재, 1996.

『언론인 예용해 민족문화의 가치를 일깨우다』, 국립민속박물관, 청도박물관, 2019.

예용해, 『예용해전집』(전 6권), 대원사, 1997.

예용해, 『이바구저바구』, 대원사 1997.

이기백, 『한국사신론』, 일조각, 1999.

이기욱, 「화려한 색깔-무늬 어우러진 조선 카펫 '모담'」, 『동아일보』, 2021. 8. 24.

이옥, 『연경, 담배의 모든 것』, 안대회 역, 휴머니스트, 2008.

이종석, 『한국의 목공예 上, 下』, 열화당, 1986.

임영주, 『한국의 문양사 조선시대 목칠공예 – 화각공예』, 미진사; 1983.

정명호, 『화각공예 서울시 육백년사2』, 서울특별시, 1978.

『조선시대 문방제구』, 국립중앙박물관, 1992.

『조선시대의 공예』, 국외소재문화재재단, 2015.

『조선철을 아시나요』(도록), 경운박물관.

『중국의 가구와 실내장식』, 도안기획, 1996.

진경환, 『조선의 잡지』, 소소의책, 2018.

채제공, 「만덕전(萬德傳)」, 『김만덕 출생지 관련 조사 연구』, 제주특별자치도, 2020.

최순우, 「조선조의 민속공예」, 『공간』, 1968.

추원교, 『공예 문화』, 예경, 2003.

『한국의 미』, 국립중앙박물관, 1998.

『한국의 전통공예』, 열화당, 1994.

허동화, 『우리가 정말 알아야 할 우리 규방 문화』, 현암사, 2000.

홍기대, 『우당 홍기대 조선백자와 80년』, 컬처북스, 2014.

홍봉한 외, 『동국문헌비고(東國文獻備考)』, 1770.

홍선아, 『화각공예 변천 연구』, 홍익대학교 미술사학과 석사학위논문, 2000.

학력 및 약력

- 1972년 홍익대학교 대학원 목공예학과 석사(논문「제주도 궤(櫃)에 대한 연구 : 장식문양(裝飾文樣)을 중심(中心)으로」, 지도 교수 예용해)
- 1973년 고미술화랑 예나르 대표
- 1995년 KBS「TV쇼 진품명품」민속품 감정위원
- 2018년 (사)한국고미술협회 부회장
- 2020년 예나르 제주공예박물관장
- 2022년 (사)한국고미술협회 회장

활동

- 경희대학교, 건국대학교, 홍익대학교 등 출강
- 명지대학교 문화예술대학원 겸임교수 역임
- 삼성인력개발원 신입사원 대상 강연, 공정거래위원회 실·국장 간부 대상 강연 등 다수 진행
- 제주문화재위원회 위원, 농업박물관 자문 운영위원, 제주자연사박물관 자문 운영위원, 정부미술품 자문위원, 경찰청박물관 자문위원, 경기도 공예품대전 심사위원, 대한민국 전승공예대전 심사위원 등 역임

전시 등

- 고미술 화랑 예나르에서 〈고운 옛 옷과 치장들전〉(1991), 〈불그릇전〉(1992),
 〈조선의 목공예전〉(1994), 〈옛 공예 명품전〉(2002), 〈꿈과 사랑 : 옛날 베개전〉
 (2003), 〈꼭두야, 꼭두야 : 옛 상여 장식전〉(2004), 〈자물쇠와 연초함전〉(2005),
 〈팔도 반닫이전〉(2006) 등 개최
- 2001-2002년 충청북도, 충청남도 청사 내 사랑방 조성사업 수행
- 2005년 김해 한옥체험관 조성, 남한산성 행궁 실내 작품 설치,
 청와대 한옥 영빈관, 국회 한옥 사랑채 조성
- 2009년 제주 컨벤션 센터 한-아세안 특별정상회의 미술품 설치
- 2019년 부산 벡스코 전시장 미술품 설치
- 2020년 제주 저지예술인마을에 예나르 제주공예박물관 설립,
 개관 기념전 〈제주실경도와 제주문자도〉 개최

수상

- 2009년 문화부 장관상, 「제주신보」 문화상 수상